U0143507

紀念謝聞鷗先生誕辰一百十五周年

CHINESE TRADITIONAL PAINTINGS
of XIE XIAN-OU

謝閒鷗畫集

SHANGHAI FINE ARTS PUBLISHER
上海書畫出版社

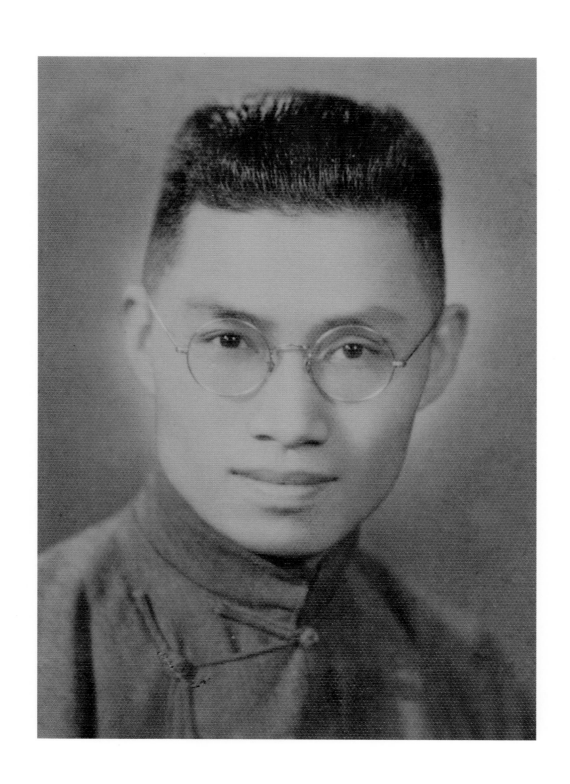

謝閒鷗先生
Xie Xian-Ou

謝閒鷗（1901—1979），海派人物畫家之傑出代表、美術教育家。原名翔，號天鳴、月齋主人、海上閒鷗。生於上海，祖籍浙江上虞。工詩文，精丹青。師沈心海，得錢慧安之真髓，有出藍之譽。上溯晉唐宋元，畫風典雅工麗，兼具文人寫意之格，人物、山水、花鳥、走獸，無不精能，尤以人物仕女堪稱民國海上畫壇翹楚。上世紀三十年代創辦長虹畫社，學員近三千，爲民國時期著名美術社團。出版《謝閒鷗人物仕女畫譜》（1923）《長虹社畫刊》（第一期 1934）《長虹社畫集》（上、下集 1936）《謝閒鷗人物仕女畫集》（1941）《長虹社扇集》（1944）《長虹社畫扇新集》（1946）。存稿《月齋閒吟存草》《月齋吟草》等。

Xie Xian-Ou (1901-1979) was a distinguished artist of traditional figure painting and a widely respected educator of art. His ancestral home was in Shangyu, Zhejiang Province, and he was born and raised in Shanghai. He was also well-known by his alternate name, "Seagull at Ease". Proficient in both poetry and prose, he was adept in painting as well. He studied painting under his teacher, Shen Xin-Hai (1855-1941), an outstanding student of Qian Hui-An (1833-1911), who was the founder of Qian art. Xie mastered and ultimately transcended Qian art. Xie followed the excellence of the works of the great artists in the Jin, Tang, Song, and Yuan Dynasties. Xie's art of painting is in a style of gracefulness and refinedness, complemented also by an aura of the "free brushwork" featuring the scholar painting. His creations of figures, graceful ladies, landscapes, flowers-and-birds, and beasts are impressive. He was especially talented at painting figures and graceful ladies, which made him prominent in the art circles of Shanghai in the times of Min Guo. In 1930, Xie founded the Rainbow Art Studio, where he eventually coached nearly 3,000 disciples.

His renowned publications include *Xie Xian-Ou's Paintings of Figures and Graceful Ladies* (1923), *Rainbow Art Album I* (1934), *Painting Album of Rainbow Art Studio I, II* (1936), *Xie Xian-Ou's Creations of Figures and Graceful Ladies* (1941), *Fan Art of Rainbow Art Studio* (1944), and *Rainbow Art Studio's New Creations of Fan Art* (1946). His written drafts include *Xie Xian-Ou's Poems* and *Xie Xian-Ou's Verses*.

目　録
Contents

序 徐建融　　　　　　　　　　　I
Preface *by Xu Jian-Rong*　　　III

正 編
Plates

副 編
Appendixes

序

　　謝閒鷗先生是民國海上畫壇的顯赫名頭，能詩詞，工書法，善畫山水、花鳥，尤精古裝人物。所作綺羅仕女、神仙道釋、歷史故實，形象地濃縮了傳統忠孝禮義、溫柔敦厚、康樂壽考的文化思想，爲十里洋場的新興市民所喜聞樂見，雅俗共賞。所創辦的長虹畫社，更廣泛地傳播了他以繪畫爲"名教樂事"的藝術理念，在當時産生了廣泛的影響。

　　在當時的畫壇上，所流行的是文人寫意的超塵脫俗和閒適風雅，傳統"成教化、助人倫"的忠臣、孝子、烈士、貞女題材，早已成了"廣陵散"。閒鷗先生獨以"存亡繼絶"的弘毅精神作春秋筆法，意在喚醒民族精神於不墮，誠所謂"禮失而求諸野"。清人劉獻廷曾論傳奇小説的功用，以爲"雖聖人復起，不能舍此爲治"。閒鷗先生的藝術庶幾近之。

　　閒鷗先生的畫藝出自"錢派"，乃師沈心海即爲"錢派"開山錢慧安的高弟。閒鷗先生在全面繼承乃師和"錢派"藝術的基礎上，進一步沿流討源，上溯費丹旭、改七薌、上官周、陳老蓮、仇十洲、唐六如，直至晉唐宋元諸名家之長，形成市井氣、山林氣和廟堂氣的融匯交合，開一代新風，有出藍之功。

　　他的畫，是"真功實能"的畫家畫，他自述爲"工筆畫"，我以爲稱作"繪畫性繪畫"更爲合適。其特色是以形神兼備的形象塑造爲中心，用或工的、或放的、或細的、或粗的筆墨去配合它。這種畫法，既不同於明清以來所風靡的脫略形似而以筆墨爲中心的寫意畫，也有別於當時所認識的刻畫形似而一味精細工致的"工筆畫"，而這正是唐宋繪畫的古法。他以率意的筆法，配合嚴謹的造型，遂使形象有"氣韻生動"之致。

　　閒鷗先生恪守"存形莫善於畫"的"畫之本法"，其造型功力的深厚，在當時的畫壇，見者莫不驚艷。尤以大場面的創作，如《眾神圖》《五百羅漢圖》《十二金釵圖》《竹林七賢圖》《螺殼幻景圖》《流民圖》《百子圖》《鬧學圖》等，數十乃至數百位的人物，疏密聚散、動靜行止、顧盼呼應於一局，莫不窮形極態、神情畢肖。不少這樣的場面，甚至縮影於盈尺的扇面上，輔以山光水色樹影，人物小如蟻豆，而眉目、服飾一一分別，如欲活動，簡直如鬼斧神工，殆非人力所能爲，更是其獨擅的絶詣。即使單人的或三四人的人物畫創作，他配以豐富的山水、花鳥背景，使畫面充實而空靈，使"繪畫性"的表現達到極致的匠心。

　　如果説，他的人物畫多有山水、花鳥的背景，掩映繁複，使人物的動態、精神置諸

典型的環境，那麼，他的山水畫必有行吟、泛舟、晤客、訪友的人物點景，刻畫精微，使山水的清曠、明麗賦予了典型的性格。而他的花鳥畫，則每有近坡、遠渚的山水配景，空曠迷離，使花鳥的香色、棲鳴蘊涵以典型的氛圍。凡此種種，都足以證明他的繪畫，是盡能事於繪畫之中的。不僅其深厚堅實的"畫之本法"如此，其書法、詩詞的"畫外功夫"同樣也是如此。

由於種種原因，閒鷗先生進入新中國之後逐漸地淡出了畫壇。他的家屬和學生有慨於此，特整理他的遺作，收羅他的事蹟，爲出版畫冊以資紀念，并囑序於我。我於先生雖知其名卻未嘗識其面，拜讀了相關的資料，不勝欽佩之餘，亦不勝唏噓。想先生一生潛心藝術，淡泊名利，淡泊名利則必疏於人事，疏於人事則人事亦必疏於先生。所以，現實總是不可能絕對公正的，先生的畫名淡出於畫壇，宜矣！而潛心藝術則必畫以畫傳，畫以畫傳則人亦必以畫傳。所以，歷史總是公正的，先生的畫名留於畫史，必矣！近幾年的藝術市場上，閒鷗先生的作品正逐漸地爲眾多藏家所認識、追捧，便是最好的證明。此集一出，正可因勢利導，使更多的人更全面地認識閒鷗先生其人其藝。

最後，以閒鷗先生的友人鄭逸梅先生《謝閒鷗之畫藝》中的一段話作結："曾讀《五代名畫補遺》一書，載南唐陸晃，性疏逸，好交尚氣，每沉湎於酒，凡清興情逸遇筆揮灑，出於臨時，略不預構。善畫村野人物以及道釋星象神仙等，其畫題喜以數稱者，如三仙、四皓、五老、六逸、七賢之類。展頌至此，不覺憶我友謝子閒鷗。閒鷗工六法，善寫人物佛像，且亦性耽麯蘗，酒後涉筆彌饒逸趣，閒鷗其民國之陸晃歟！"

徐建融

2016 年 8 月於海上長風堂

Preface

Xie Xian-Ou (1901 - 1979) was a well-known Chinese traditional artist and his reputation was highly acknowledged in the art circles of Shanghai in the times of Min Guo (Republic of China) from the 1920's to the 1940's. Adept in poetry and calligraphy, Xie was also talented in painting figures, landscapes, flowers and birds. He was especially celebrated for his skill in painting figures in ancient costumes. His creations of historical anecdotes, celestial beings, Daoist and Buddhist figures, and graceful ladies all visually expressed the traditional culture of loyalty, filial piety, righteousness, gentleness, happiness, and health. These paintings represented the ideas that the rising townspeople in Shanghai appreciated — catering to both refined and popular tastes. In 1930, he founded the Rainbow Art Studio to spread his artistic ideas aiming to "disseminate Confucian ethical code through enjoyable activities", which had significant social influence at the time.

In the art circles of the time, scholar paintings in the manner of "free brushwork" were prevalent, featuring the pursuit of grace and leisure remaining detached from social reality. The traditional themes: contribution to social education and ethics, loyal minister, dutiful son, martyr, female virtue etc. gradually became unpopular or even forgotten by the public. Despite this, Xie had a unique resolute spirit "to save the disappearing tradition in a critical situation", using his art to awaken the nation's spirit at a time of peril, or alternatively, "seeking courtesy from common people when it is absent in the imperial court". While discussing the effects of literature and legends, Liu Xian-Ting of the Qing Dynasty, believed that "even with the return of the sage, the governance is still not possible without the social culture". Xie's creations had a similar effect.

Xie's art of painting originated from Qian art. His teacher, Shen Xin-Hai (1855-1941), was an outstanding disciple of Qian Hui-An (1833-1911), who was the founder of Qian art. Xie not only followed Qian art, but also studied the essence of the art of Fei Dan-Xu, Gai Qi-Xiang, Shang Guan-Zhou, Chen Lao-Lian, Qiu Shi-Zhou, and Tang Liu-Ru, as well as the great artists of the Jin, Tang, Song and Yuan Dynasties. Xie created an artistic taste combining "town-taste", "nature-taste" and "temple-taste", forming a new and fresh style at the time, transcending Qian art.

Xie's creations were based on his mastery of painting techniques. He attributed his creations to "painting in a refined style". Yet, it would be more appropriately referred as "pictorial painting". The characteristic of the "pictorial painting" is the unity of form and spirit in shaping images, using meticulous, free, refined or bold ink brushstrokes. His brushwork differs from the "free

brushwork" prevalent since the times of Ming and Qing Dynasties, which is characterized by "brush and ink at the core", abandoning the similarity in form. It also differs from the fine thin brushwork in the refined paintings known at the time, focusing only on fine and meticulous depiction seeking for similarity in form only. In fact, the images full of "lively spirit and vitality" display his unrestricted brushwork matching perfectly to his refined shaping of images, which is the traditional orthodox brushwork of the Tang and Song Dynasties.

Xie observed "drawing does more than good to preserve images" as the "fundamental emphasis upon the formation of images". He was skillful in shaping images, which significantly impressed his audience and the art circles at the time. He was especially adept at depicting vast scenes, such as *Gods*, *Five Hundred Arhats*, *Twelve Beautiful Ladies*, *Seven Sages of Bamboo Grove*, *Rites Performed in Snail Shells*, *Refugees*, *Hundred Boys*, and *Children at Play in a Classroom*. Dozens or even hundreds of figures gathering, parting, walking, standing, looking around or echoing from afar, are all lifelike. Some of the scenes were even depicted on small folding fans, where we can see numerous figures with a background of beautiful rivers, mountains, and shadows of trees. And facial expressions and clothes of these tiny figures are still distinguishable. Such a composition was possible due to his unique and gifted painting skill, akin to mystical and divine workmanship. Even in the creation of single figures or small groups of figures, he depicted landscapes, flowers or birds as the background, to make the tableau well enriched and ethereal, which perfectly represents the essence of the "pictorial painting".

His artistic creations of figures are often supplemented with a landscape or flowers and birds in the background, complementing each other in a luxuriant tableau and giving the figures a dynamic setting and spiritual feature in their typical environment. In his landscape paintings, we can often see delicately depicted figures humming verse, strolling, boating, meeting friends, or visiting friends, thus giving his landscape creations an aura of peacefulness, spaciousness, brightness, and grace. These are the typical features of his landscape paintings. Likewise, in his flower-and-bird paintings, we can often see depiction of the edge of a nearby body of water or a distant mountain in the background, making the fragrance and colors of flowers and perching or chirping of birds in a typical ethereal atmosphere. All these sufficiently demonstrate that his paintings were based on a mastery of painting skill and his creation gave full play to such skill. Not only were his paintings based on the "fundamental emphasis upon the formation of images", but his calligraphy and poetry, showing his "artistic skill outside of painting", were also based on their respective fundamental emphases.

For some reason, Xie faded away from the art circles since the 1950's. His family and disciples carry much regret and would like to commemorate him by collecting his life-story and artworks for publication, for which I am invited to write the preface. Though we had never met, I know of him by his reputation. After exploring relevant material, I have developed a profound respect for Xie and cannot help but be overcome with deep emotion. Xie devoted himself to art without regards to fame or wealth. Naturally, he kept away from spotlight, and similarly, spotlight kept away from him. Consequently he faded away from the art circles — reality is not always fair. However, he will not be overlooked in the history of Chinese fine arts due to his great artistic creations. His artworks certainly shall be handed down to and cherished by future generations. Thus, history is indeed fair. In recent years, his artworks have been recognized and sought after by more and more collectors. This is the best evidence of his artistic accomplishments. The publication of the present volume of paintings will hopefully bring to a wider audience a better understanding of Xie and his art.

In conclusion, I would like to refer to a paragraph in *The Art of Xie Xian-Ou*, written by his good friend, Zheng Yi-Mei: "I read of Lu Huang in *Records of Renowned Paintings of the Five Dynasties* (907-960). Lu Huang of South Tang (937-975) had a natural and unconventional demeanor, and he enjoyed making friends with the like-minded. Lu often indulged in wine. When feeling a burst of sudden inspiration, he simply painted at will without a great deal of forethought. Lu was talented at painting figures such as villagers, Daoist-Buddhist figures, and gods. He was fond of using numbers to inscribe his painting works, such as *Three Celestial Beings, Four Elderly Sages, Five Men of Longevity, Six Wise Men, Seven Sages*, and more. When reading this, I cannot help but recall my good friend Xie Xian-Ou, who was accomplished in the "six principles of painting". Xie was good at painting figures of Buddhists and other groups. He was also a wine connoisseur. Sometimes he enjoyed drinking wine prior to painting and these art pieces were especially graceful and elegant. Xie Xian-Ou was the Lu Huang of Min Guo!"

Xu Jian-Rong

August, 2016

V

正 編　Plates

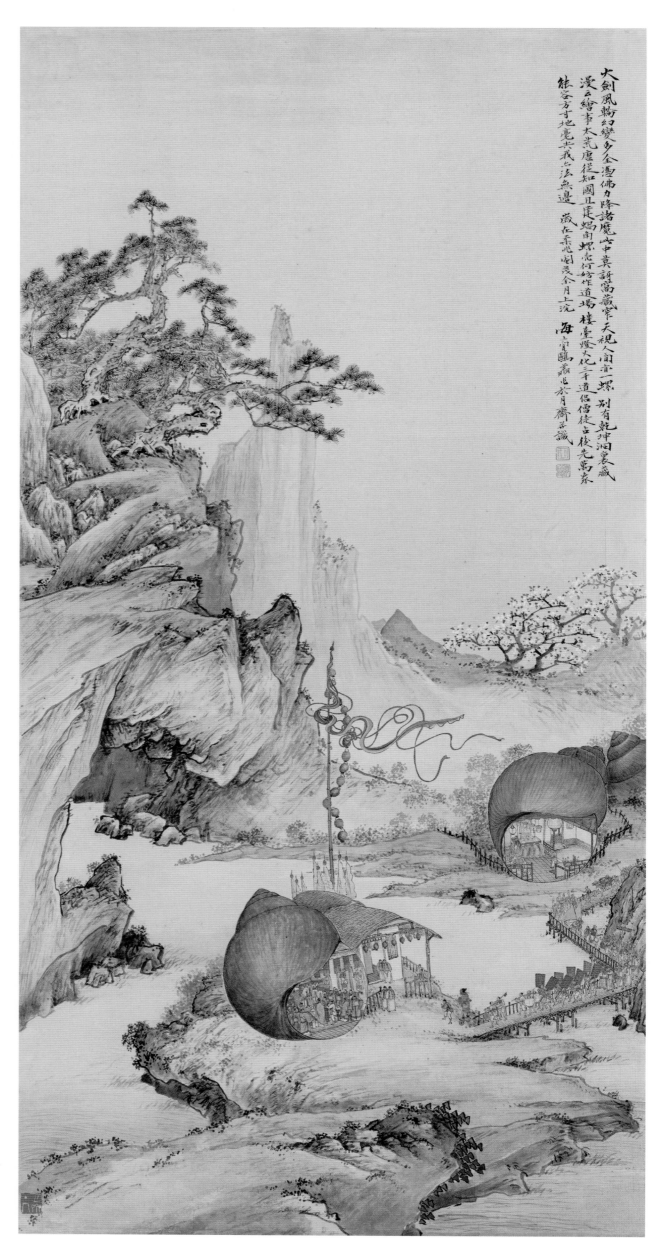

大劍風輪幻變多全憑佛力降諸魔室中莫詫富藏堂天視何曾萣一螺別有乾坤洞裏藏
漫云繪事太荒唐從知國亘辰蜾向螺思行旌道場樓臺瞪大化三千道侶佛徒次後先萬衆
惟容方寸地竟叫戎七法無邊　歲在柔兆閹茂余月上浣　海寧蔚起於月日齋并識

螺居幻景圖

1946 年

紙本　設色

縱 66 厘米　橫 33 厘米

Rites Performed in Snail Shells

Dated 1946

Ink and color on paper

66 × 33 cm

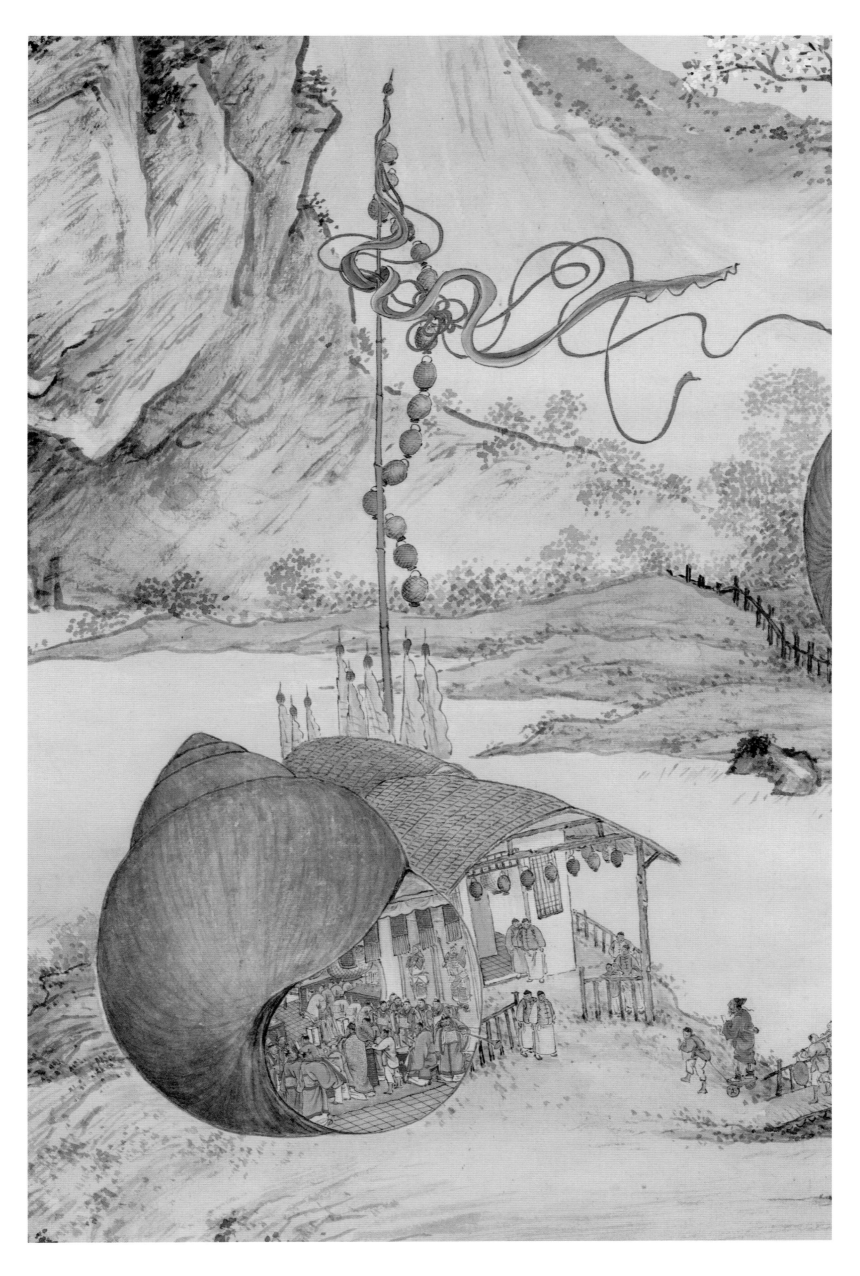

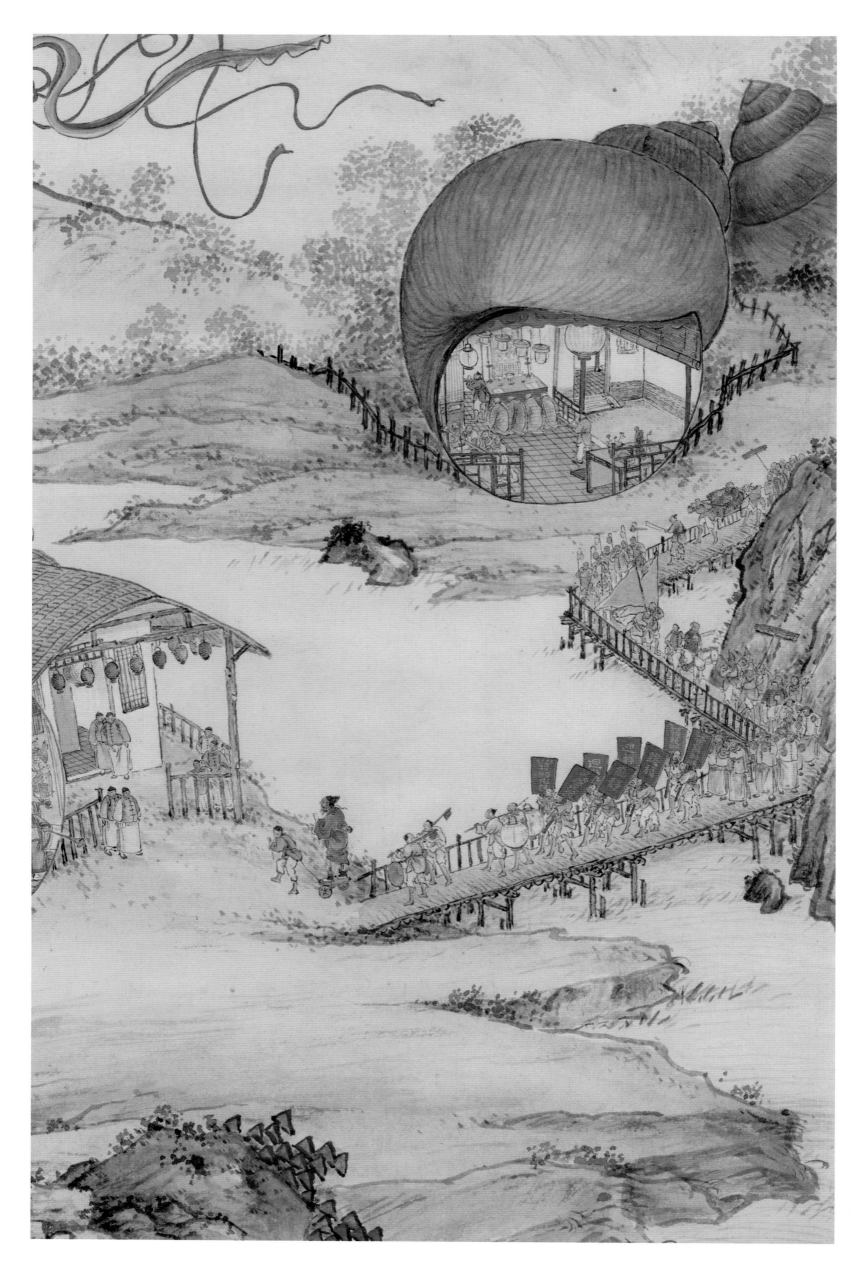

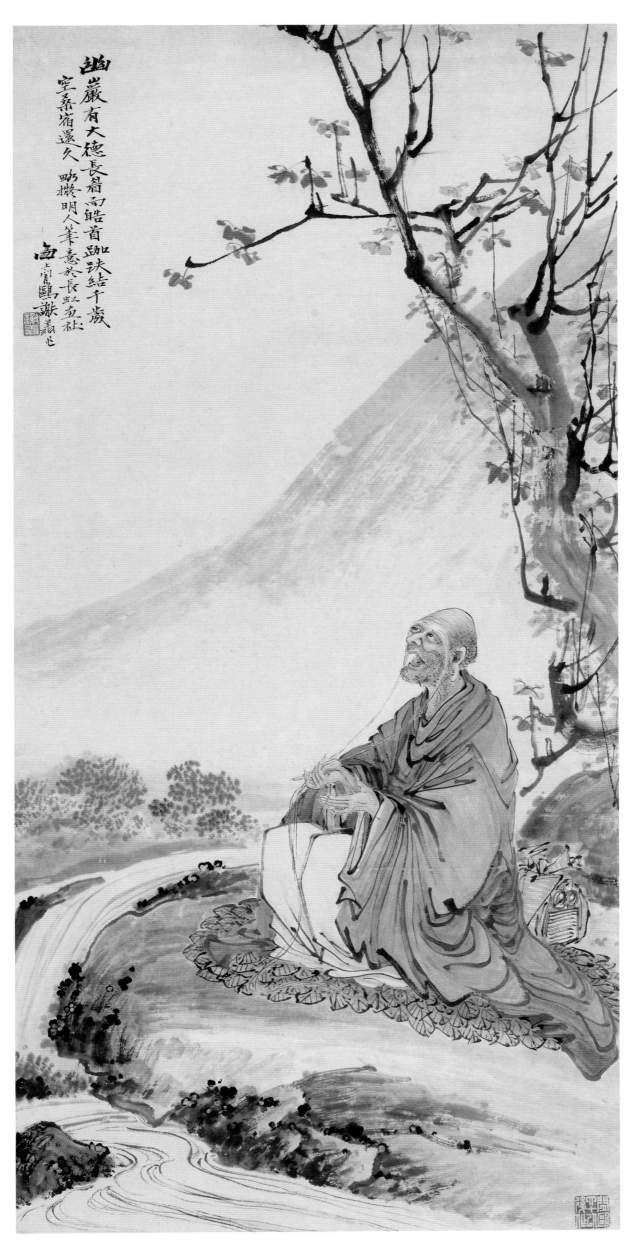

長眉壽佛圖

1940 後所作
紙本　設色
縱 69 厘米　橫 34 厘米

Arhat

After 1940
Ink and color on paper
69 × 34 cm

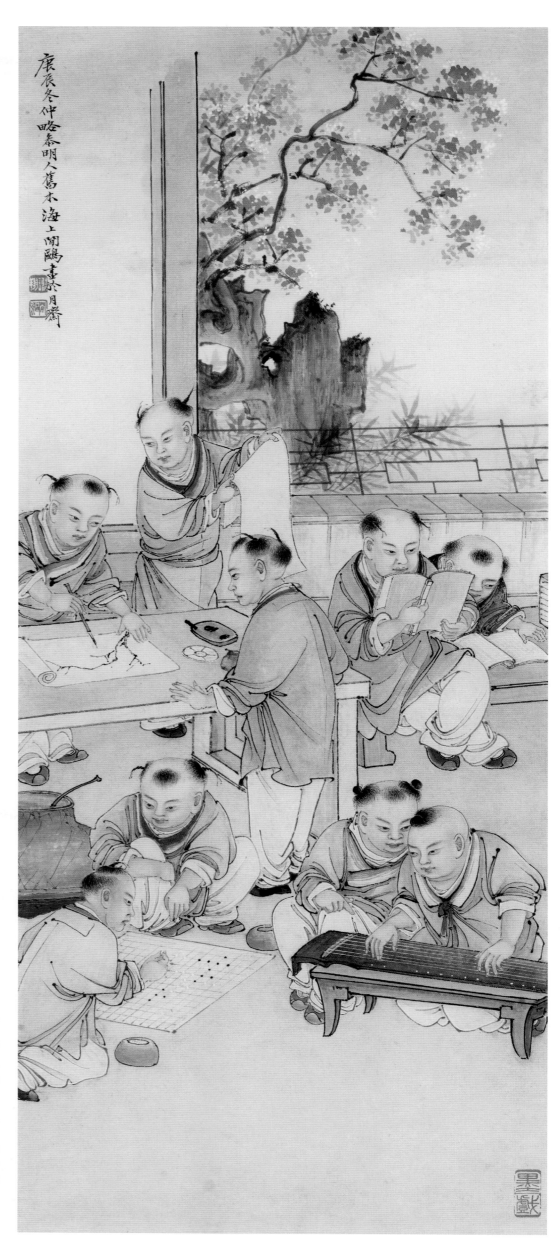

芸牕九子

1940 年
紙本　設色
縱 54 厘米　橫 23 厘米

Nine Boys

Dated 1940
Ink and color on paper
54 × 23 cm

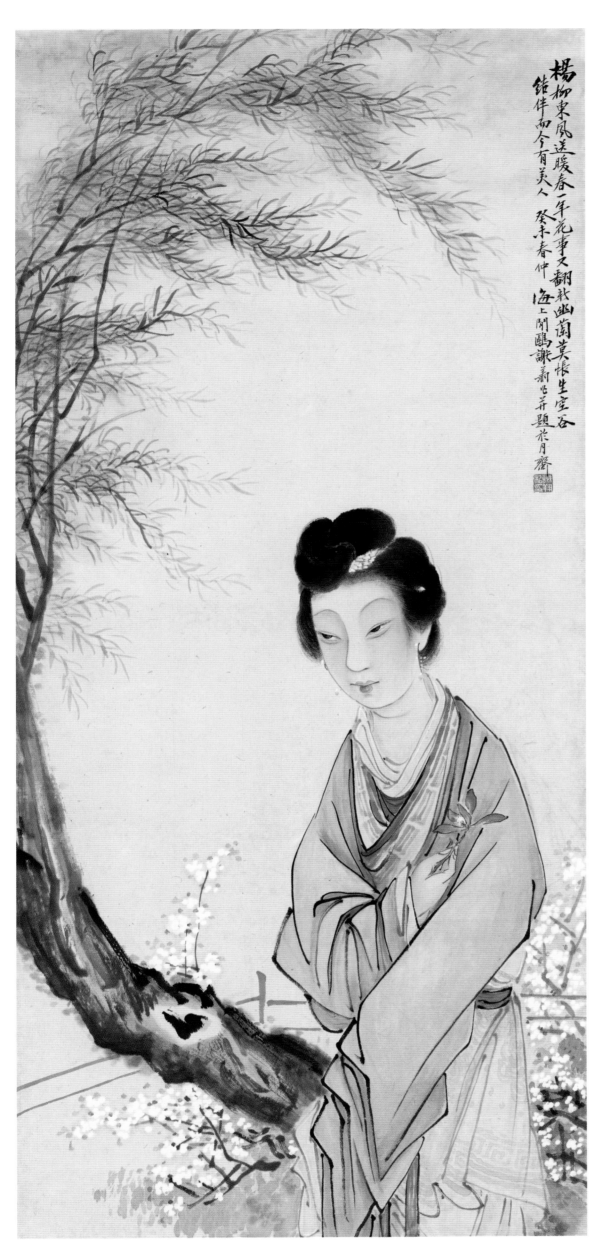

楊柳東風送暖春一年花事又翻新幽蘭莫悵生空谷結伴如今有美人

癸未春仲

海上閒鷗謝新波并題於月廠

楊柳美人圖 仕女四條屏之一

1943 年
紙本　設色
縱 68 厘米　橫 31 厘米

Graceful Lady in Spring

Dated 1943
Ink and color on paper
Series of four paintings 68 × 31 cm each

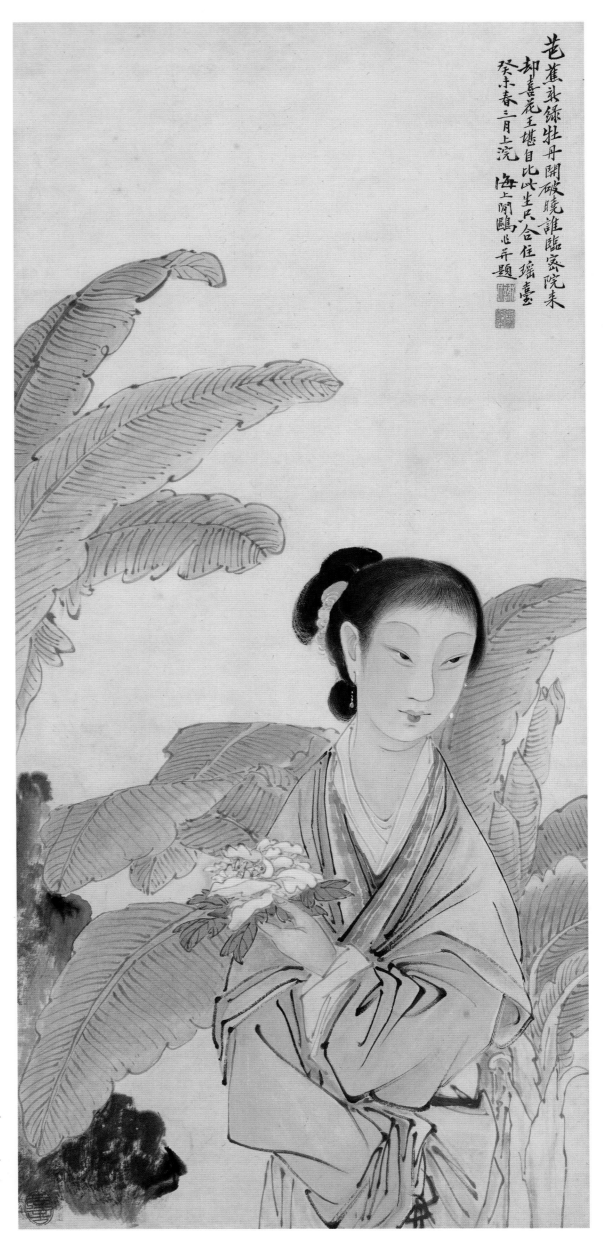

芭蕉氣錄牡丹開破曉誰臨寂院來
却喜花王壩自比此生民合住瑤臺
癸未春三月上浣 海上閒鷗心畊題

芭蕉美人圖　仕女四條屏之二

1943 年
紙本　設色
縱 68 厘米　橫 31 厘米

Graceful Lady in Summer

Dated 1943
Ink and color on paper
Series of four paintings 68 × 31 cm each

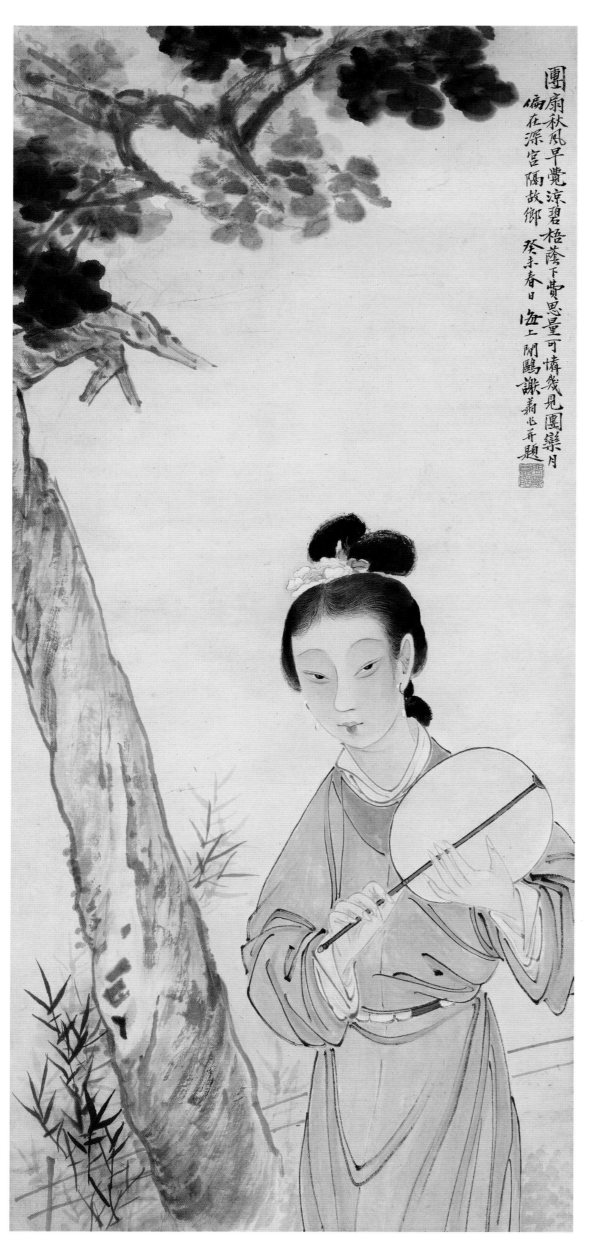

團扇秋風早覺涼碧梧蔭下費思量可憐幾見團欒月偏在深宮陶故鄉

癸未春日海上閒鷗謙蕭心芹題

秋風紈扇圖　仕女四條屏之三

1943 年
紙本　設色
縱 68 厘米　橫 31 厘米

Graceful Lady in Autumn

Dated 1943
Ink and color on paper
Series of four paintings 68 × 31 cm each

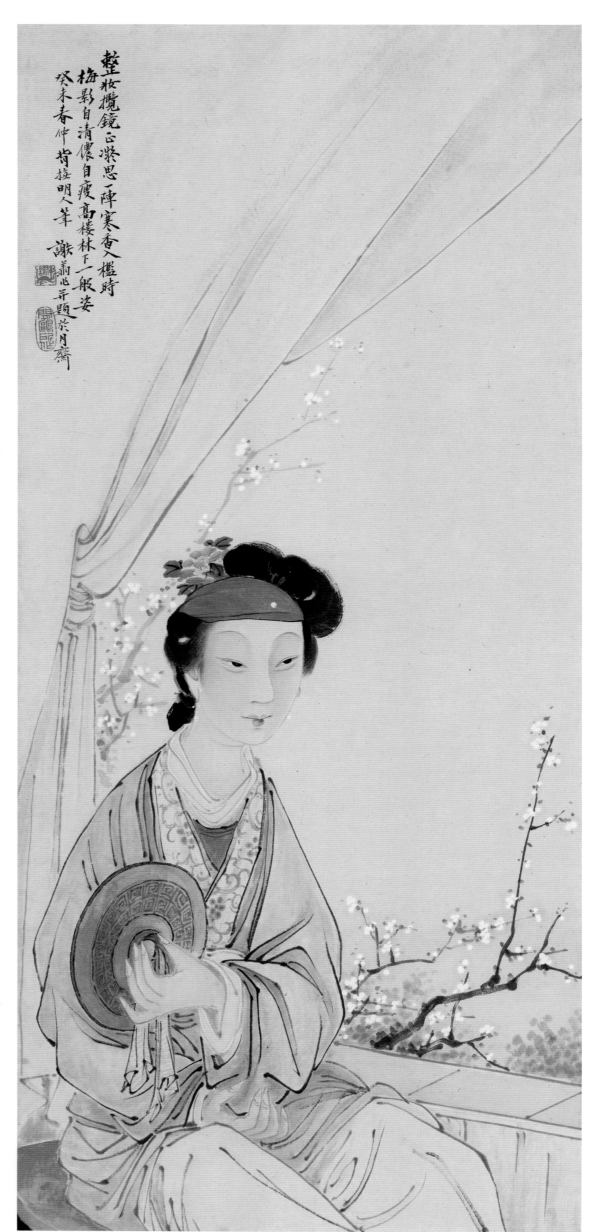

整妝攬鏡正凝思一陣寒香入檻時
梅影自清儂自瘦高樓林下一般姿
癸未春仲背撫明人筆 謝蕭心并題於月齋

攬鏡整粧圖　仕女四條屏之四

1943 年
紙本　設色
縱 68 厘米　橫 31 厘米

Graceful Lady in Winter

Dated 1943
Ink and color on paper
Series of four paintings 68 × 31 cm each

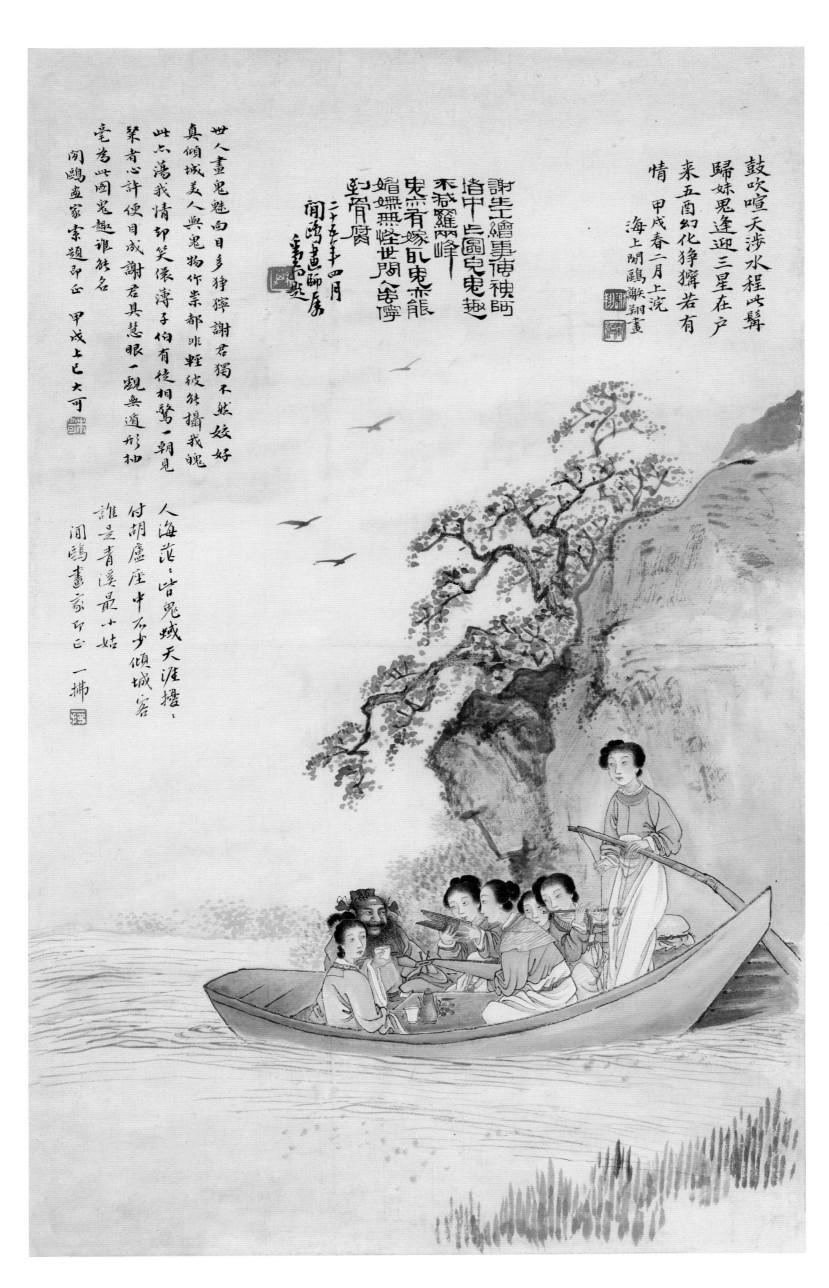

鼓吹喧天涉水程此歸
歸妹鬼逢迎三星在戶
来五酉幻化狰獰若有
情 甲戌春二月上浣
海上閒鷗歗翔畫

謝生繪事傳神眄
堵中尘圖兒鬼趣
不料羅兩峰
鬼尘有嫁阰鬼為能
媚嫵無怪世閒人
虹骨腐
二十五年十四月
閒鷗畫師屋
金吉熙

世人畫鬼魅向目多狰獰謝君獨不然妖好
真傾城美人與鬼物作崇都非輕彼殘攝我魄
此六滿我情卯笑儀薄子伯有徒相驚一朝見
筞者心許便目成謝君具慧眼一觀與道形柚
豪者此圖鬼趣誰能名
閒鷗畫家宗題即正 甲戌上巳 大可

人海茫茫皆鬼蜮天涯攬
付胡盧庄中不少傾城客
誰是青溪最小姑
閒鷗畫家即正 一拂

12

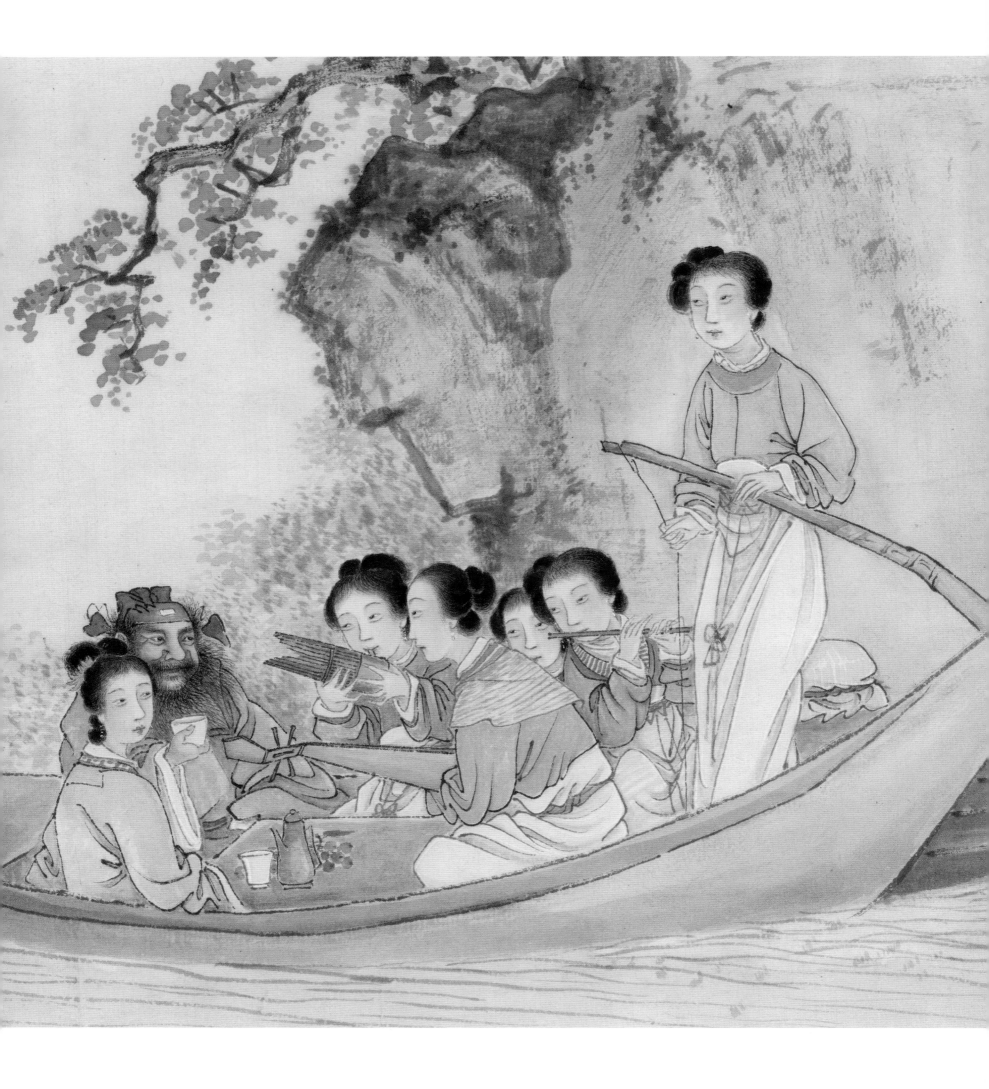

鍾馗歸妹圖

1934 年
紙本　設色
縱 44 厘米　橫 28 厘米

Zhong Kui, a Chinese Ghostbuster, Marrying off His Sister

Dated 1934
Ink and color on paper
44 × 28 cm

13

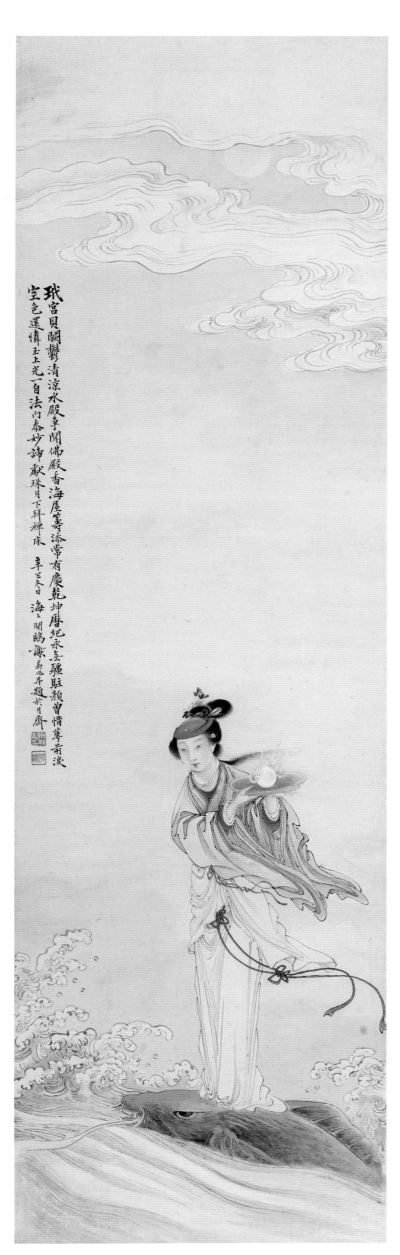

龍女獻珠圖

1941 年
紙本　設色
縱 88 厘米　橫 26 厘米

Dragon Daughter in a Chinese Fairy Tale

Dated 1941
Ink and color on paper
88 × 26 cm

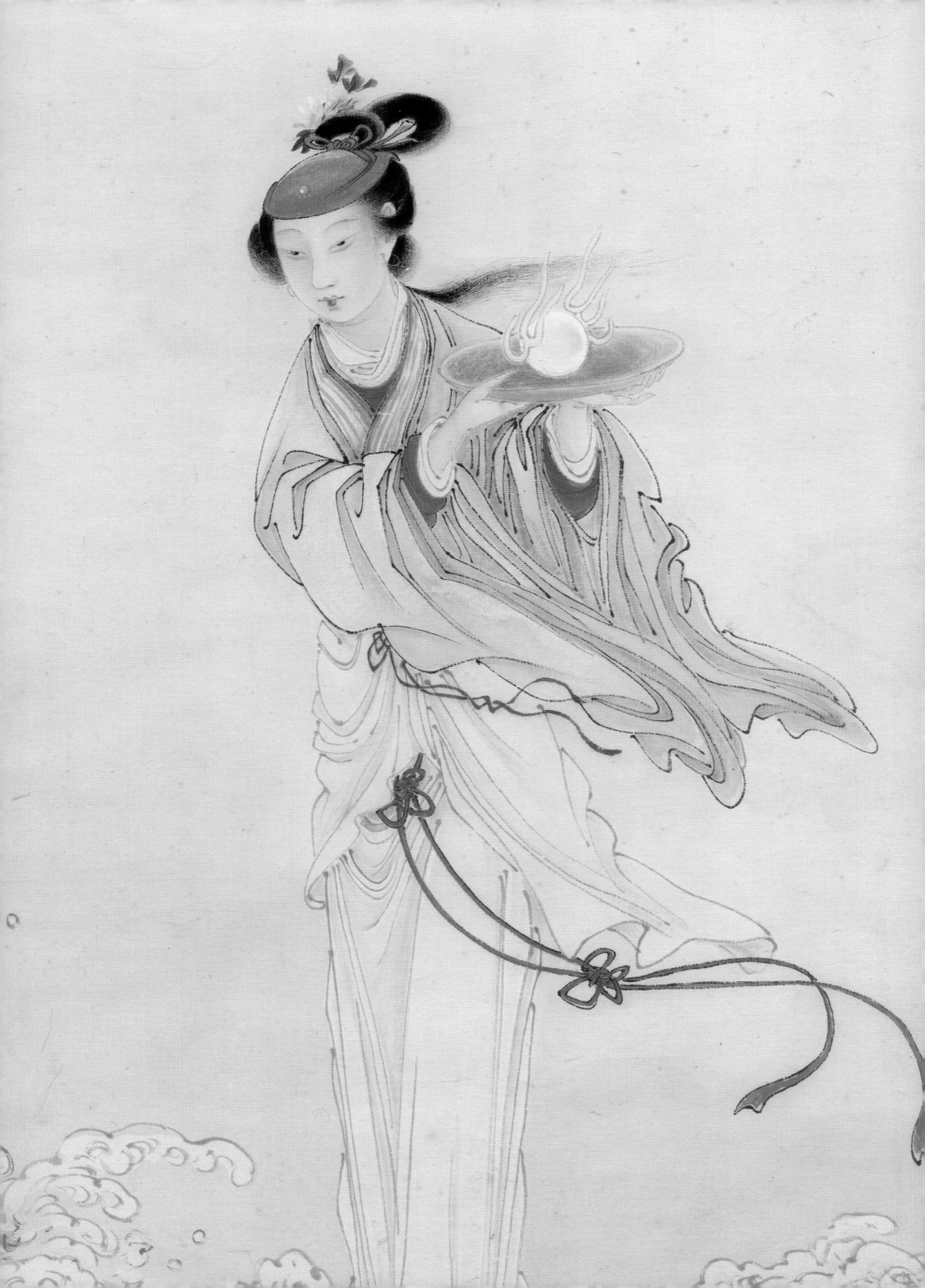

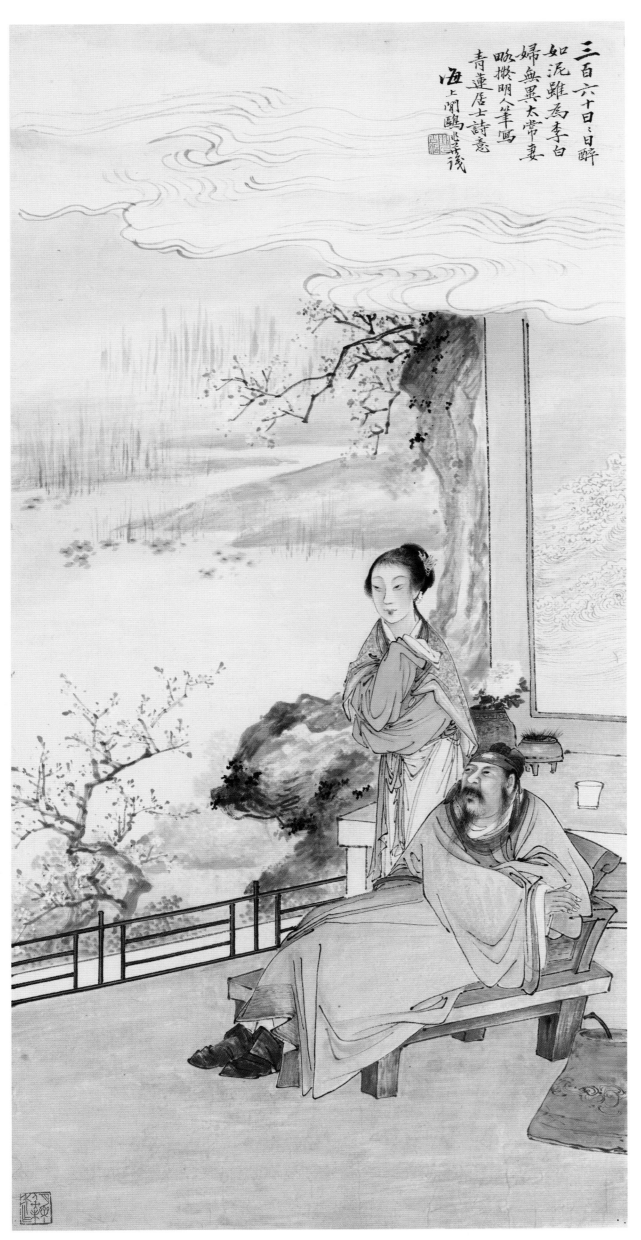

三
百
六
十
日
ㄟ
日
醉
如
泥
雖
為
李
白
婦
無
異
太
常
妻
聊
撥
明
人
筆
寫
青
蓮
居
士
詩
意
海
上
聞
鸝
此
善
後

李白詩意圖

年份不詳
紙本　設色
縱 68 厘米　橫 34 厘米

Interpretation of Li Bai's Poem
(Li Bai, poet, 701 - 762)

Undated
Ink and color on paper
68 × 34 cm

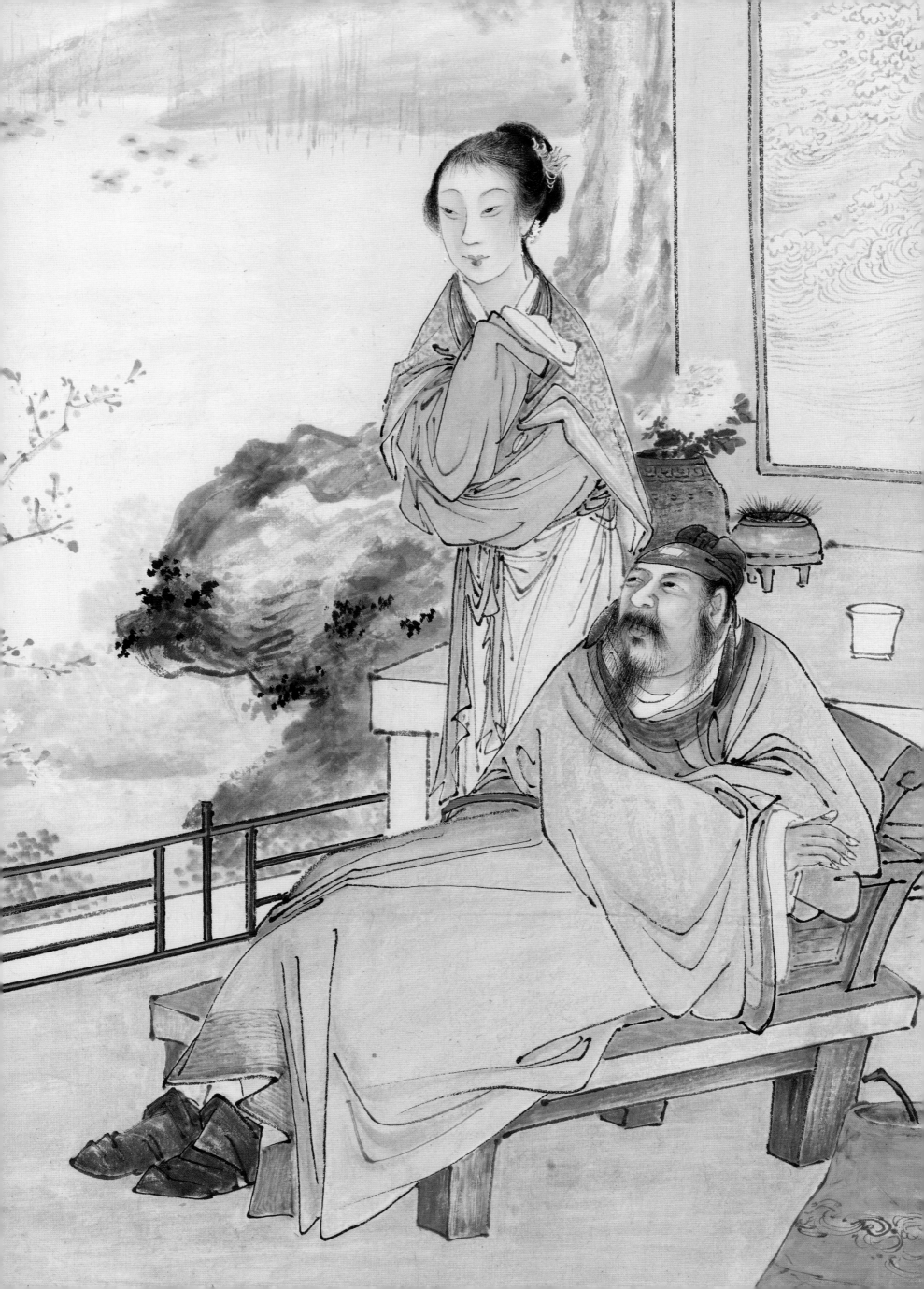

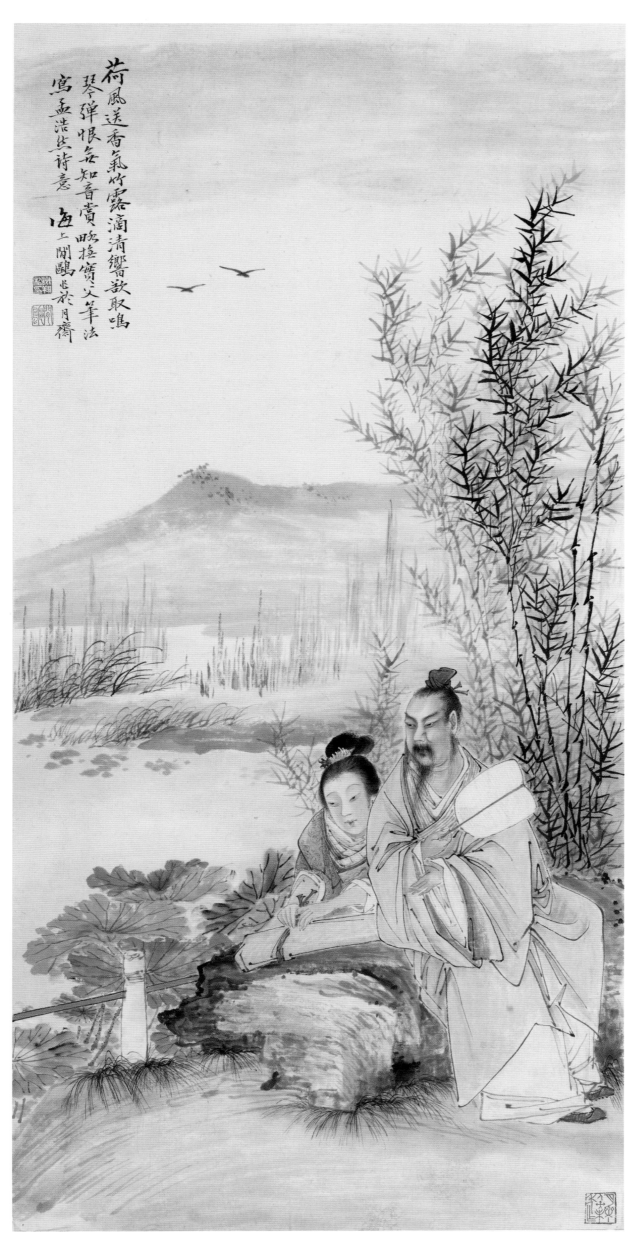

荷風送香氣竹露滴清響欲取鳴
琴彈恨無知音賞略撫質文筆法
寫孟浩然此詩意　海上閒鷗逸於月齋

荷風清響圖

年代不詳
紙本　設色
縱 68 厘米　橫 34 厘米

Interpretation of Meng Hao-Ran's
Poem (Meng Hao-Ran, poet, 689 - 740)

Undated
Ink and color on paper
68 × 34 cm

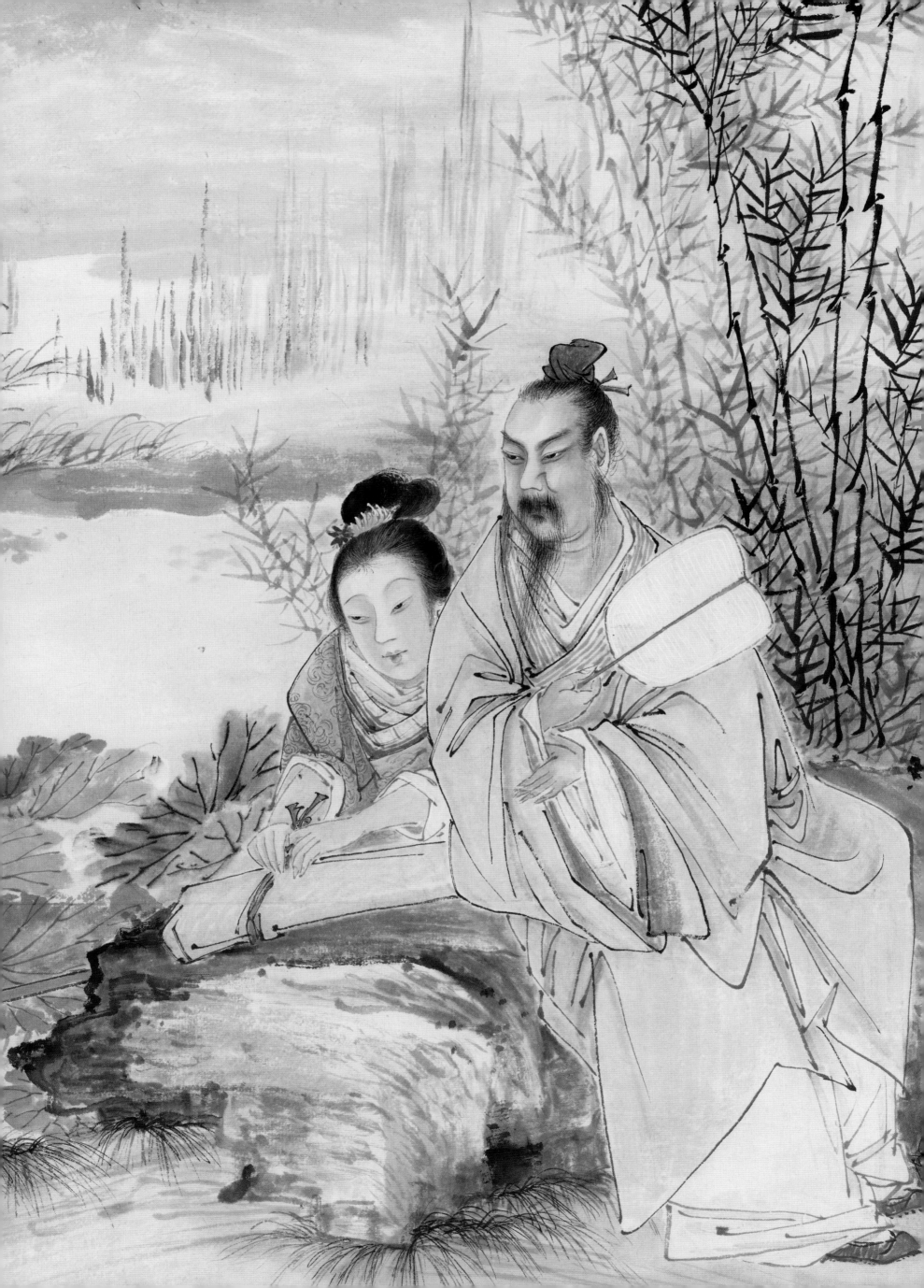

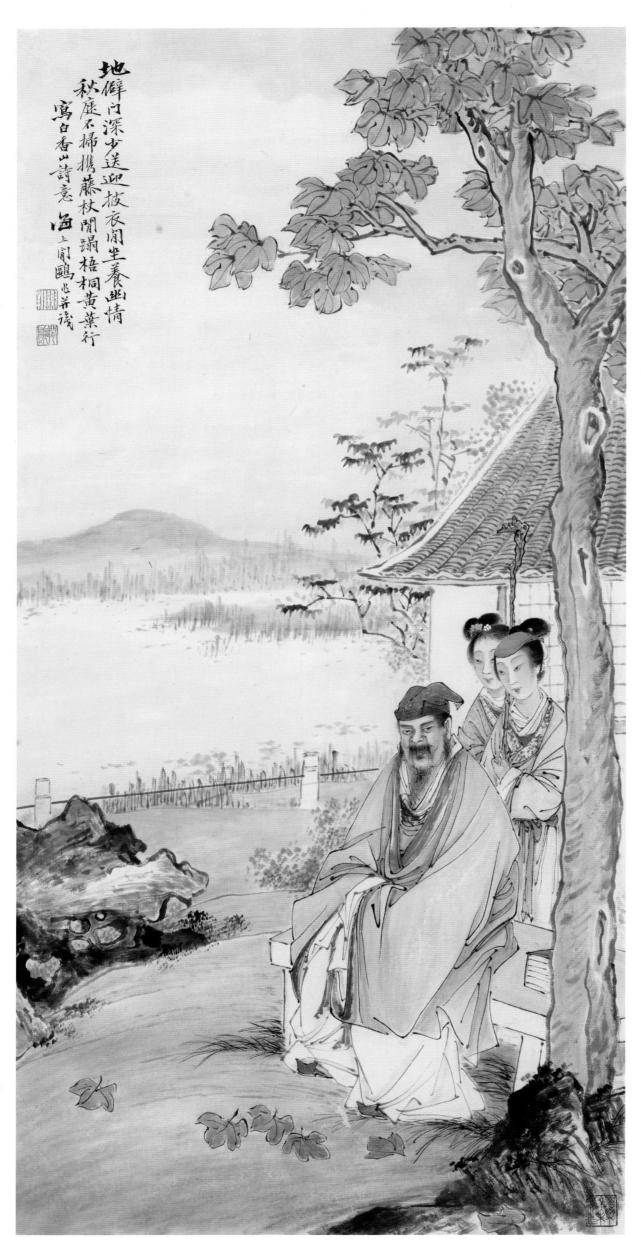

白居易詩意圖

年份不詳
紙本　設色
縱 68 厘米　橫 34 厘米

Interpretation of Bai Ju-Yi's Poem
(Bai Ju-Yi, poet, 772 - 846)

Undated
Ink and color on paper
68 × 34 cm

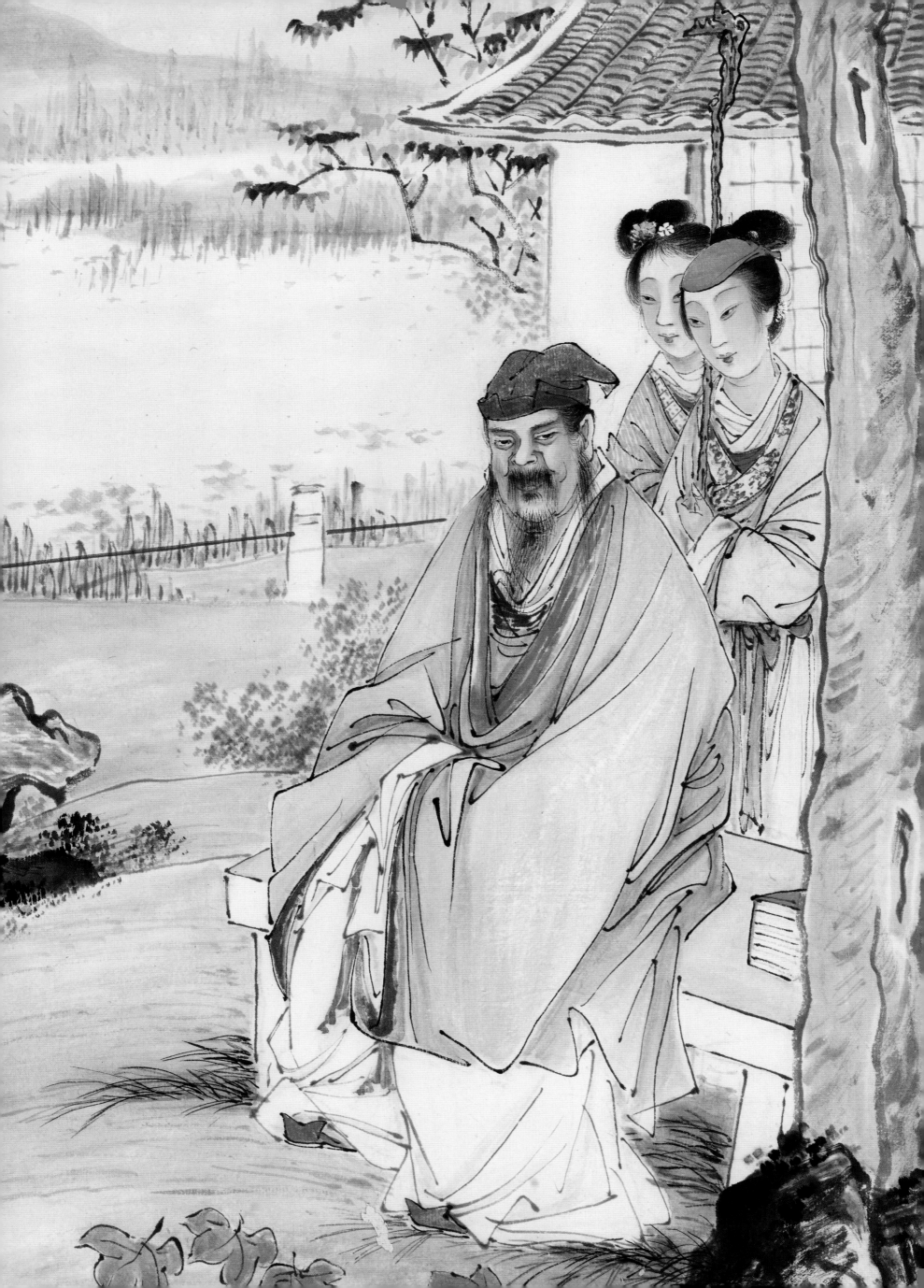

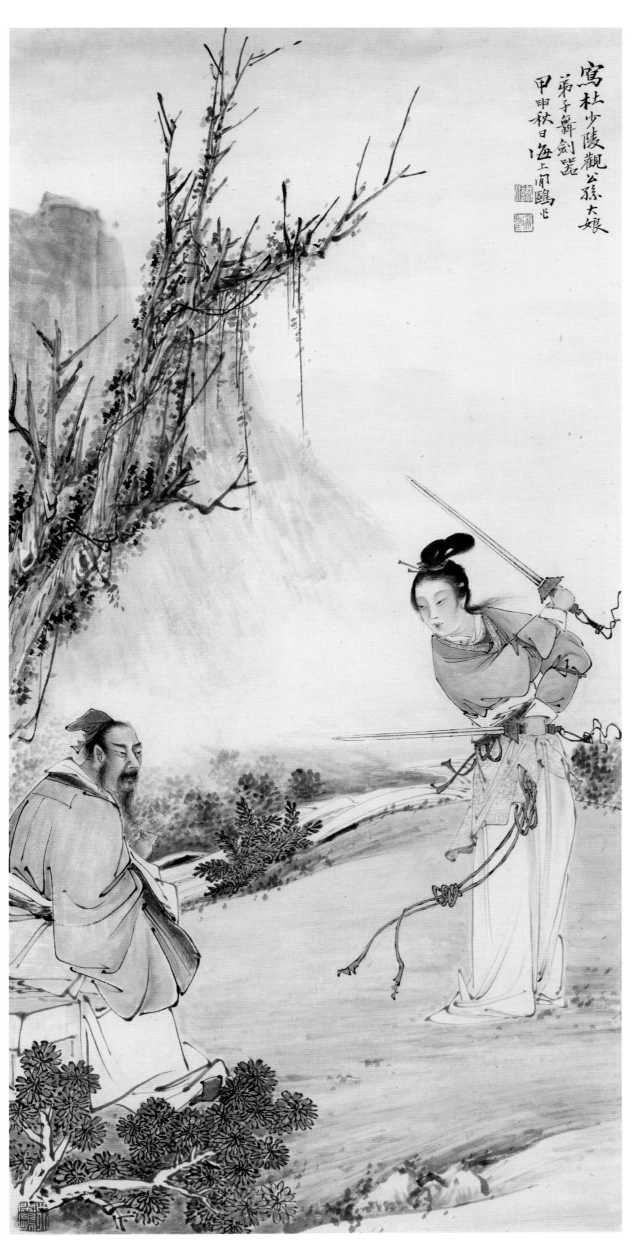

寫杜少陵觀公孫大娘
弟子舞劍器
甲申秋日海上閑鷗也

杜少陵觀公孫大娘弟子舞劍器

1944 年
紙本　設色
縱 68 厘米　橫 34 厘米

Du Fu Watching Aunt Gong Sun's
Disciple Dance "Jian Qi"
(Du Fu, poet, 712 - 770)

Dated 1944
Ink and color on paper
68 × 34 cm

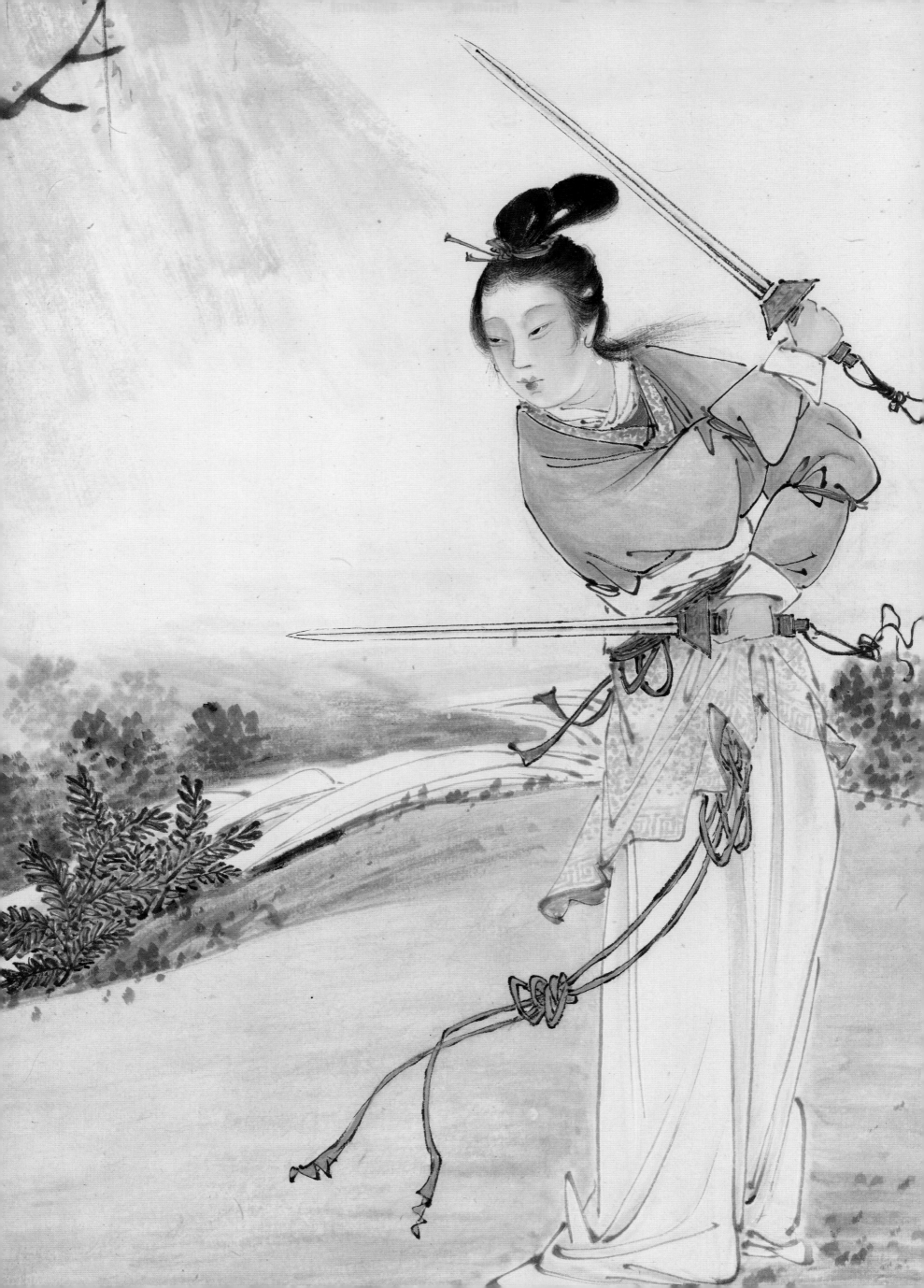

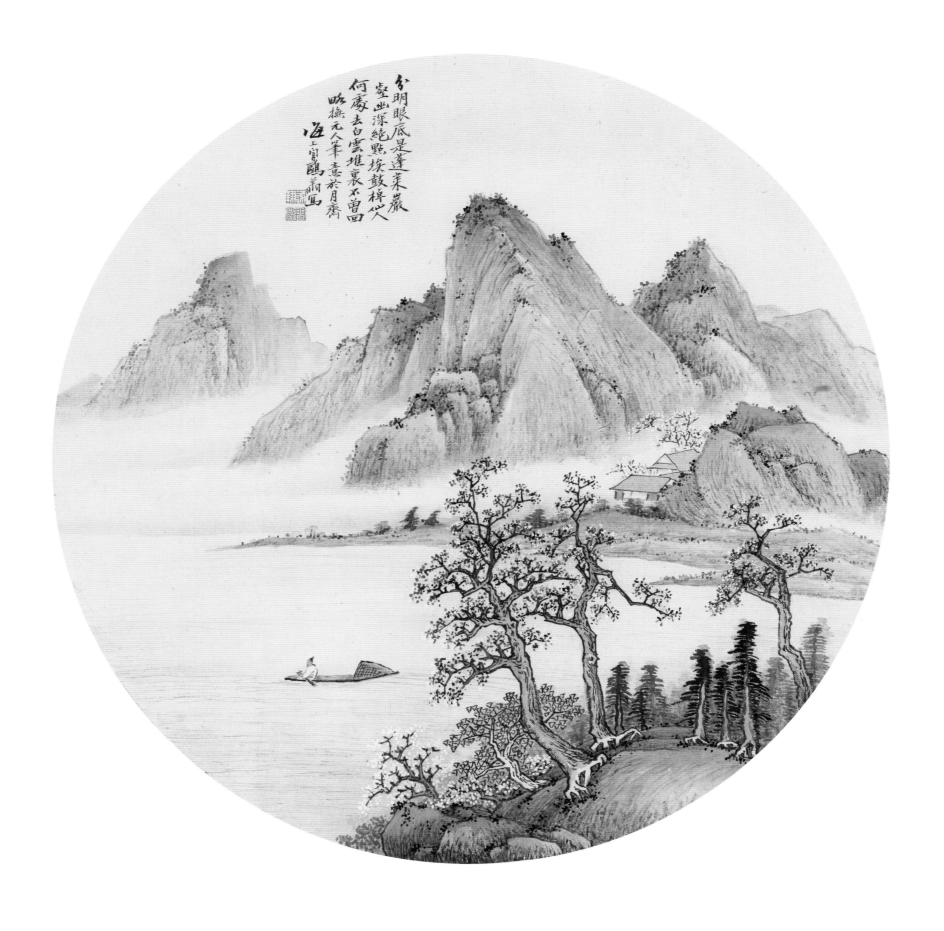

蓬萊仙境圖

年份不詳
紙本　設色
直徑 33 厘米

Penglai Fairy Land

Undated
Ink and color on paper
33 cm in diameter

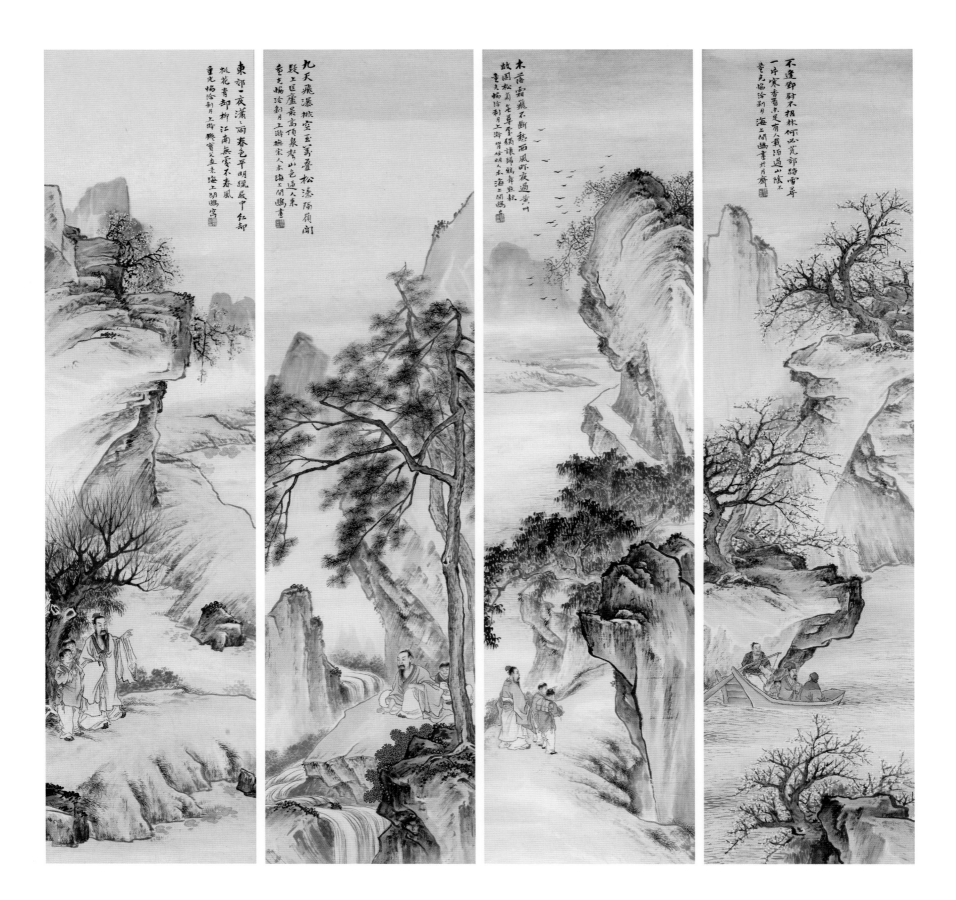

東郡一夜浦〻雨春色平明颰辰甲紅卻
桃花青卻柳江南無雲不春風
重光暢洽利月上辥興貢父真上閘鷗寫

九天飛瀑跳空至萬疊松濤兩嶺閒
艷工巨壑景最高頂泉煑山色通人米
重光暢洽利月上游宋人米海上閘鷗畫

木落霜飛不斷愁西風呼夜過黃州
故園松高不盡雲鎖謙鴻舞興林
重光暢洽利月上游習仿仿人米海上閘鷗畫

不逢卻對不招杯何必蒉郡路噸尋
一片寒香皆是有人負泊過山陰不
重光洽利月海上閘鷗畫於月齋

山水人物四條屏

1931 年
紙本　設色
每幅　縱 128 厘米　橫 31 厘米

Landscape and Figures

Dated 1931
Ink and color on paper
Series of 4 paintings 128 × 31 cm each

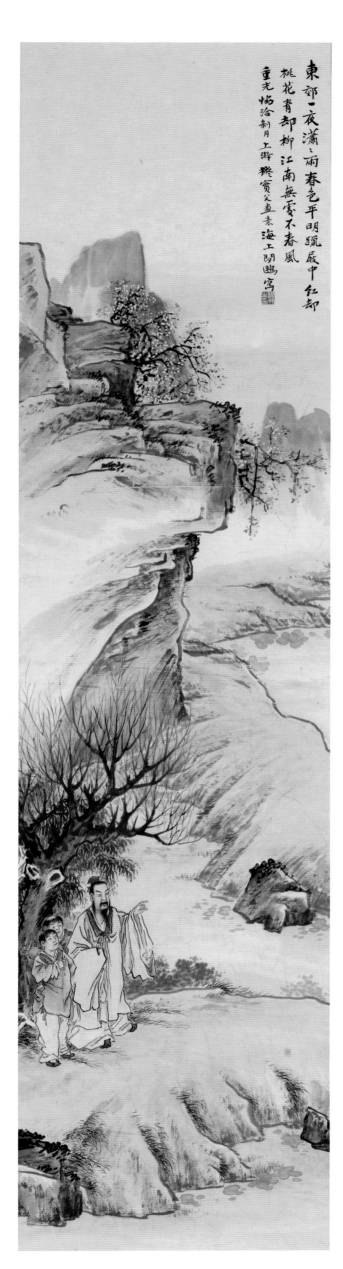

東郊一夜瀟瀟雨春色平明蹺蹬中紅却
桃花青却柳江南無雲不春風
重光恊洽朔月上浣樂賓父畫于海上閟幽寫

山水人物四條屏　春

1931 年
紙本　設色
縱 128 厘米　橫 31 厘米

Landscape and Figures　*Spring*

Dated 1931
Ink and color on paper
Series of 4 paintings 128 × 31 cm each

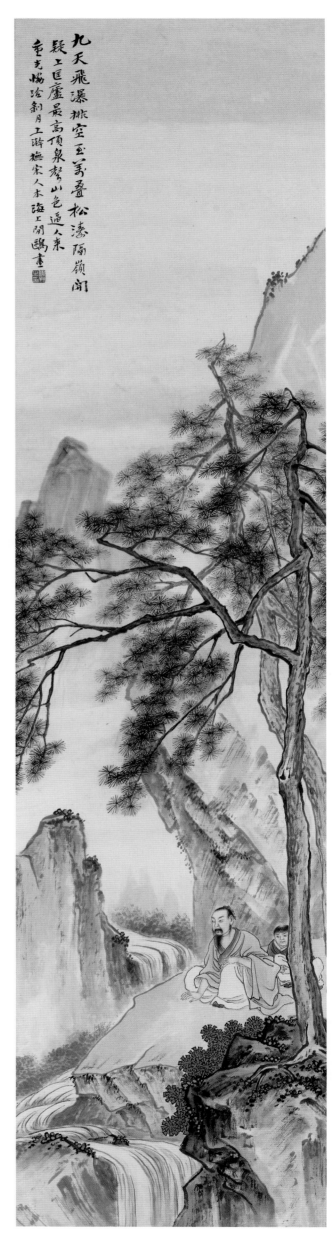

山水人物四條屏　夏

1931 年
紙本　設色
縱 128 厘米　橫 31 厘米

Landscape and Figures　*Summer*

Dated 1931
Ink and color on paper
Series of 4 paintings 128 × 31 cm each

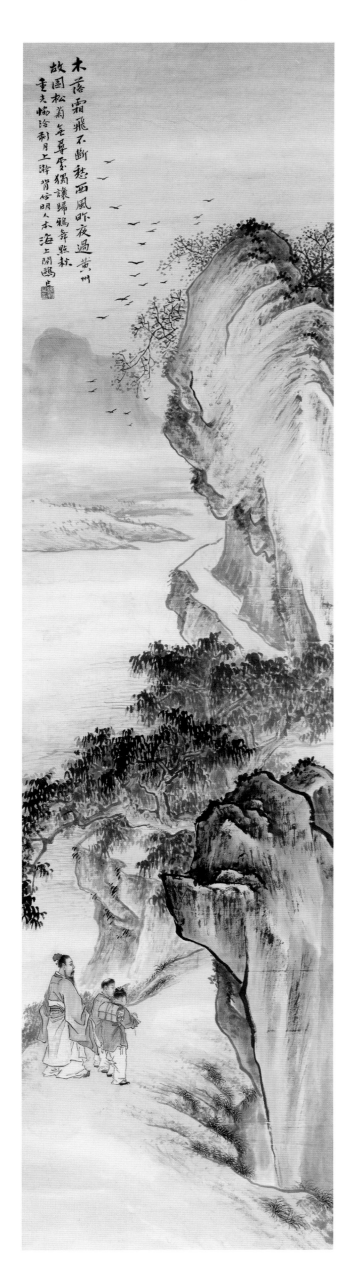

山水人物四條屏　　秋

1931 年
紙本　設色
縱 128 厘米　橫 31 厘米

Landscape and Figures　　*Autumn*

Dated 1931
Ink and color on paper
Series of 4 paintings 128 × 31 cm each

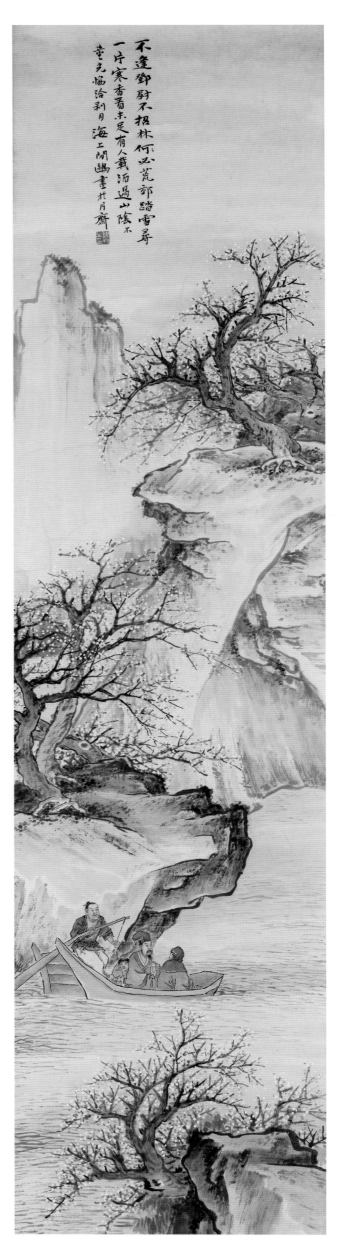

山水人物四條屏 冬

1931 年
紙本　設色
縱 128 厘米　橫 31 厘米

Landscape and Figures *Winter*

Dated 1931
Ink and color on paper
Series of 4 paintings 128 × 31 cm each

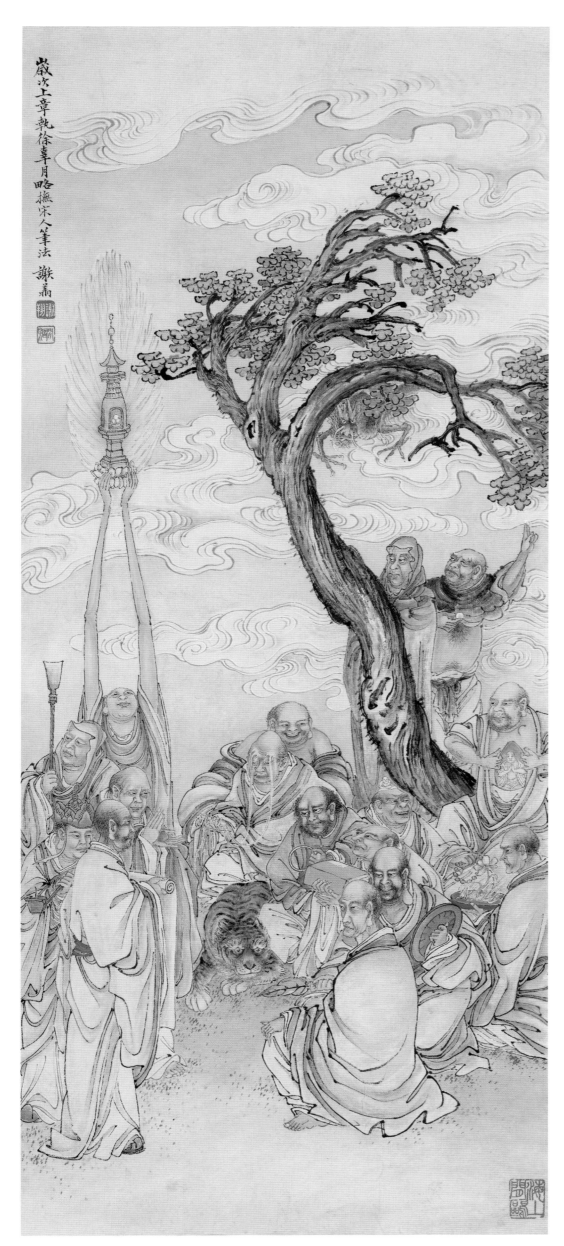

十六應真圖

1940 年
紙本　設色
縱 54 厘米　橫 23 厘米

Sixteen Arhats

Dated 1940
Ink and color on paper
54 × 23 cm

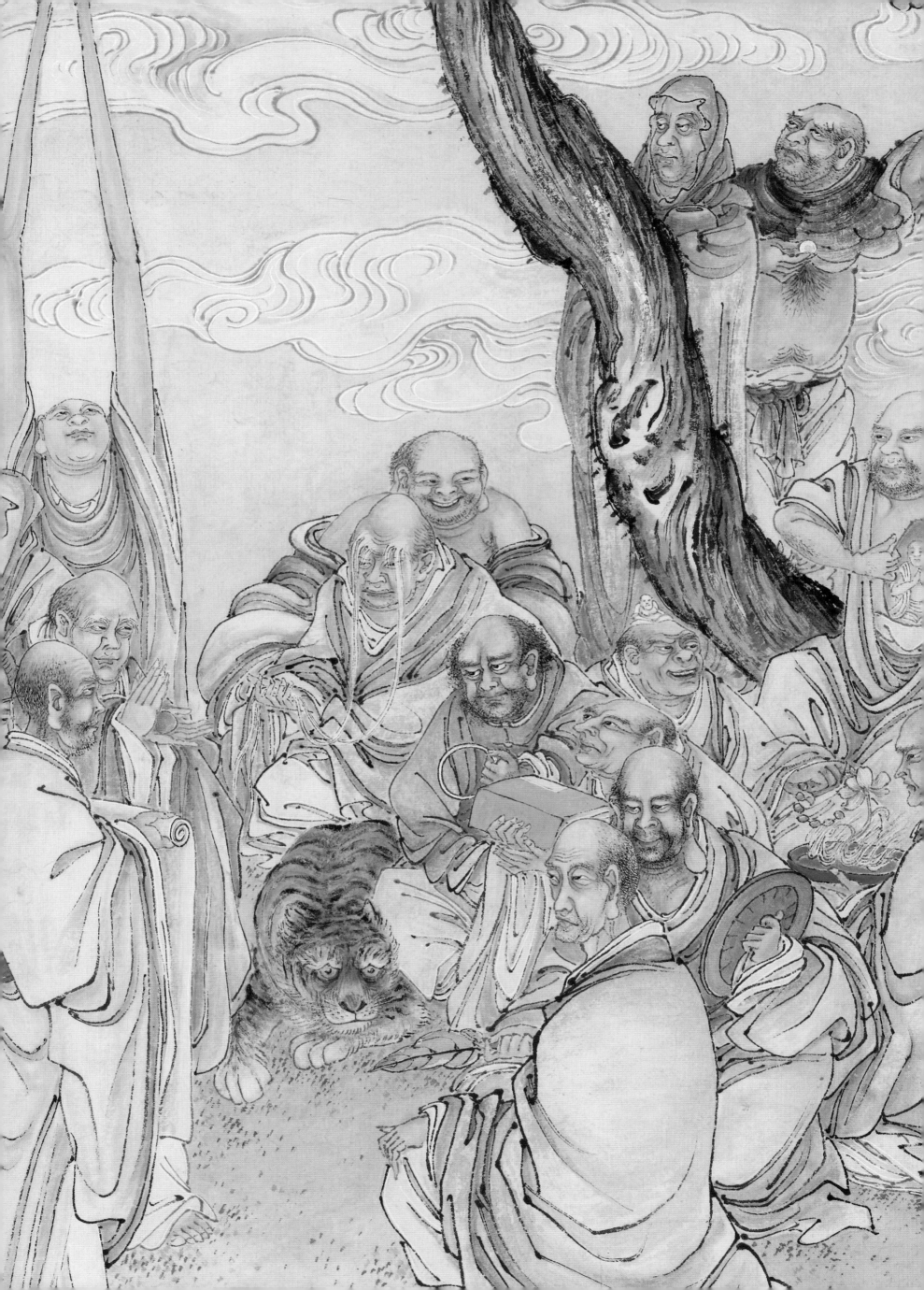

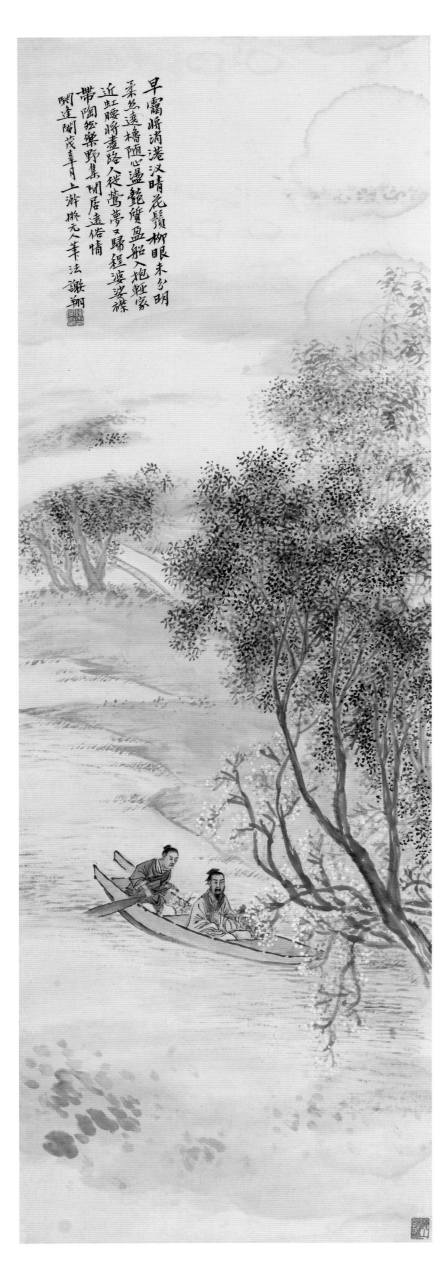

早靄將消港汊晴花顋柳眼未分明
柔絲遠橋隨心盪豔質盈船入抱輕家
近虹腰將盡路令從鴛夢又歸程婆婆襟
帶陶經樂野集閒居遠悟情
閒達閣茂 年月上澣擬元人筆法 謝朔

花艇歸航圖

1934 年
紙本　設色
縱 102 厘米　橫 34 厘米

*Returning by Boat with Freshly Picked
Flowers*

Dated 1934
Ink and color on paper
102 × 34 cm

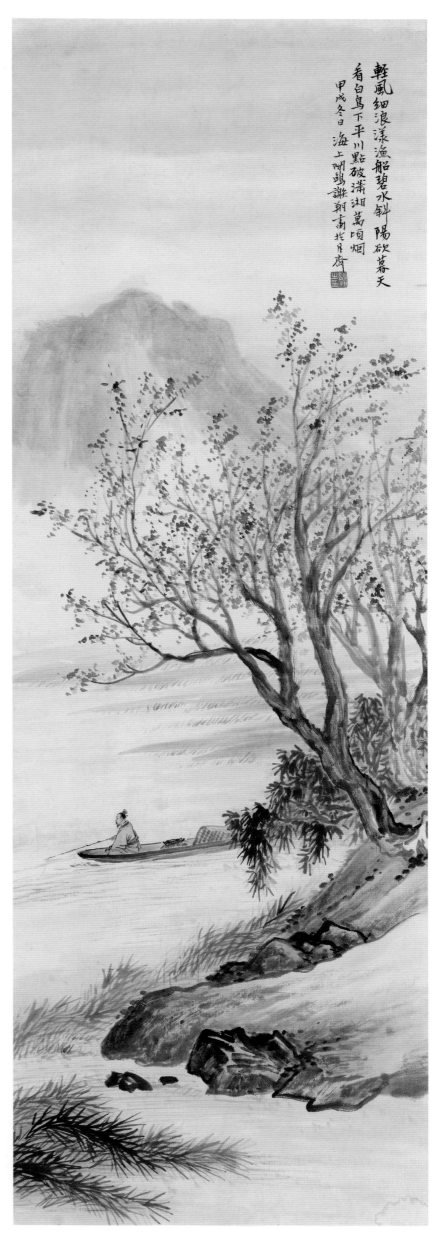

輕風細浪漾漁船碧水斜陽破暮天
看白鳥下平川點破瀟湘萬頃烟
甲戌冬日 海上閒鷗謝朔畫於北月廬

寒江漁隱圖

1934 年
紙本　設色
縱 102 厘米　橫 34 厘米

Anchorite Fishing

Dated 1934
Ink and color on paper
102 × 34 cm

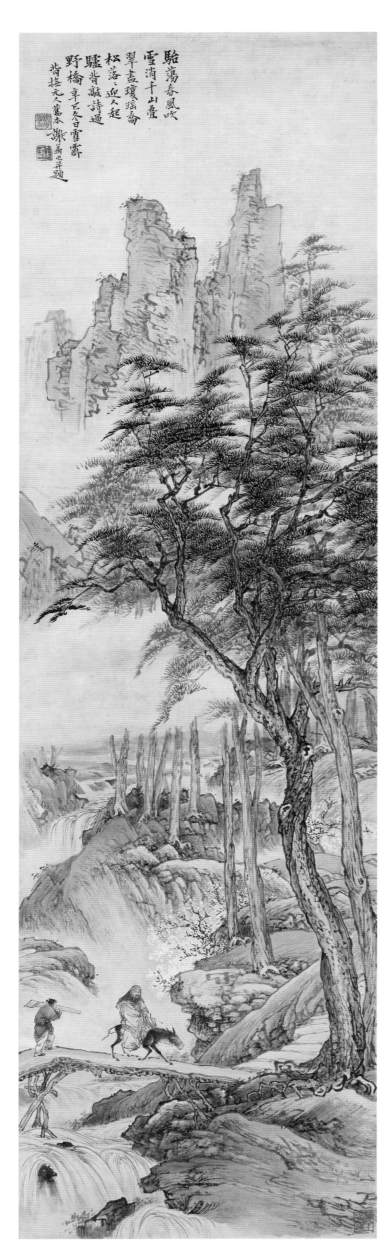

敲詩過野橋

1941 年
紙本　設色
縱 94 厘米　橫 27 厘米

Humming Verses when Getting Through a Small Bridge

Dated 1941
Ink and color on paper
94 × 27 cm

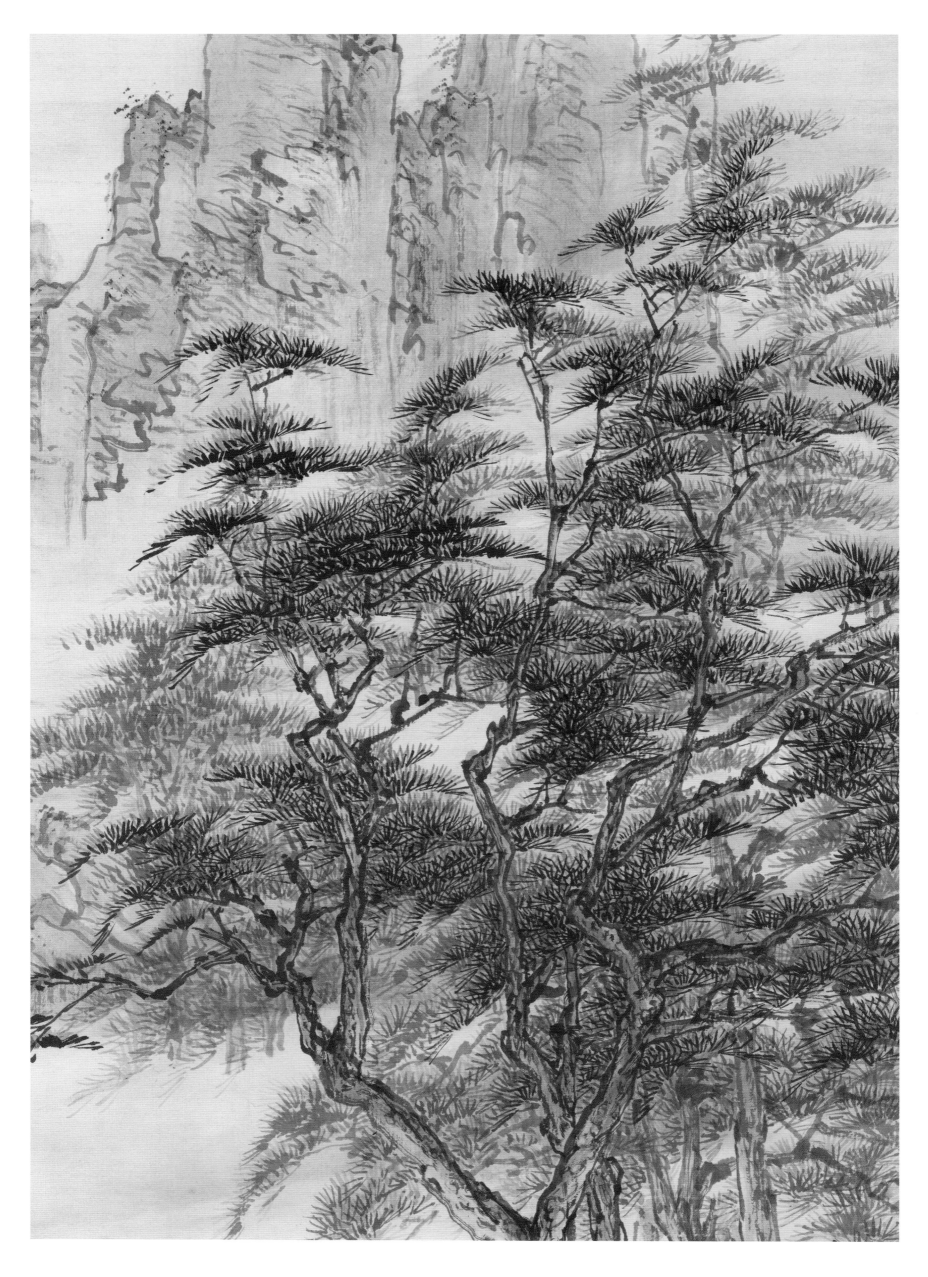

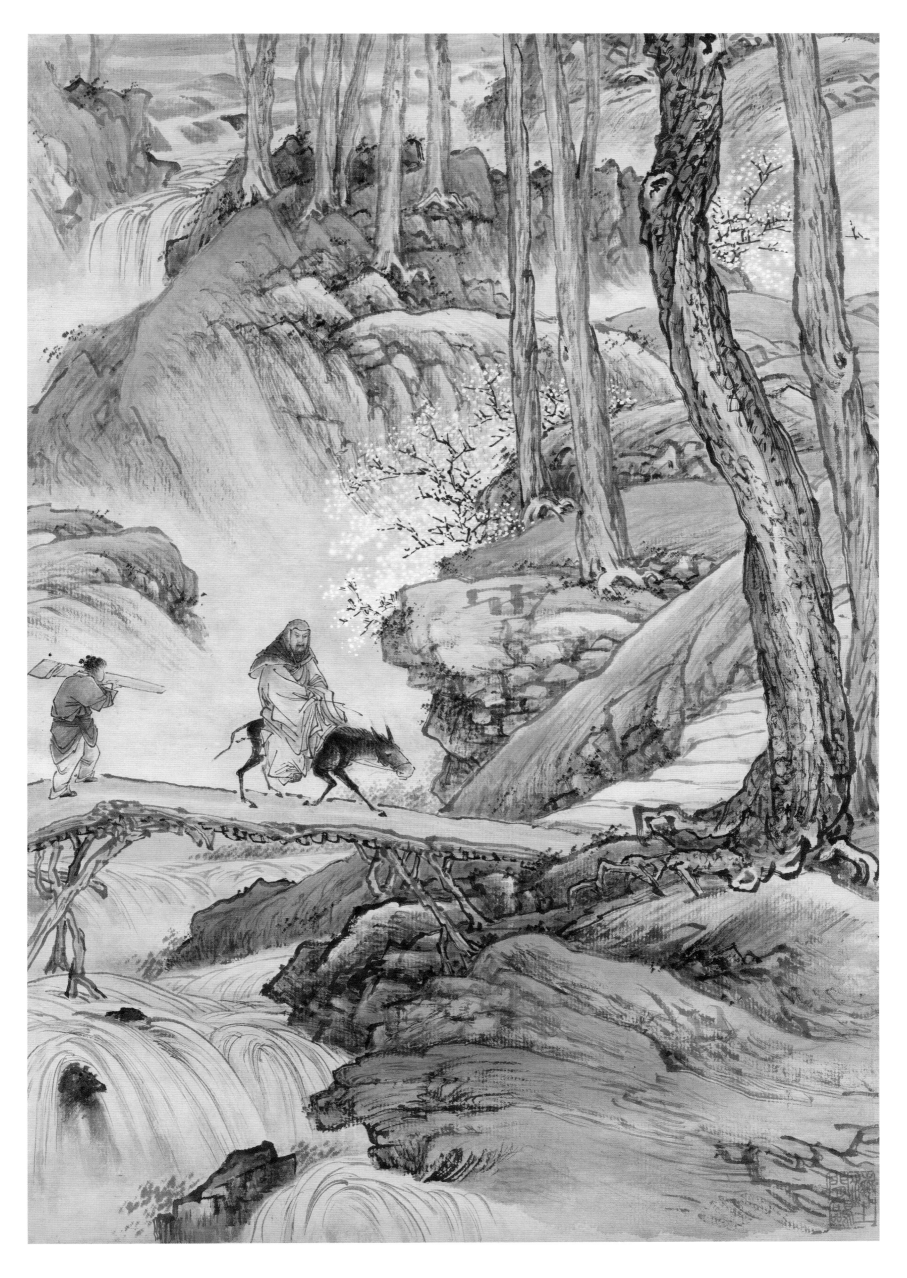

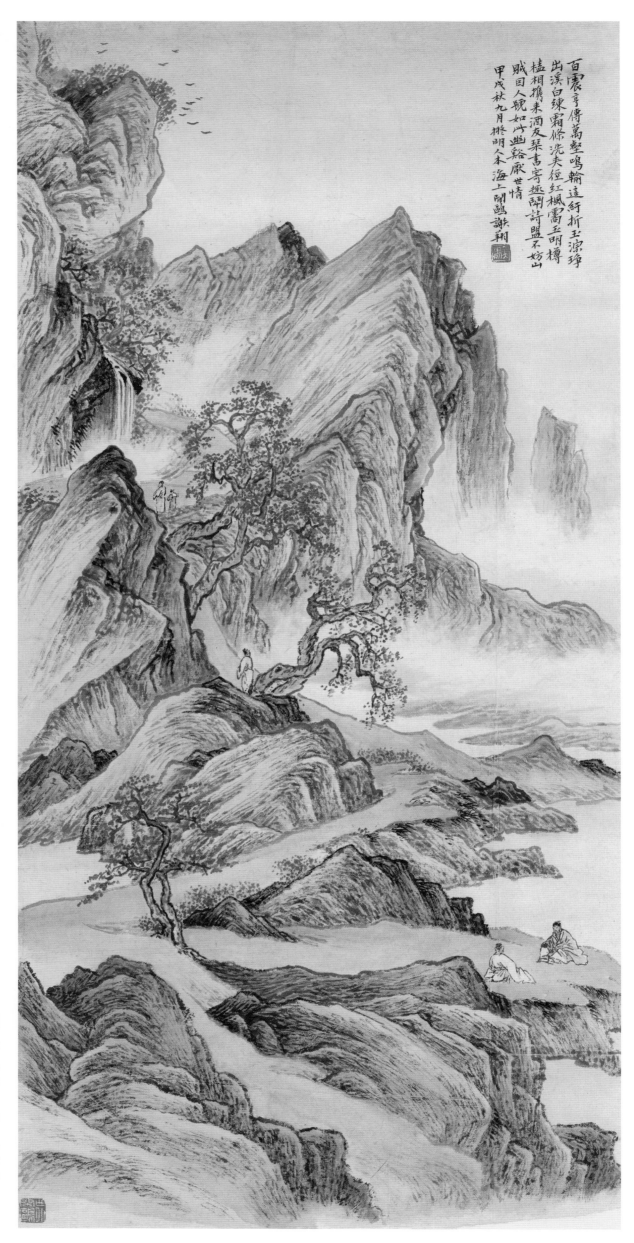

百尺亭亭傳萬壑 鳴翰遠軒折玉琤琤
出溪白練奇條 洗夫徑紅楓罨立明壜
樝相攜來酒友琴書寄趣閑詩盟不妨山
賊因人覩如此幽谿厭世情
甲戌秋九月桃明人本海上閛甌識翔

匡廬觀瀑圖

1934 年

紙本　設色

縱 83 厘米　橫 40 厘米

Watching Waterfalls at Lu Mountains

Dated 1934
Ink and color on paper
83 × 40 cm

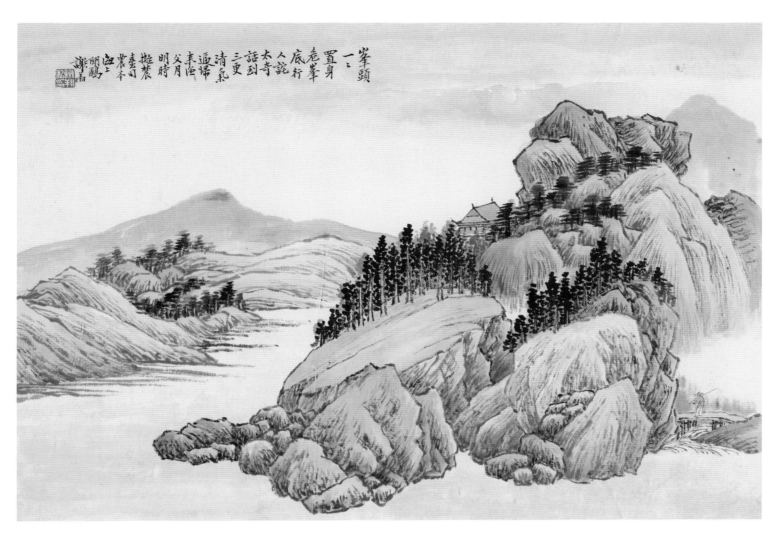

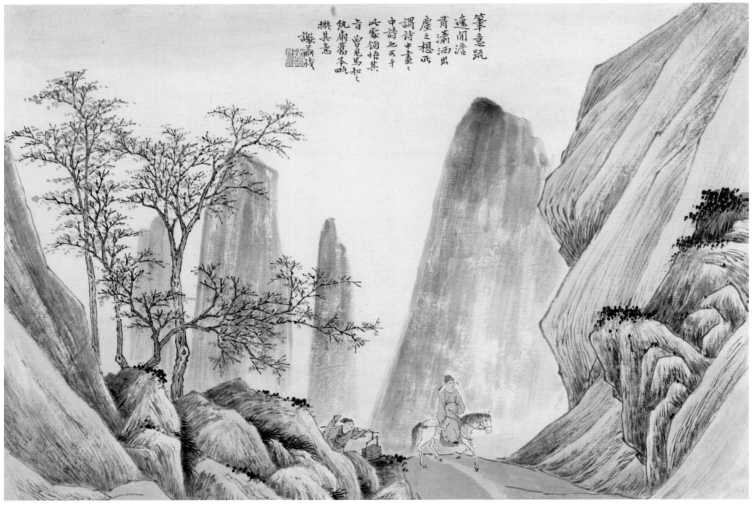

漁夫月歸　山水冊頁（八開）　上圖

年份不詳
紙本　設色
縱 27 厘米　橫 40 厘米

Returning from Fishing under Moonlight　Top

Undated
Ink and color on paper
Album of 8 Landscape Paintings 27 × 40 cm each

瀟灑出塵　山水冊頁（八開）　下圖

年份不詳
紙本　設色
縱 27 厘米　橫 40 厘米

Living Free　Bottom

Undated
Ink and color on paper
Album of 8 Landscape Paintings 27 × 40 cm each

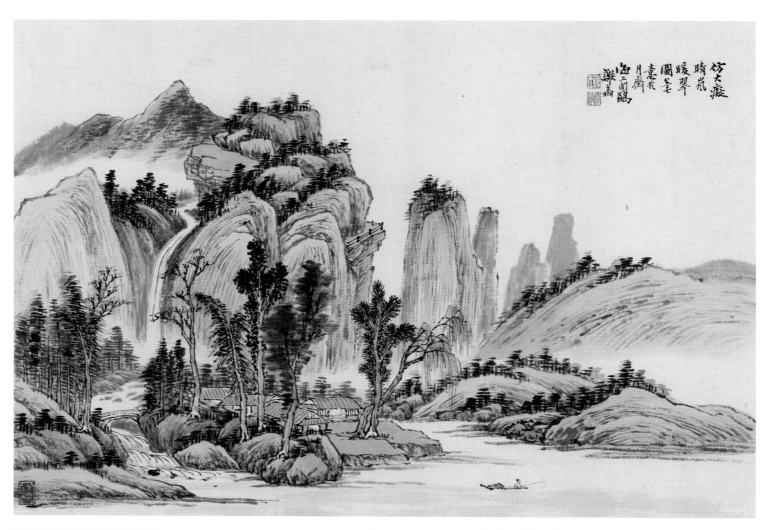

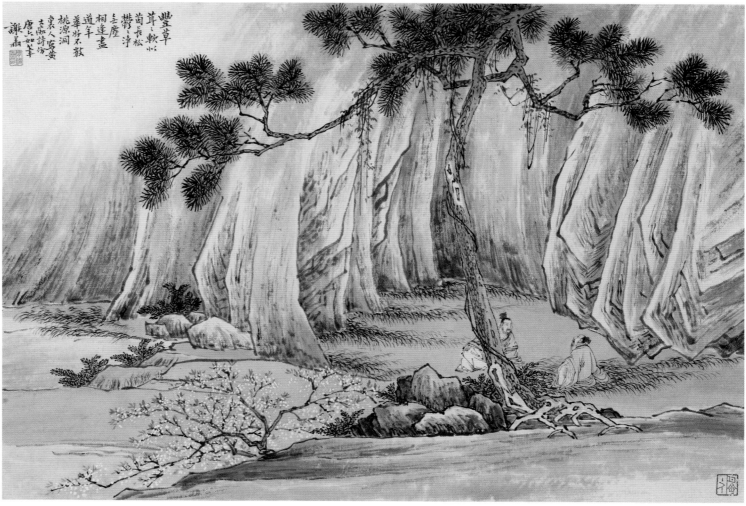

晴嵐暖翠　山水冊頁（八開）　上圖

年份不詳
紙本　設色
縱 27 厘米　橫 40 厘米

Valleys and Streams in Fine Weather　Top
Undated
Ink and color on paper
Album of 8 Landscape Paintings 27 × 40 cm each

桃源仙境　山水冊頁（八開）　下圖

年份不詳
紙本　設色
縱 27 厘米　橫 40 厘米

Peach Blossom Valley — an Idyllic Land　Bottom
Undated
Ink and color on paper
Album of 8 Landscape Paintings 27 × 40 cm each

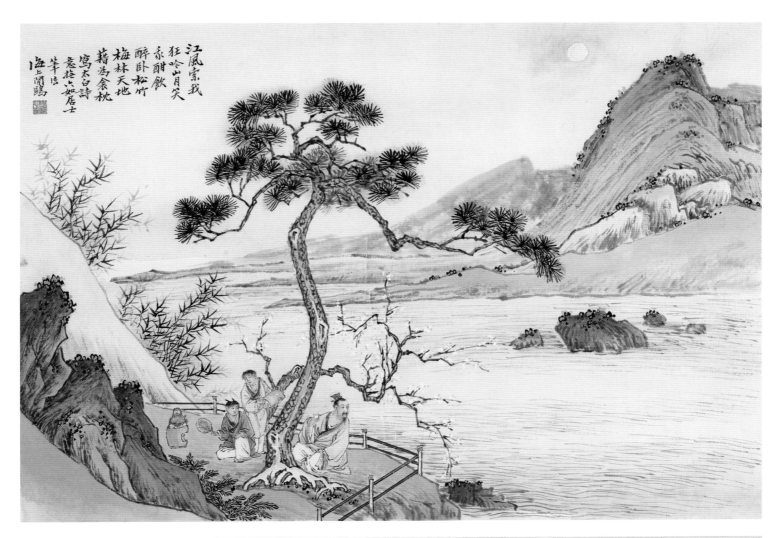

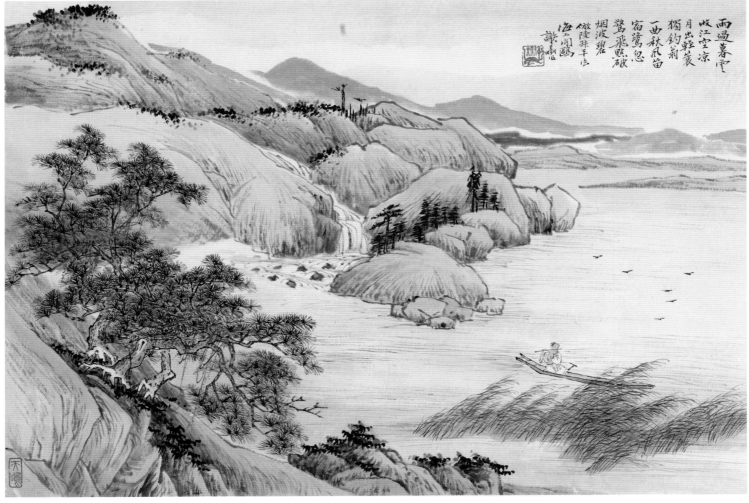

吟詩酣飲　山水冊頁（八開）　上圖

年份不詳
紙本　設色
縱 27 厘米　橫 40 厘米

Humming Poems and Enjoying Drinks　Top
Undated
Ink and color on paper
Album of 8 Landscape Paintings 27 × 40 cm each

獨釣秋風　山水冊頁（八開）　下圖

年份不詳
紙本　設色
縱 27 厘米　橫 40 厘米

Fishing Alone in Autumn　Bottom
Undated
Ink and color on paper
Album of 8 Landscape Paintings 27 × 40 cm each

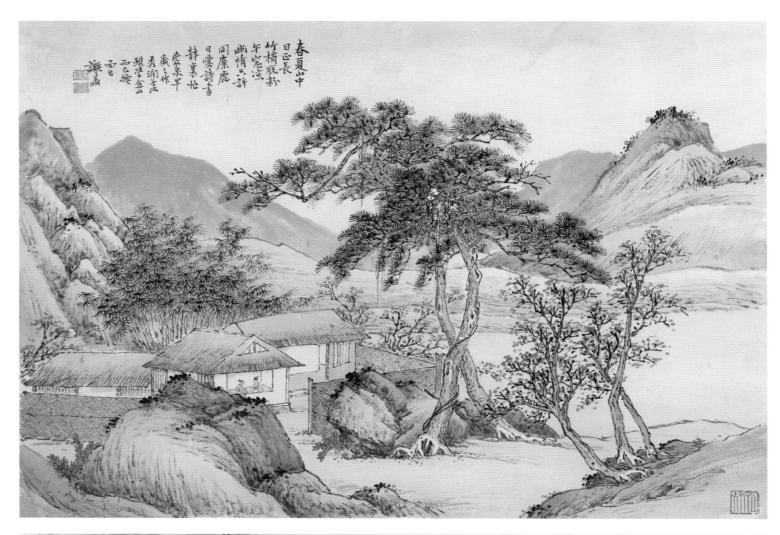

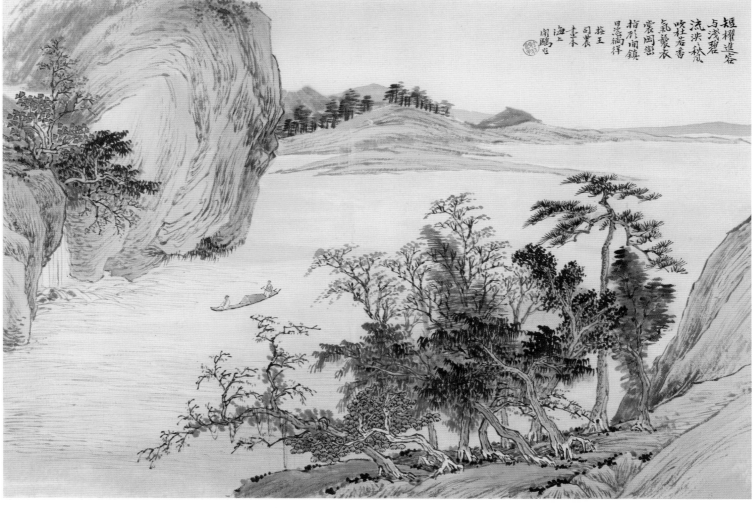

山靜日長　山水冊頁（八開）　上圖

年份不詳
紙本　設色
縱 27 厘米　橫 40 厘米

Life in the Mountains　Top
Undated
Ink and color on paper
Album of 8 Landscape Paintings 27 × 40 cm each

秋色泛舟　山水冊頁（八開）　下圖

年份不詳
紙本　設色
縱 27 厘米　橫 40 厘米

Boating in Autumn　Bottom
Undated
Ink and color on paper
Album of 8 Landscape Paintings 27 × 40 cm each

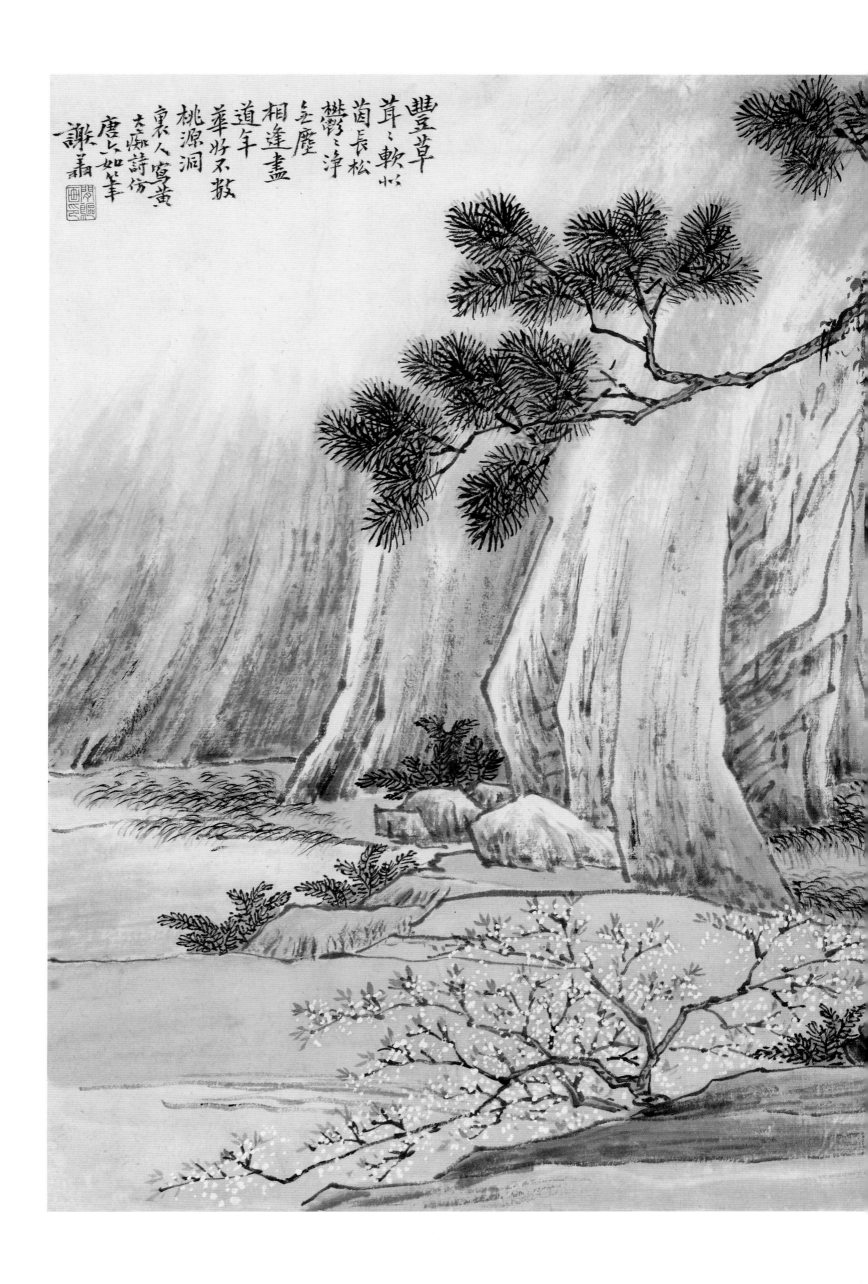

豐草茸茸軟似氈
菌長松鬱鬱淨無塵
歷歷相逢盡道年華好
不教桃源洞裏人寫黃
大痴詩仿唐六如筆
謙蕭

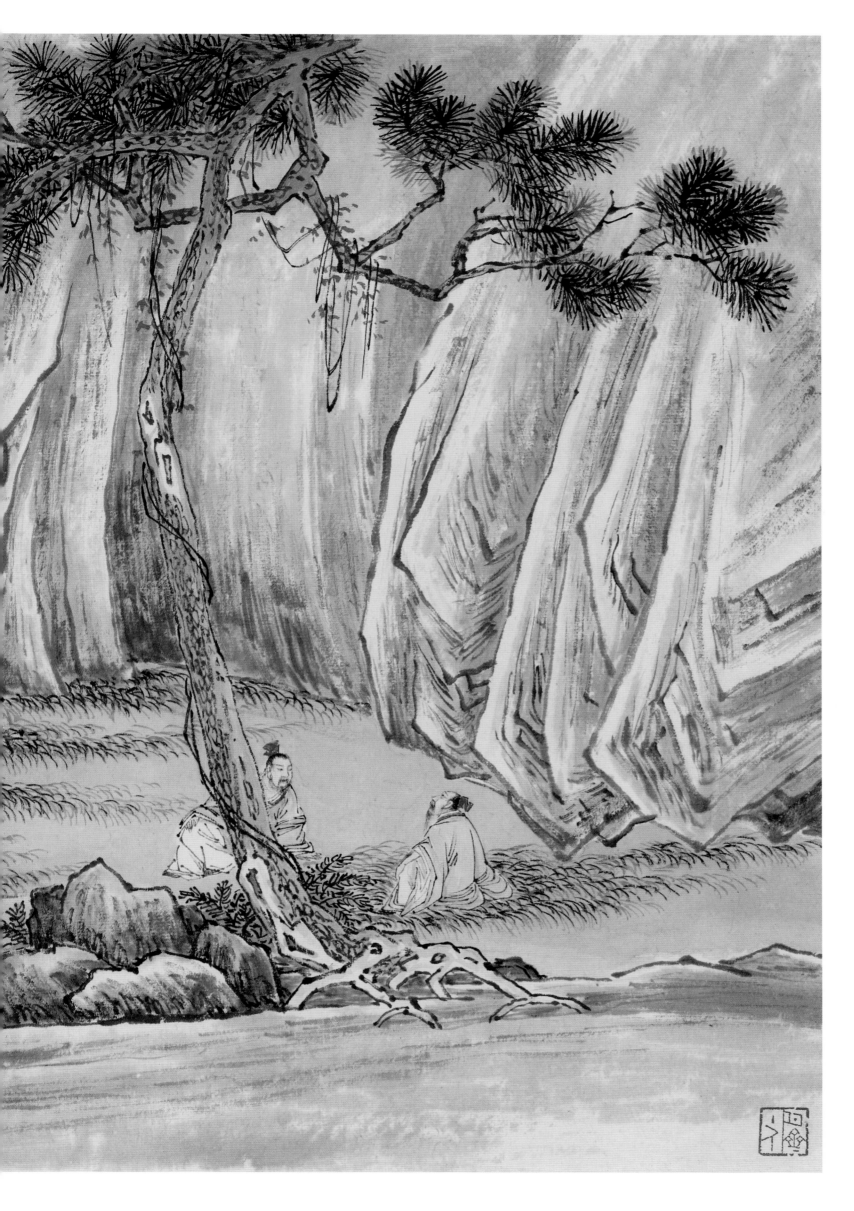

見 39 頁
See page 39

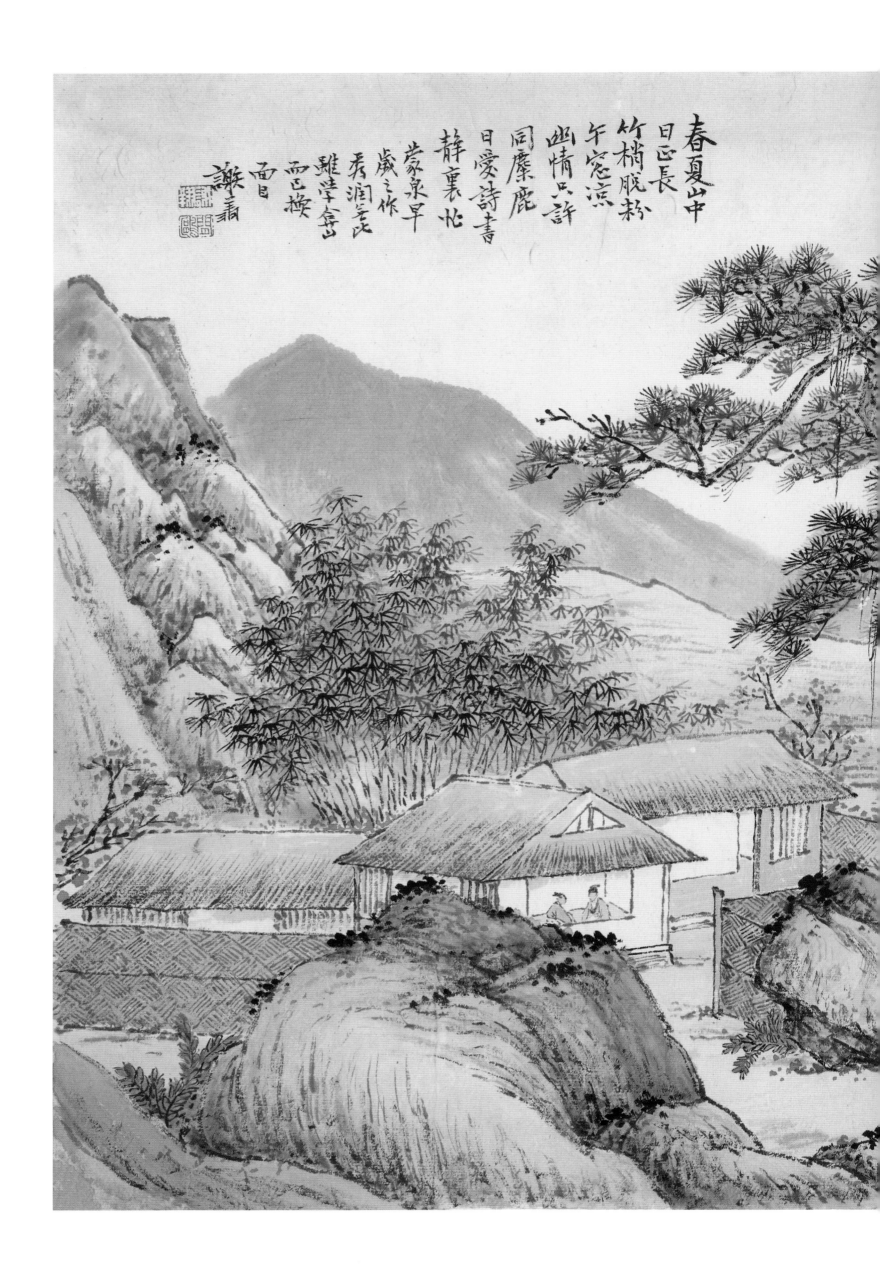

春夏山中
日正長
竹梢脫粉
午窗凉
幽情只許
同麋鹿
日愛詩書
靜裏忙
蒙泉早
歲之作
秀潤筆此
雖學舍山
酉己換
酉己
謙壽

44

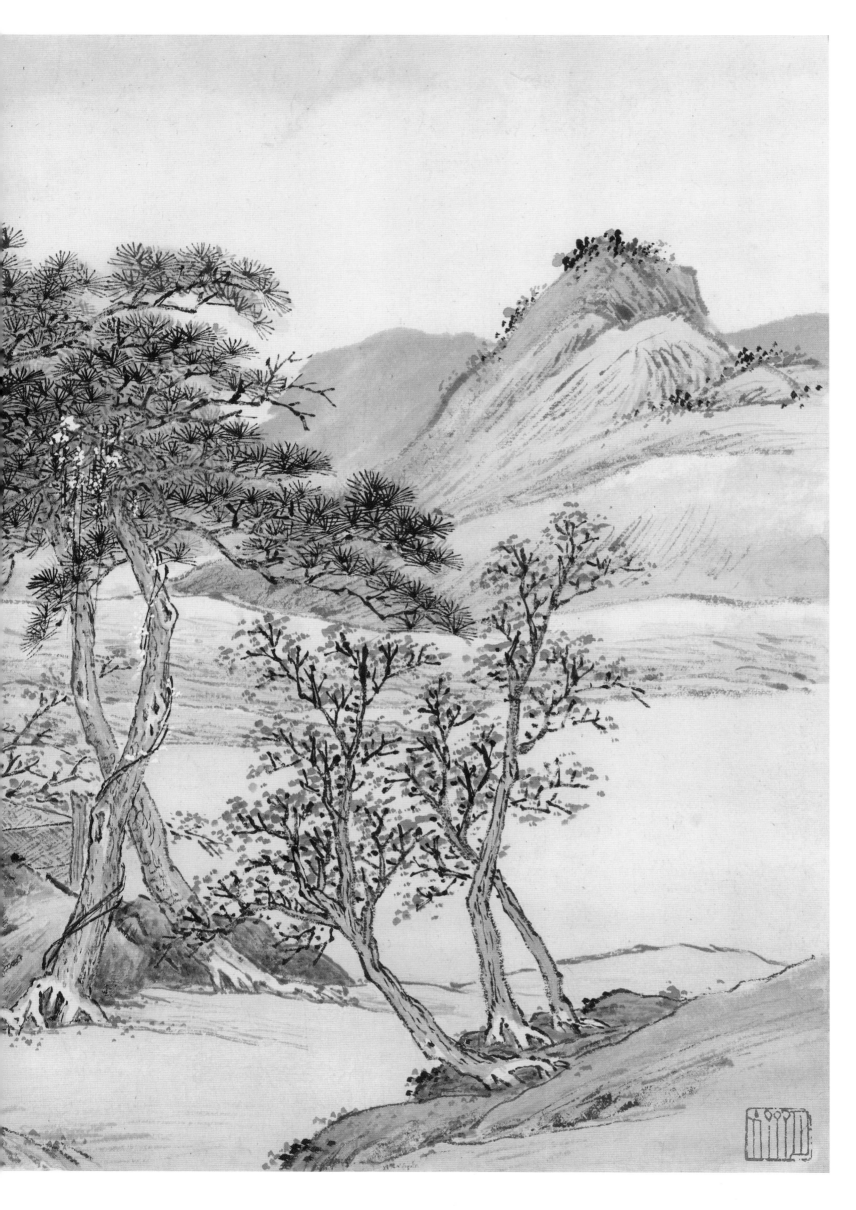

見 41 頁
See page 41

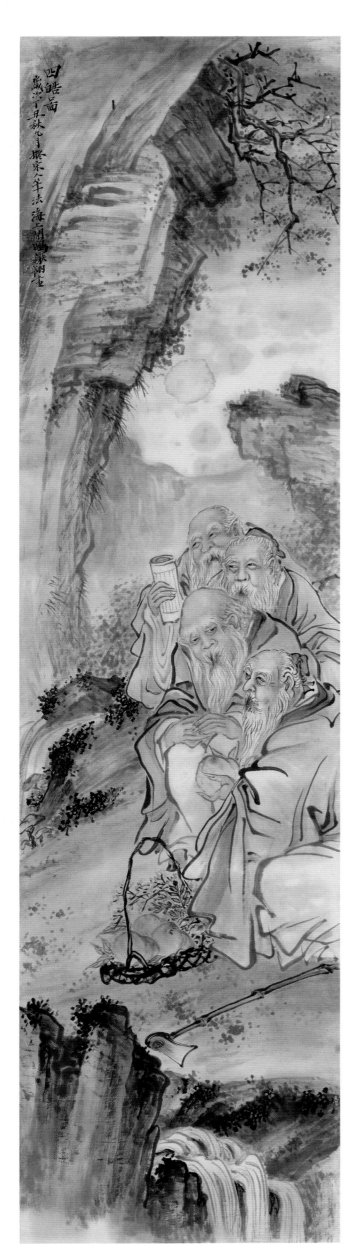

四皓圖

1937 年
紙本　設色
縱 141 厘米　橫 36 厘米

Four Elderly Sages

Dated 1937
Ink and color on paper
141 × 36 cm

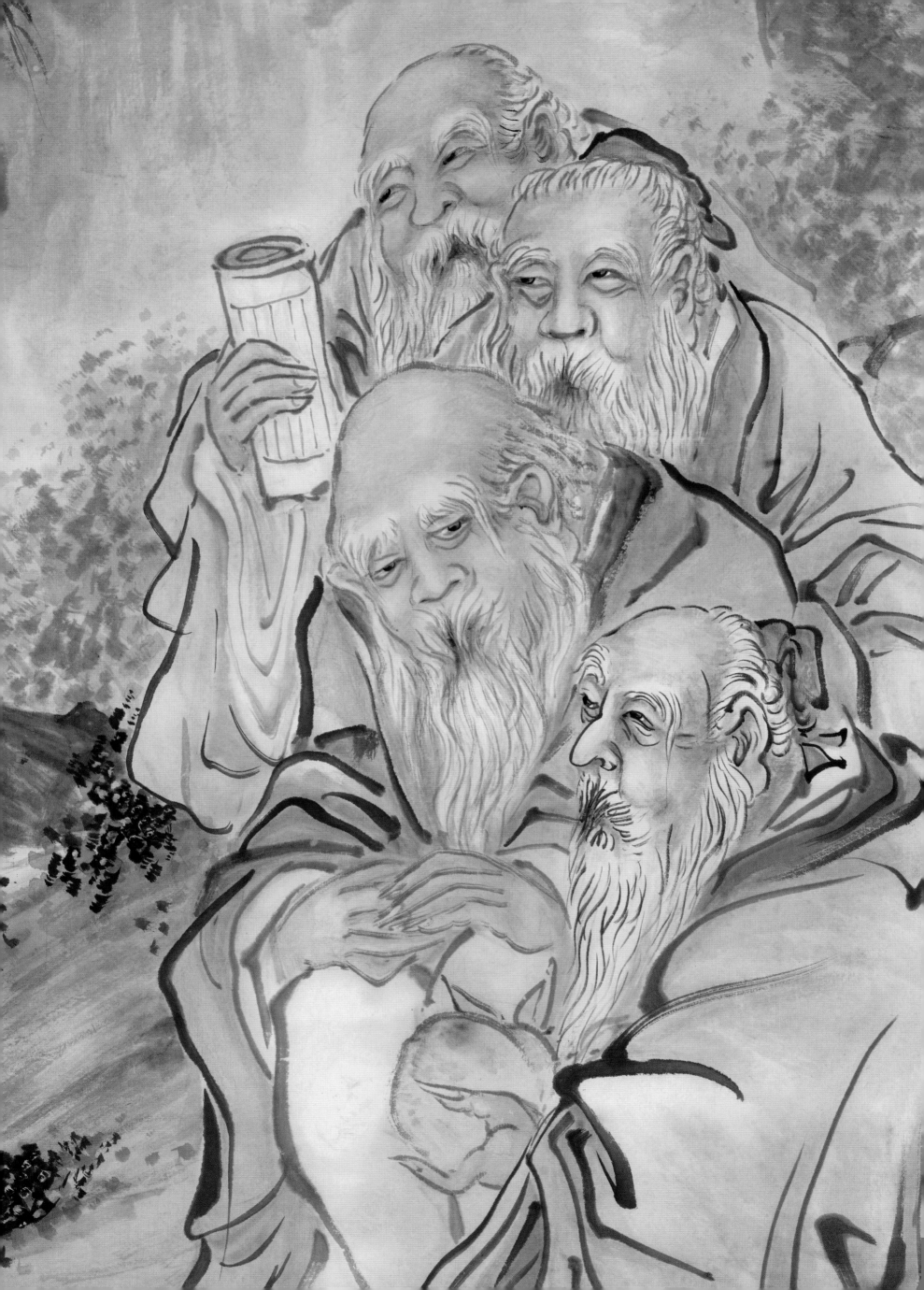

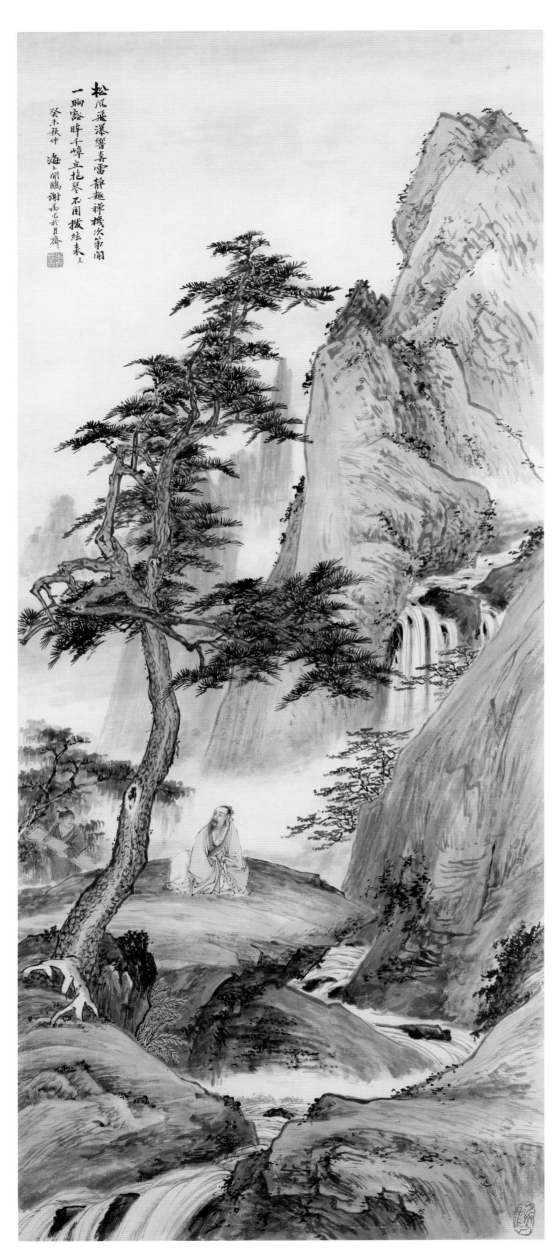

松風飛瀑圖

1943 年
紙本　設色
縱 132 厘米　橫 55 厘米

Waterfalls Accompanied by Pine Sough

Dated 1943
Ink and color on paper
132 × 55 cm

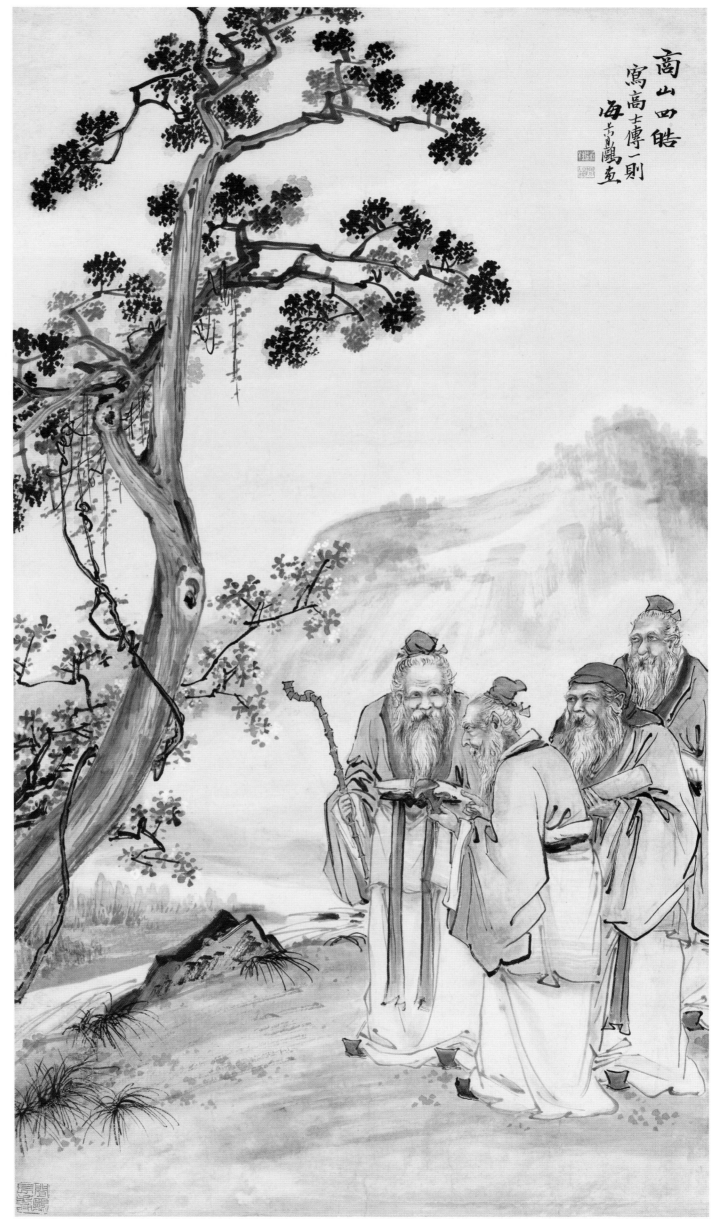

商山四皓圖

年份不詳
紙本　設色
縱 80 厘米　橫 45 厘米

*Four Elderly Sages on
Shang Mountain*

Undated
Ink and color on paper
80 × 45 cm

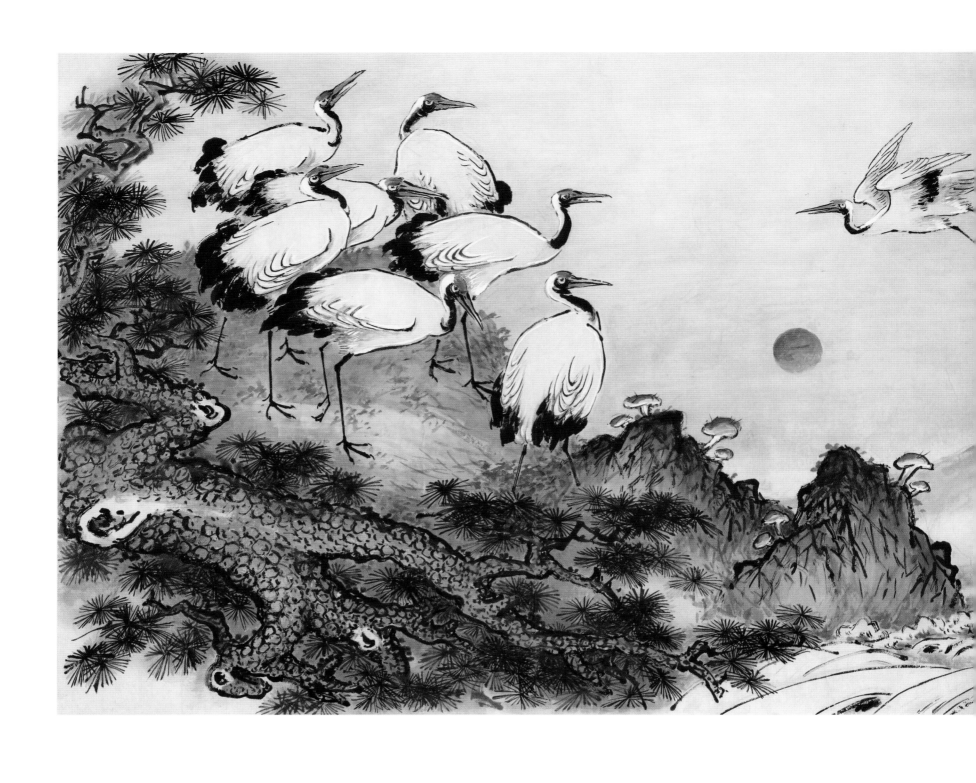

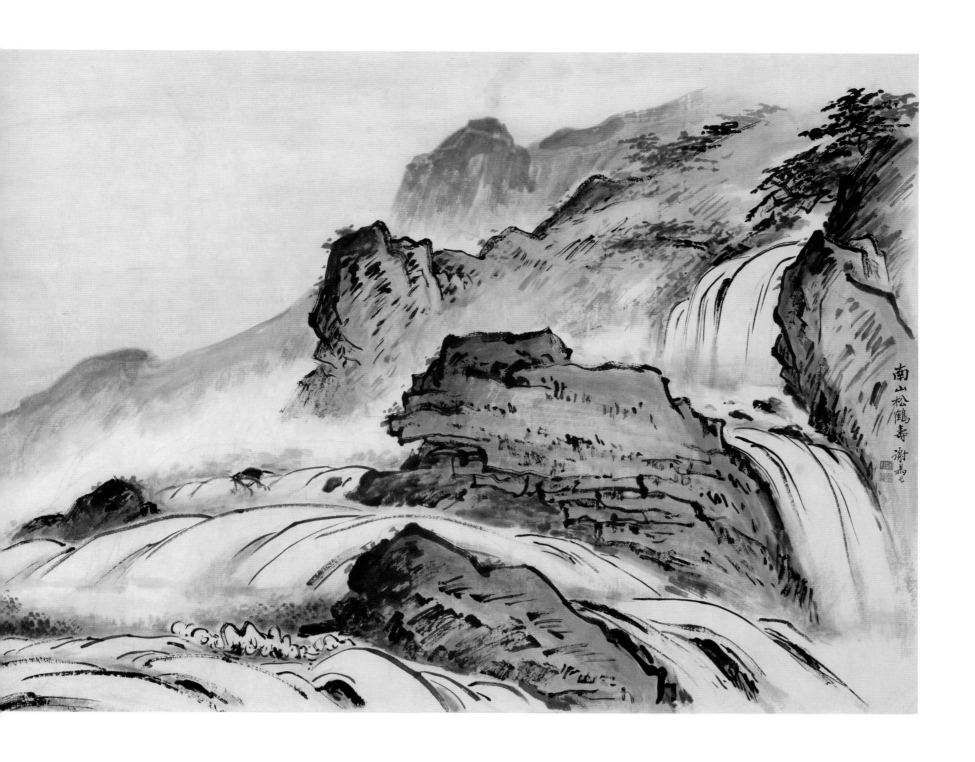

南山松鶴壽

1973 年
紙本　設色
縱 52 厘米　橫 143 厘米

Cranes with Pine Trees on Nanshan Mountain

1973
Ink and color on paper
52 × 143 cm

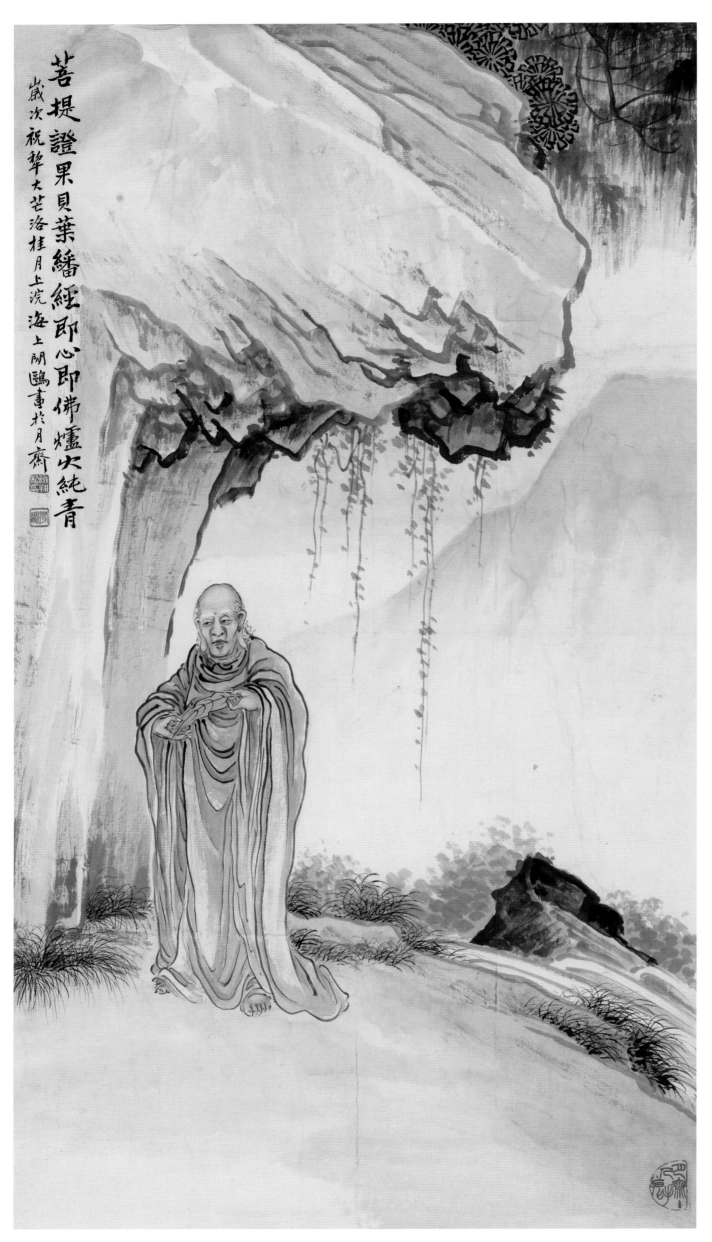

菩提證果貝葉繙經即心即佛爐火純青

歲次祝犁大芒洛桂月上浣海上閒鷗畫於月齋

貝葉尊者

1929 年
紙本　設色
縱 65 厘米　橫 37 厘米

Arhat

Dated 1929
Ink and color on paper
65 × 37 cm

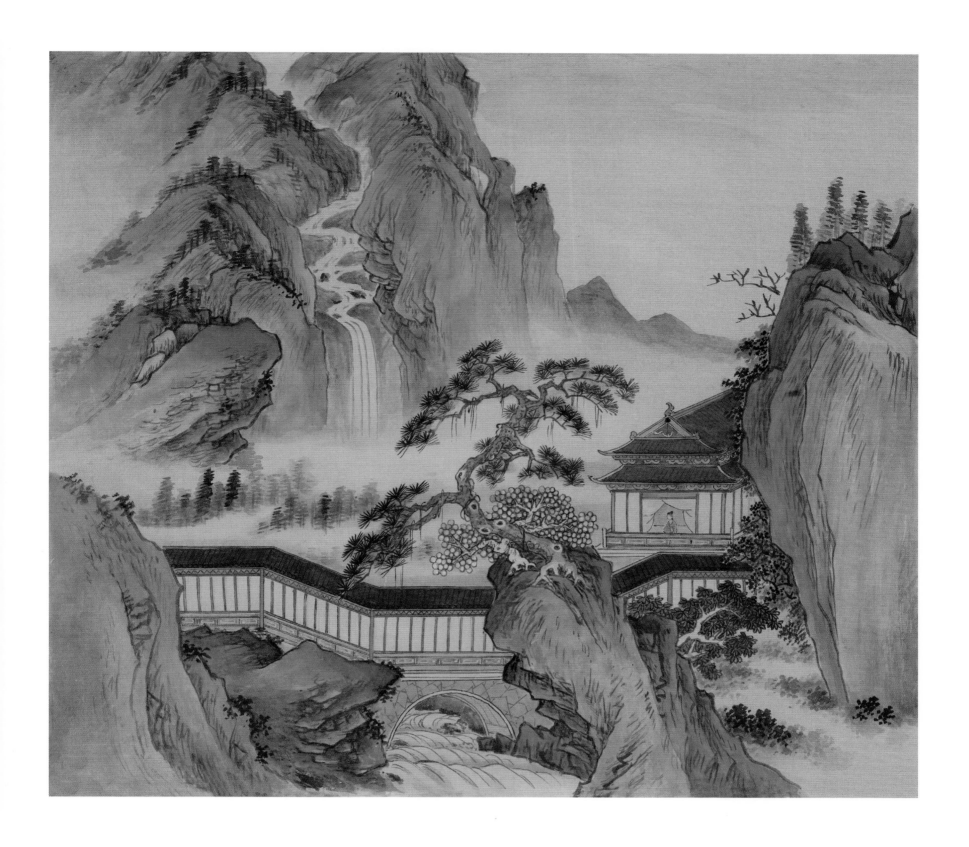

樓閣觀瀑圖

年份不詳
絹本　設色
縱 31 厘米　橫 36 厘米

Watching Waterfalls

Undated
Ink and color on silk
31 × 36 cm

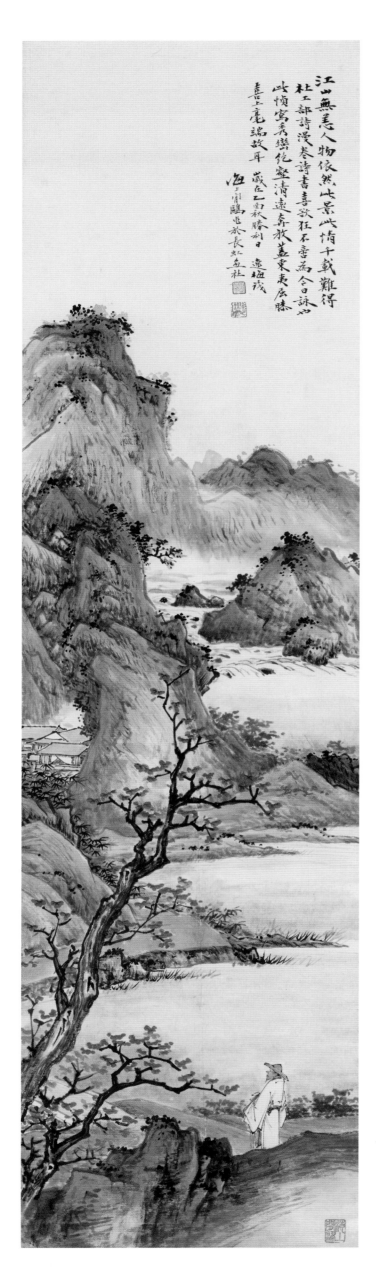

江山無恙

1945 年
紙本　設色
縱 91 厘米　橫 24 厘米

Beautiful Mountains and Creeks

Dated 1945
Ink and color on paper
91 × 24 cm

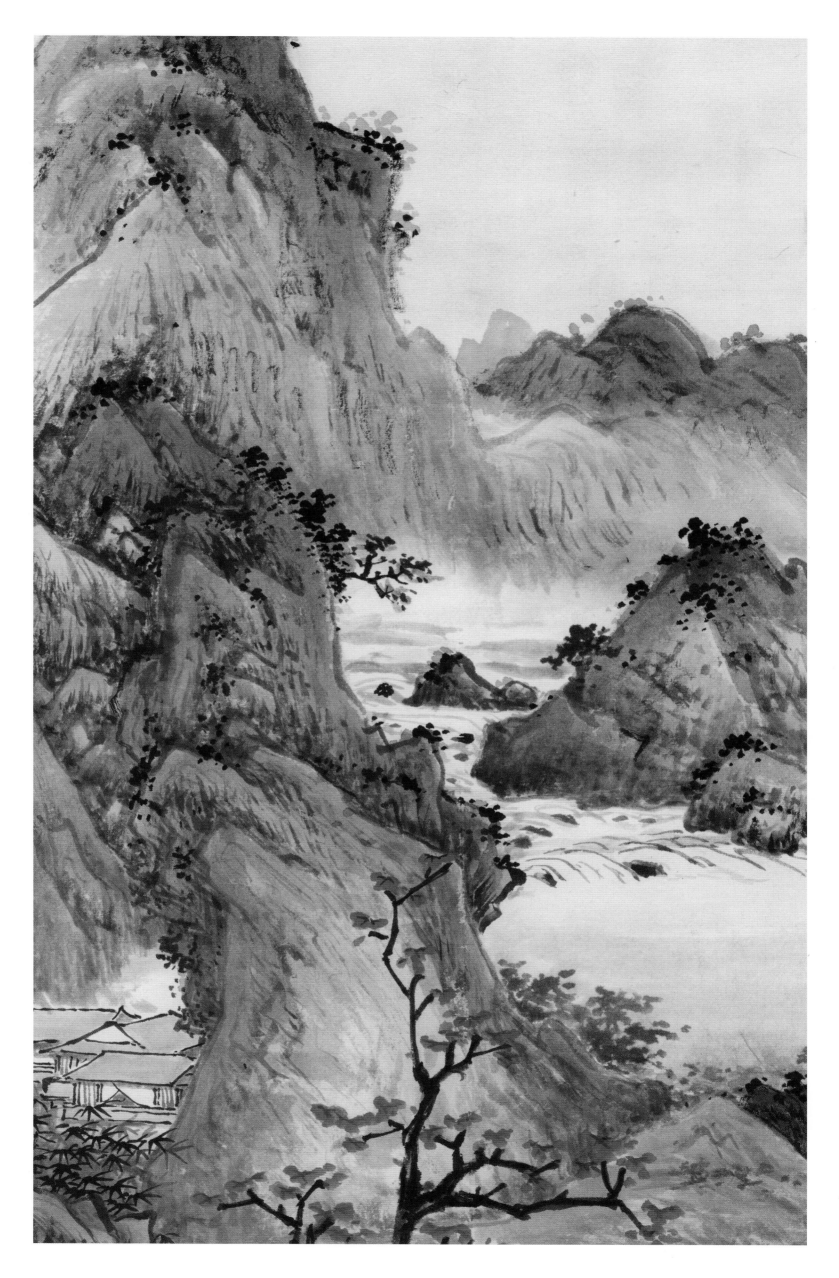

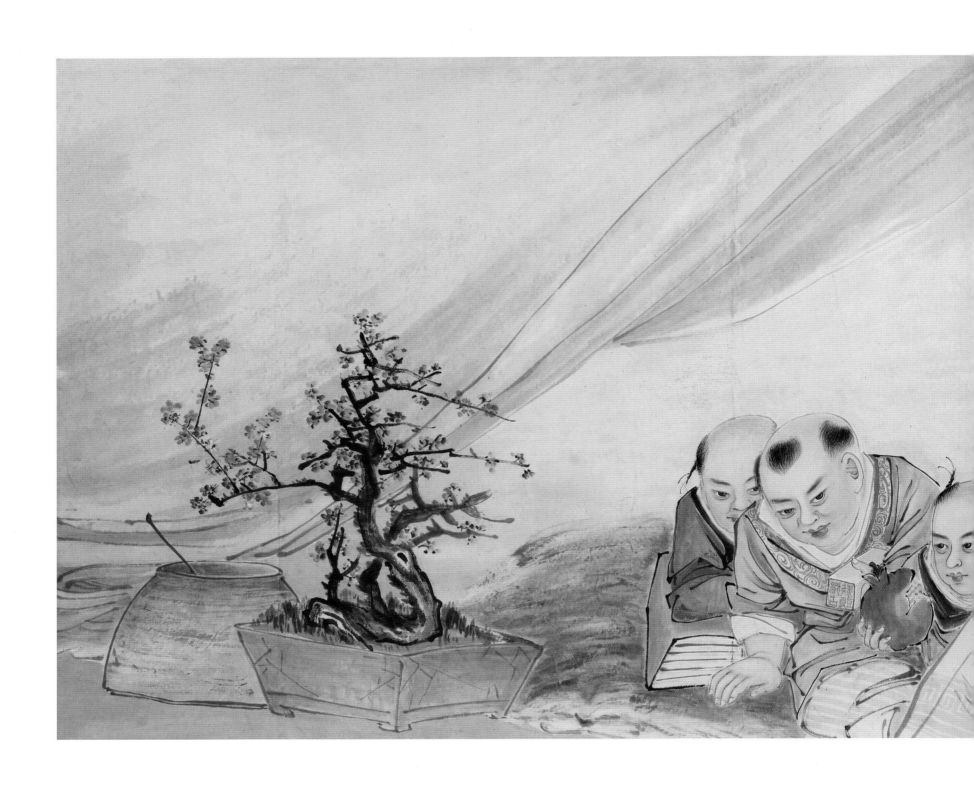

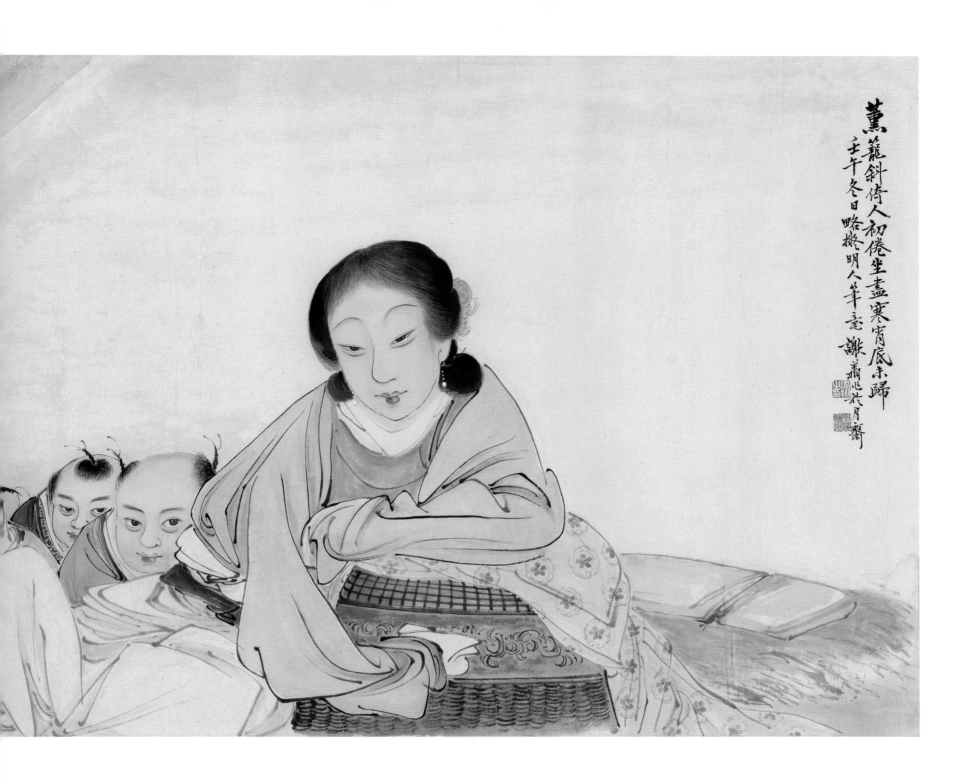

薰籠斜倚人初倦坐盡寒宵底未歸
壬午冬日略撫明人筆意 謝之光於月齋

斜倚薰籠坐天明

1942 年
紙本　設色
縱 52 厘米　橫 142 厘米

Graceful Lady with Children

Dated 1942
Ink and color on paper
52 × 142 cm

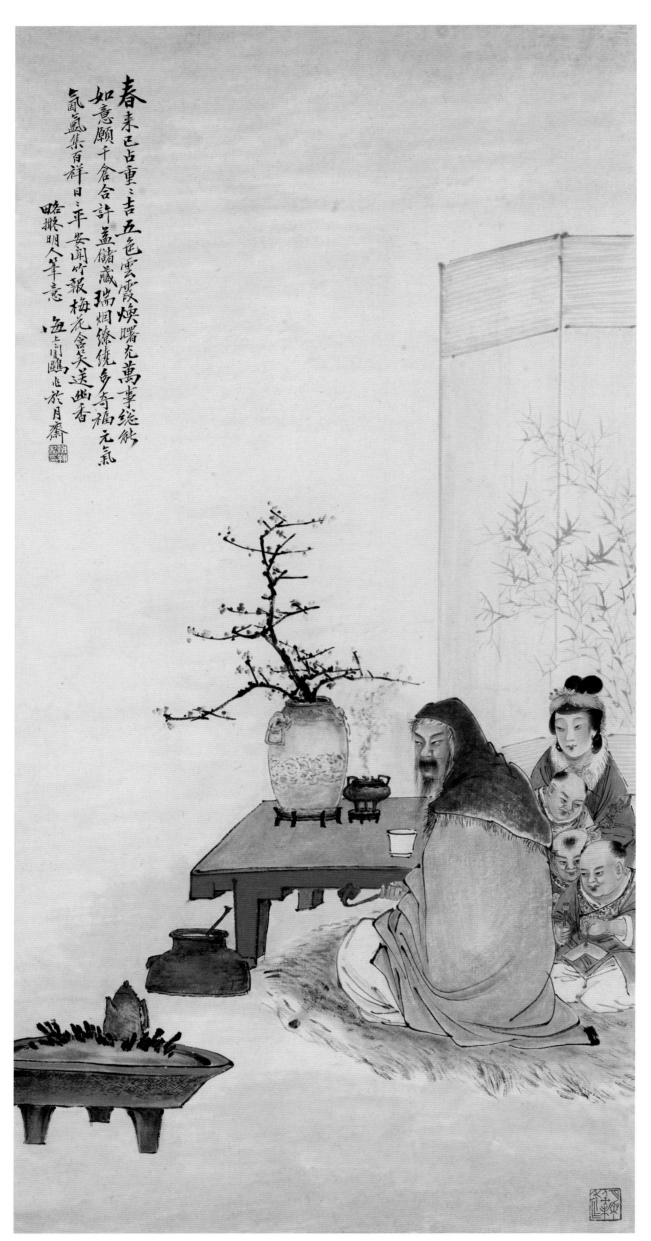

春來已占重三吉 五色雲霞煥曙充 萬事總能如意願 千倉合許盡儲藏 瑞烟繚繞多奇福 元氣氤氳集百祥 日日平安聞竹報 梅花含笑送幽香

略撰明人箋意

海上胥鷗北於月齋

梅花含笑圖

年份不詳
紙本　設色
縱 68 厘米　橫 34 厘米

Plum Flower Smiling

Undated
Ink and color on paper
68 × 34 cm

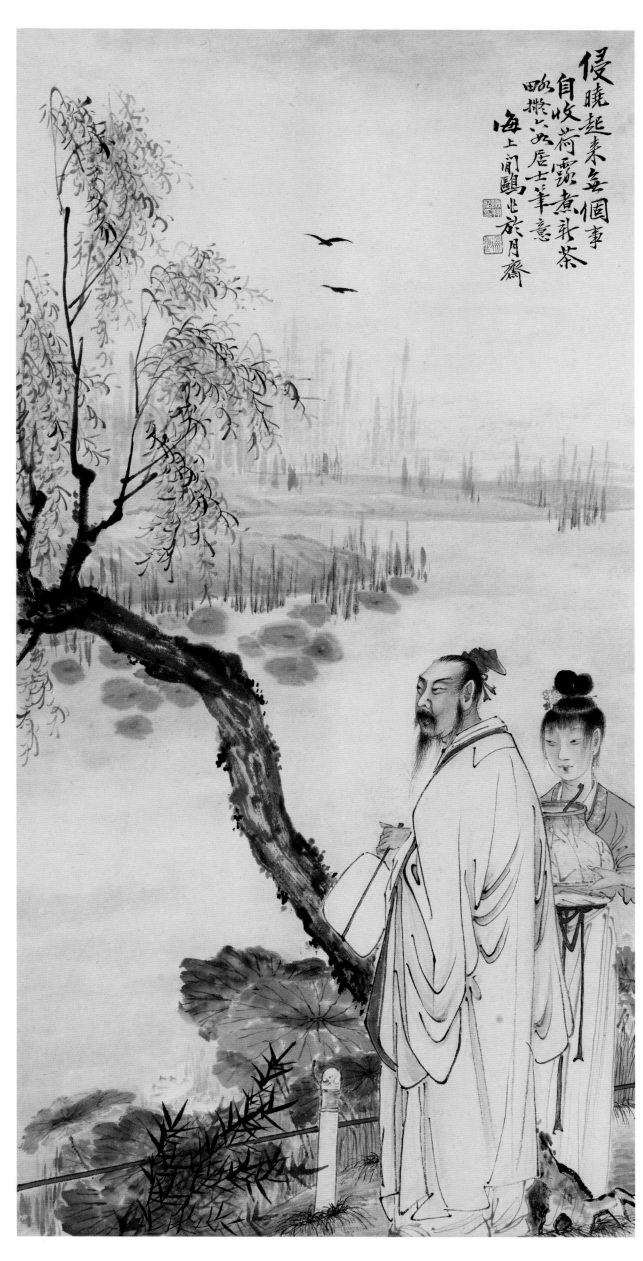

侵曉起來無個事
自收荷露煮新茶
聊撫六如居士筆意
海上閑鷗此於月齋

愛蓮圖

年份不詳
紙本　設色
縱 68 厘米　橫 34 厘米

Appreciating Lotuses

Undated
Ink and color on paper
68 × 34 cm

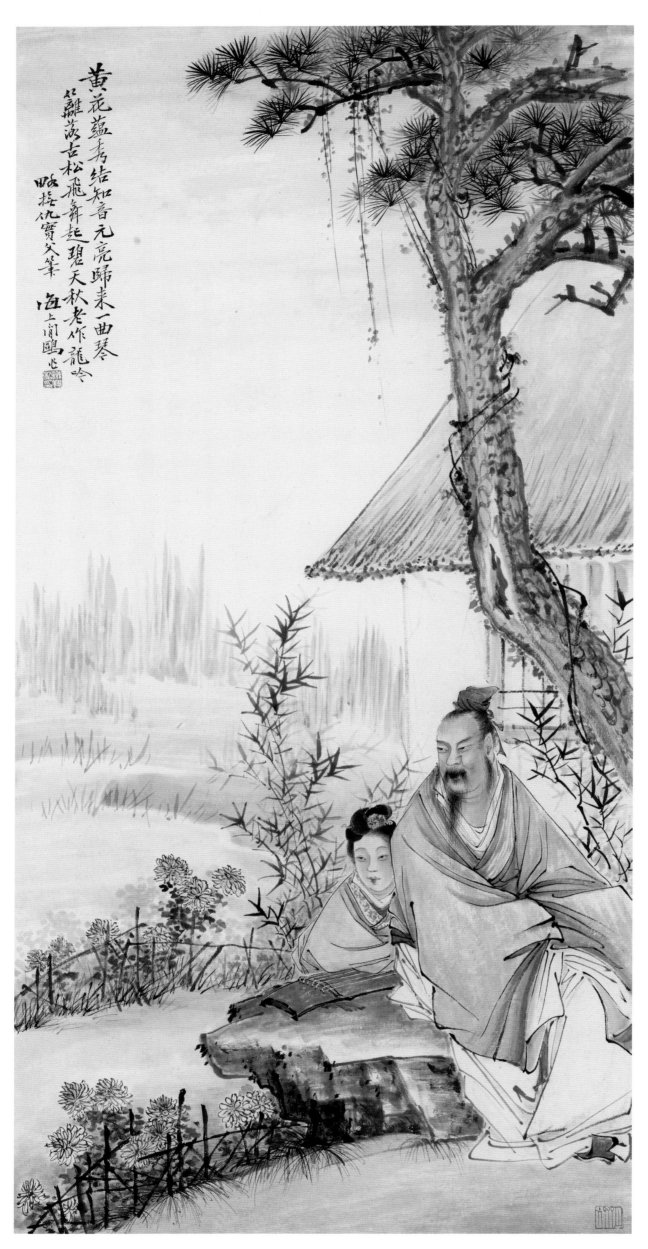

黄花蘊秀結知音
元亮歸來一曲琴
公離落古松飛舞起
碧天秋老作龍吟
暇摹仇實父筆
海上閒鷗心

菊籬賞琴

年份不詳
紙本　設色
縱 68 厘米　橫 34 厘米

Tao Qian Appreciating
Chrysanthemum
(Tao Qian, poet, 352 - 427)

Undated
Ink and color on paper
68 × 34 cm

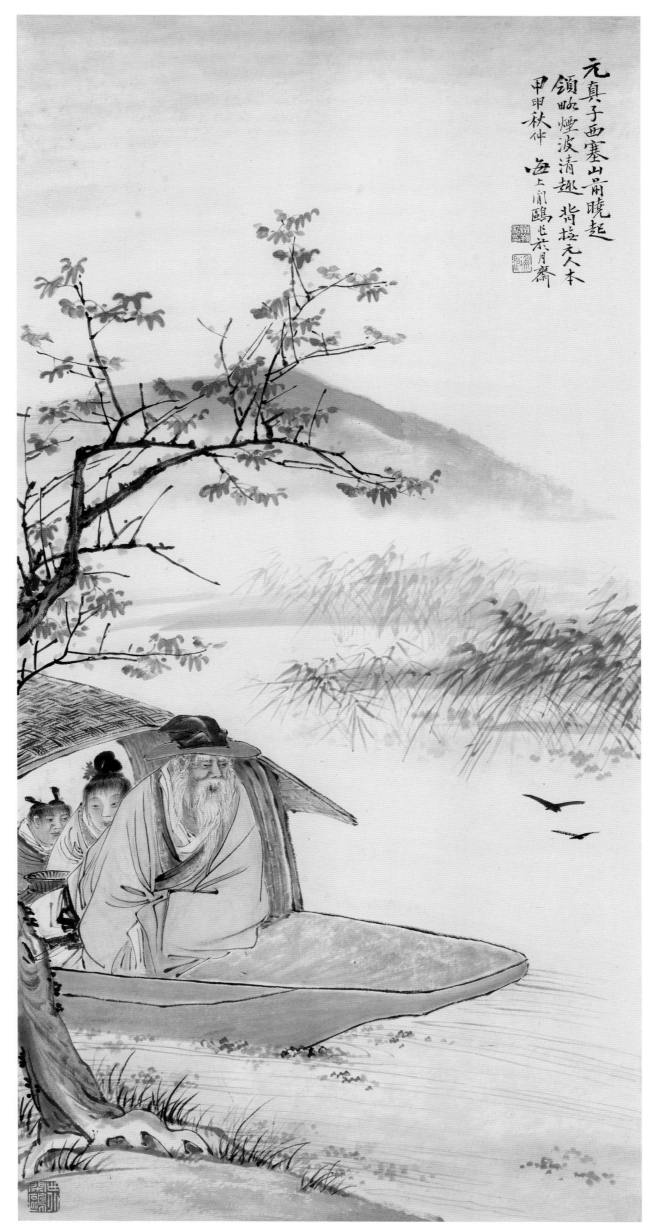

元真子西塞山前曉起
領略煙波清趣 背拈元人本
甲申秋仲 海上鳧鷗此於月齋

煙波清趣圖

1944 年
紙本　設色
縱 68 厘米　橫 34 厘米

Appreciating the Early Morning
View of the Lake

Dated 1944
Ink and color on paper
68 × 34 cm

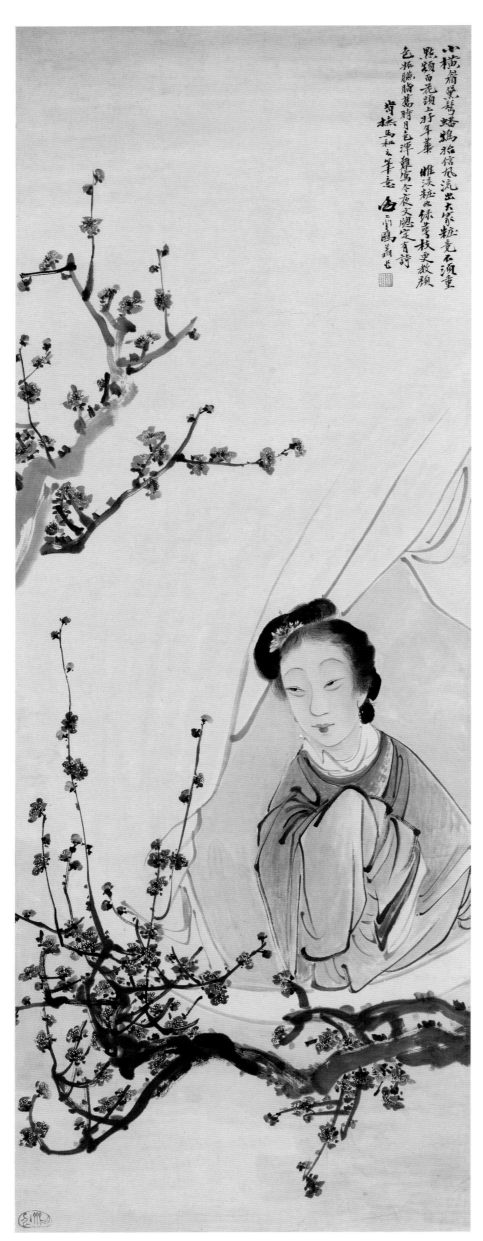

静女吟詩圖

年份不詳
紙本　設色
縱 105 厘米　橫 38 厘米

Graceful Lady Singing Poems Quietly

Undated
Graceful Lady Singing Poems Quietly
105 × 38 cm

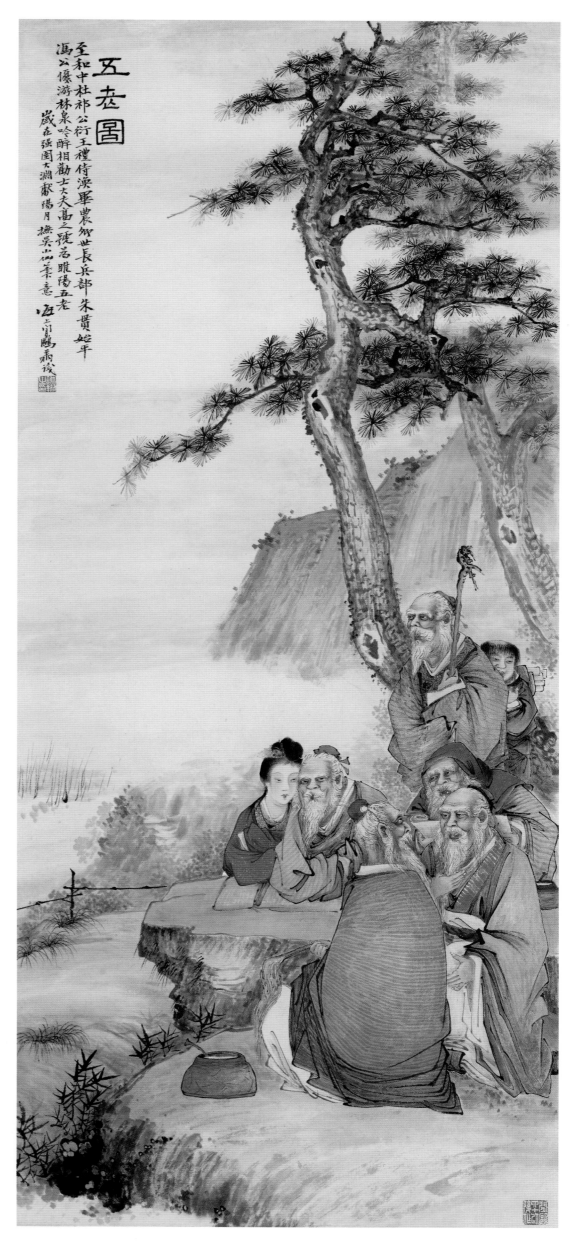

五老圖

1947 年
紙本　設色
縱 100 厘米　橫 43 厘米

Five Men of Longevity

Dated 1947
Ink and color on paper
100 × 43 cm

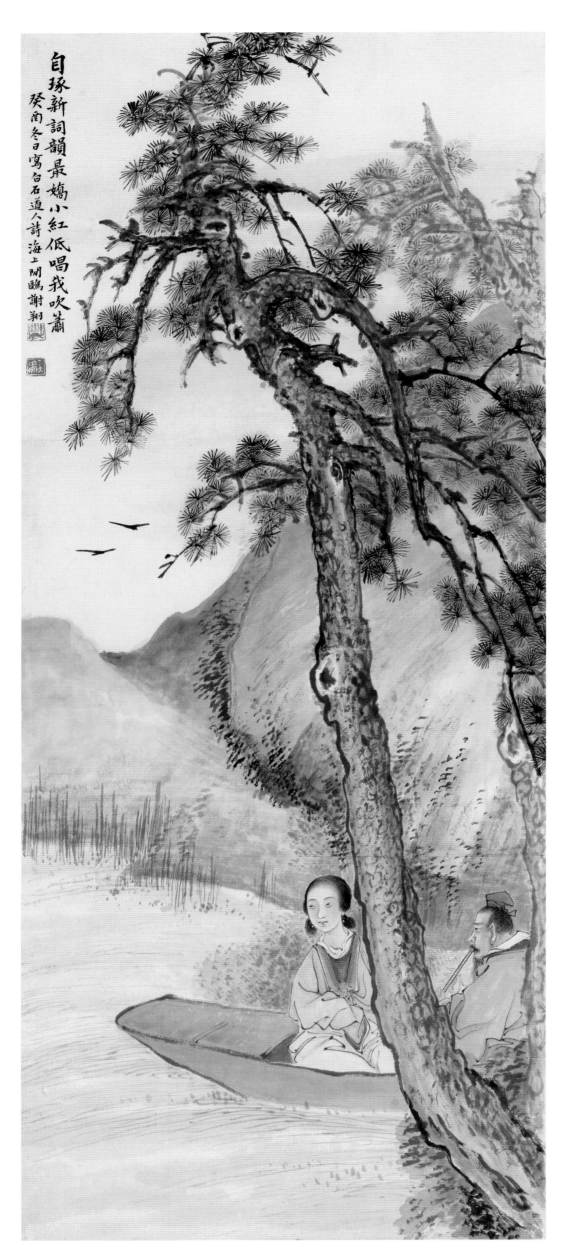

小紅低唱我吹簫

1933 年
紙本　設色
縱 80 厘米　橫 33 厘米

Crooning with Xiao Accompaniment

Dated 1933
Ink and color on paper
80 × 33 cm

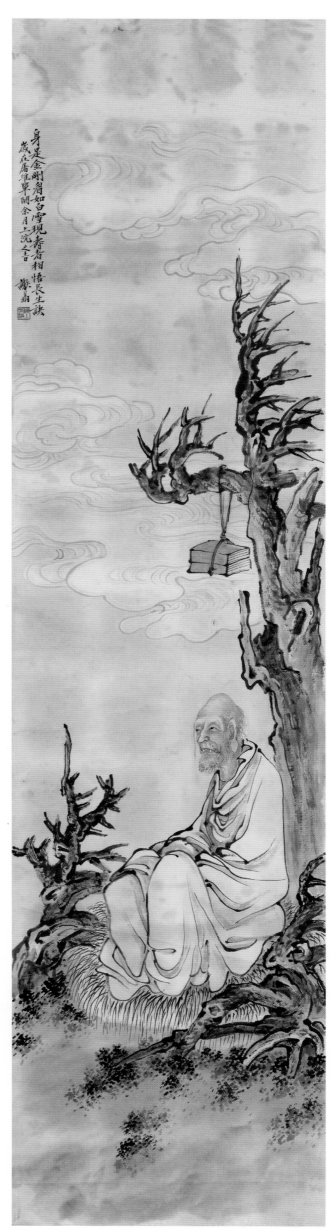

無量壽佛圖

1939 年

紙本　設色

縱 139 厘米　橫 35 厘米

Arhat

Dated 1939

Ink and color on paper

139 × 35 cm

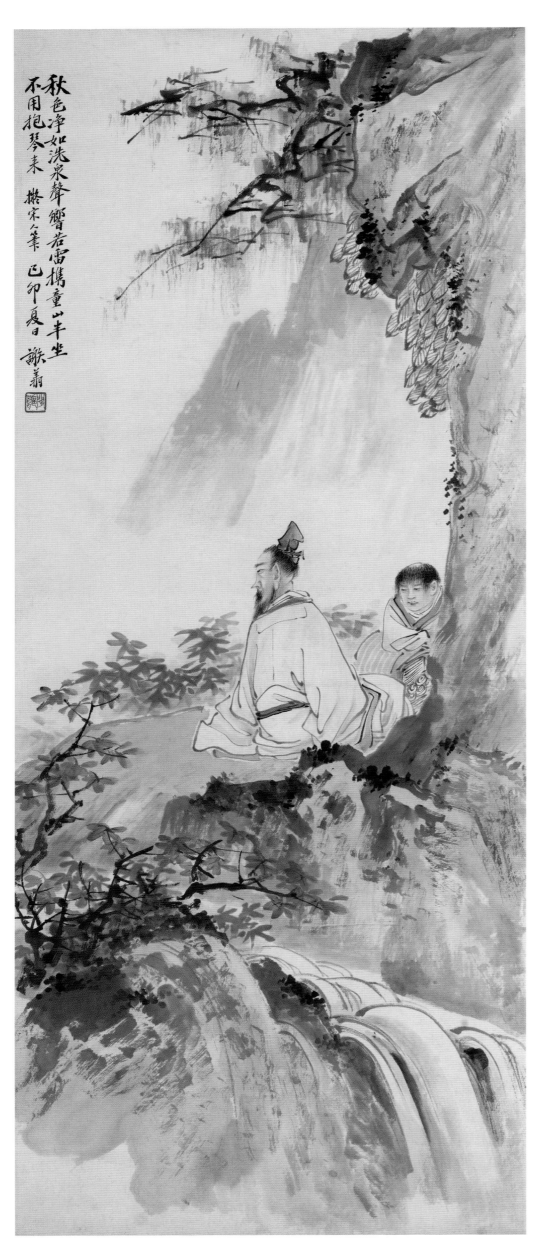

秋色淨如洗泉聲響若雷攜童來半坐
不用抱琴來 撫宋人筆 己卯夏日 謙蕭

聽泉圖

1939 年
紙本　設色
縱 99 厘米　橫 40 厘米

Listening to Spring Water

Dated 1939
Ink and color on paper
99 × 40 cm

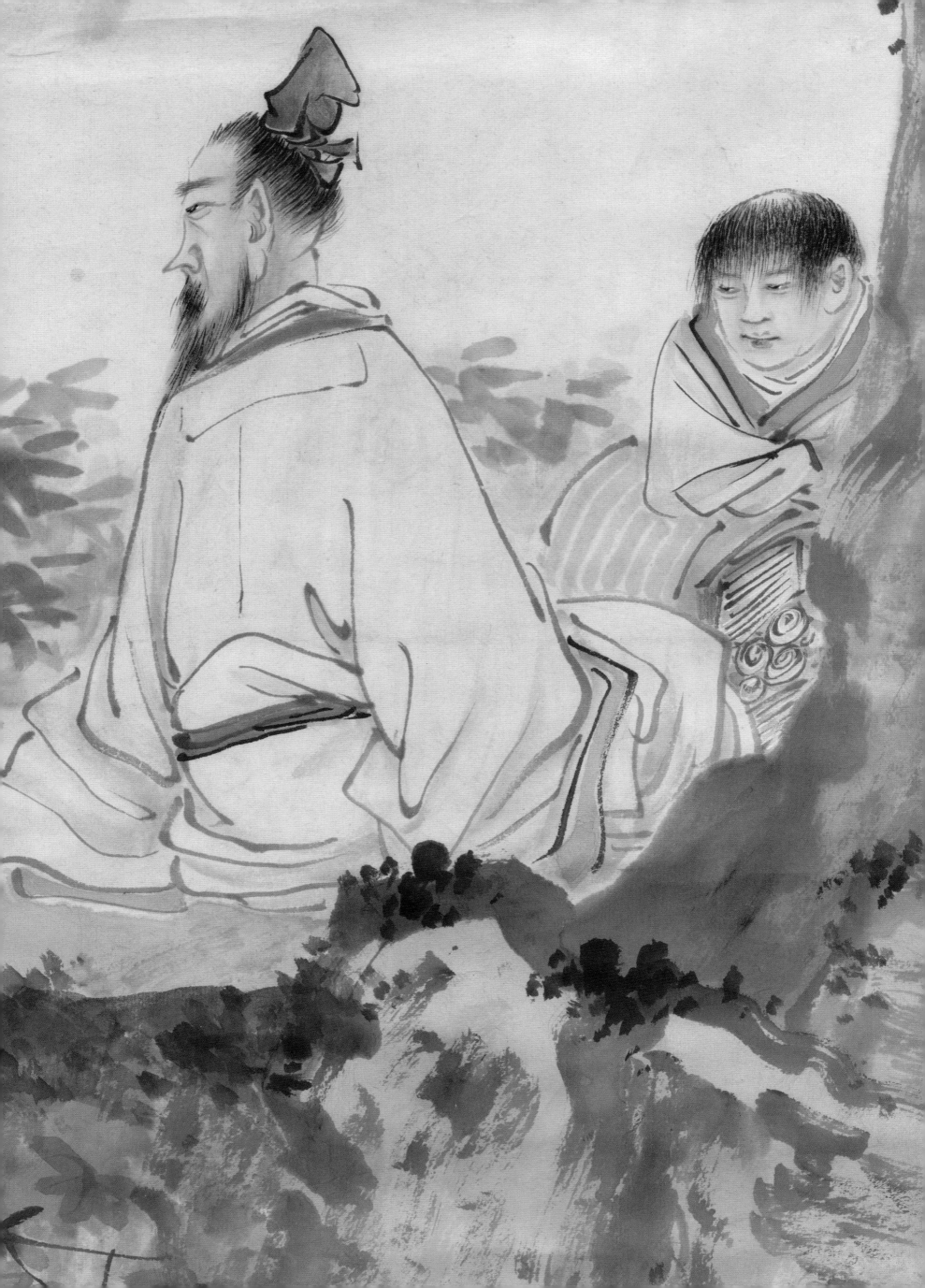

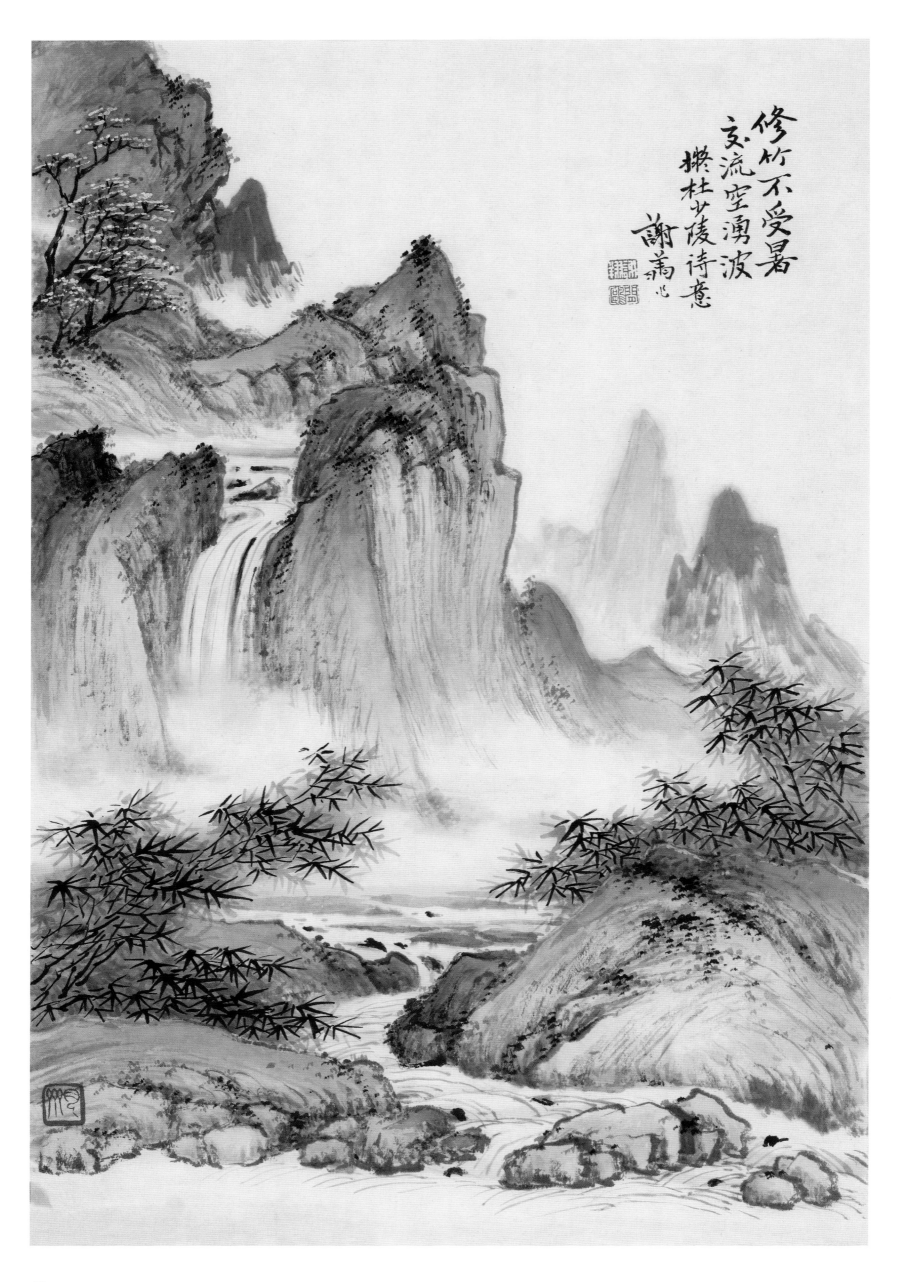

修竹不受暑
交流空湧波
撷杜少陵诗意
谢萧心

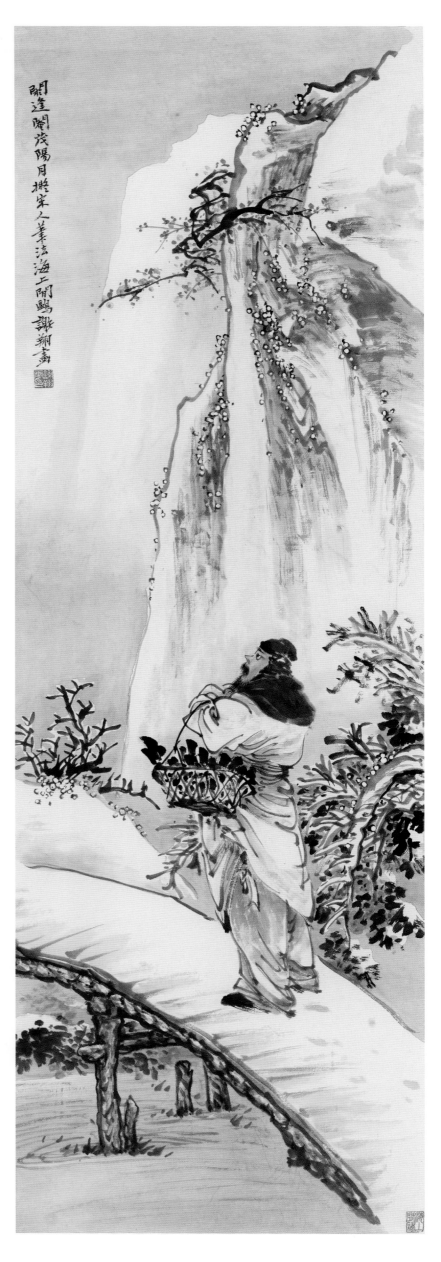

◀ 杜甫詩意圖

年份不詳
紙本　設色
縱 33 厘米　橫 22 厘米

Interpretation of Du Fu's Poem (Du Fu, poet, 712 - 770)

Undated
Ink and color on paper
33 × 22 cm

雪中送炭

1934 年
紙本　設色
縱 103 厘米　橫 34 厘米

Sending Charcoal to a Friend in Snowy Weather

Dated 1934
Ink and color on paper
103 × 34 cm

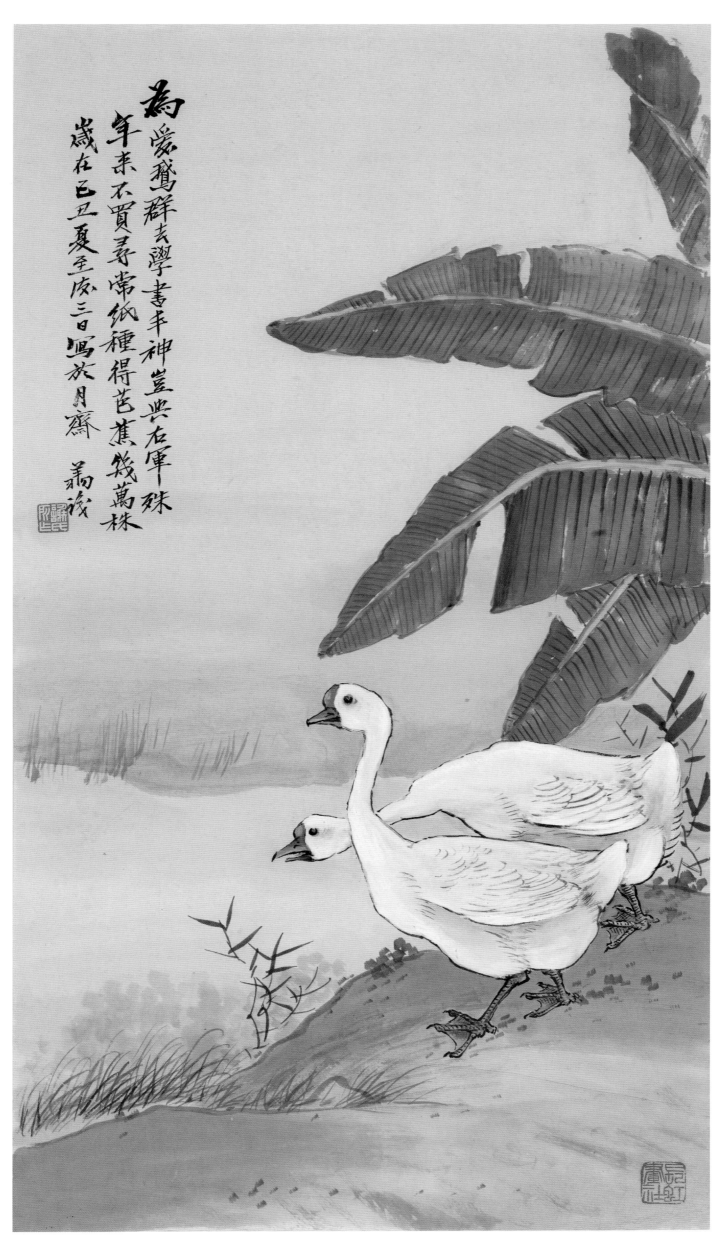

為愛鵝群去學書半神蓋興右軍殊
年來不買尋常紙種得芭蕉幾萬株
歲在己丑夏至庚三日寫於月齋 蕭俊

芭蕉白鵝筆墨道

1949 年
紙本　設色
縱 50 厘米　橫 27 厘米

White Gooses

Dated 1949
Ink and color on paper
50 × 27 cm

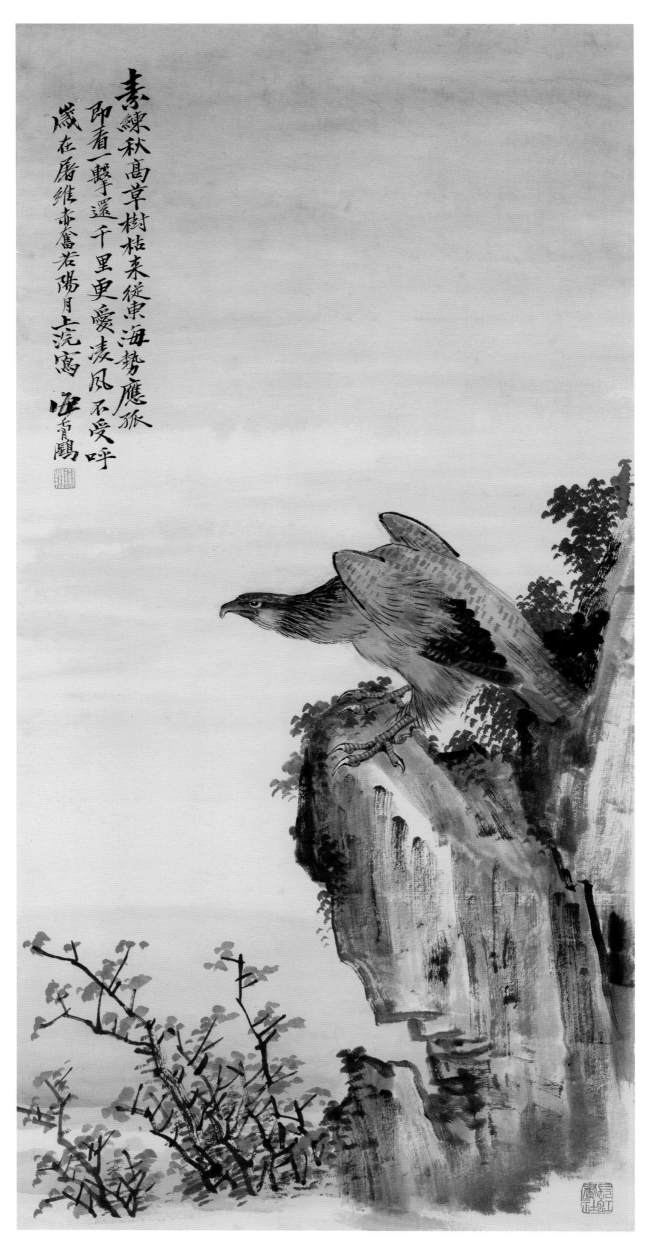

雄鷹圖

1949 年

紙本　設色

縱 69 厘米　橫 34 厘米

Eagle

Dated 1949

Ink and color on paper

69 × 34 cm

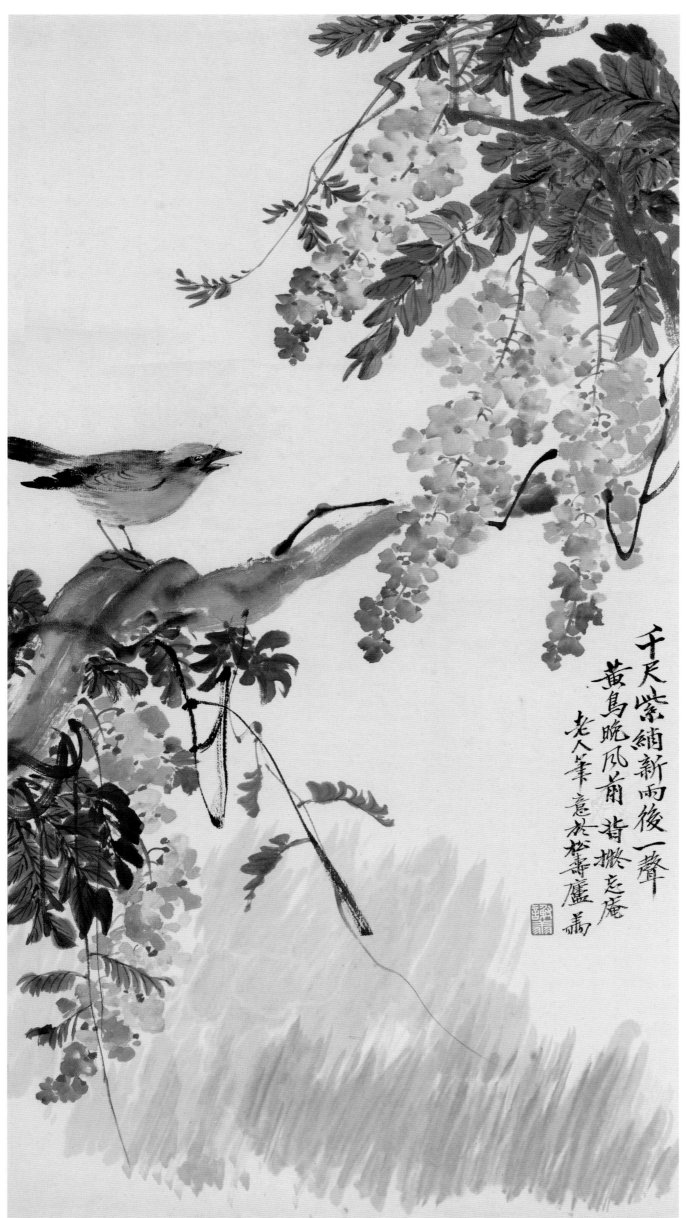

千尺紫綃新雨後一聲
黃鳥晚風前　背撥忘庵
老人筆意於松壽廬禹

紫藤黃鸝

年份不詳
紙本　設色
縱 50 厘米　橫 27 厘米

Wisteria and Yellowbird

Undated
Ink and color on paper
50 × 27 cm

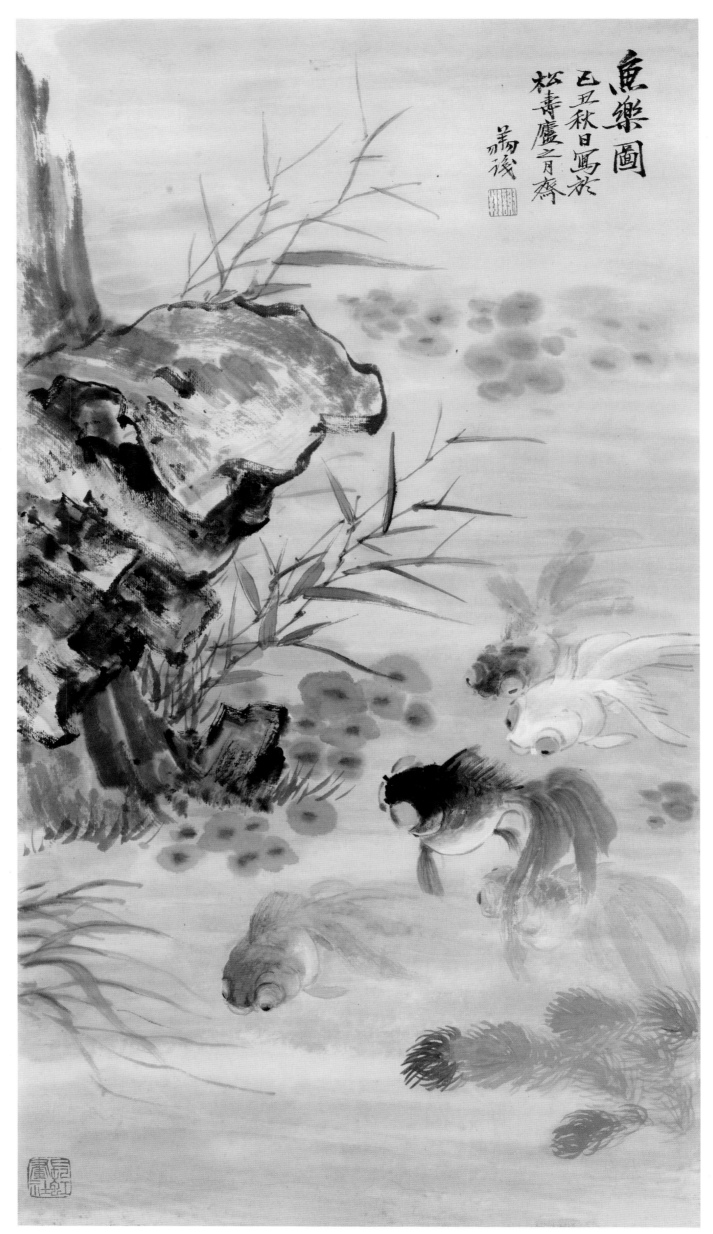

魚樂圖

1949 年
紙本　設色
縱 50 厘米　橫 27 厘米

Fishes' Joy

Dated 1949
Ink and color on paper
50 × 27 cm

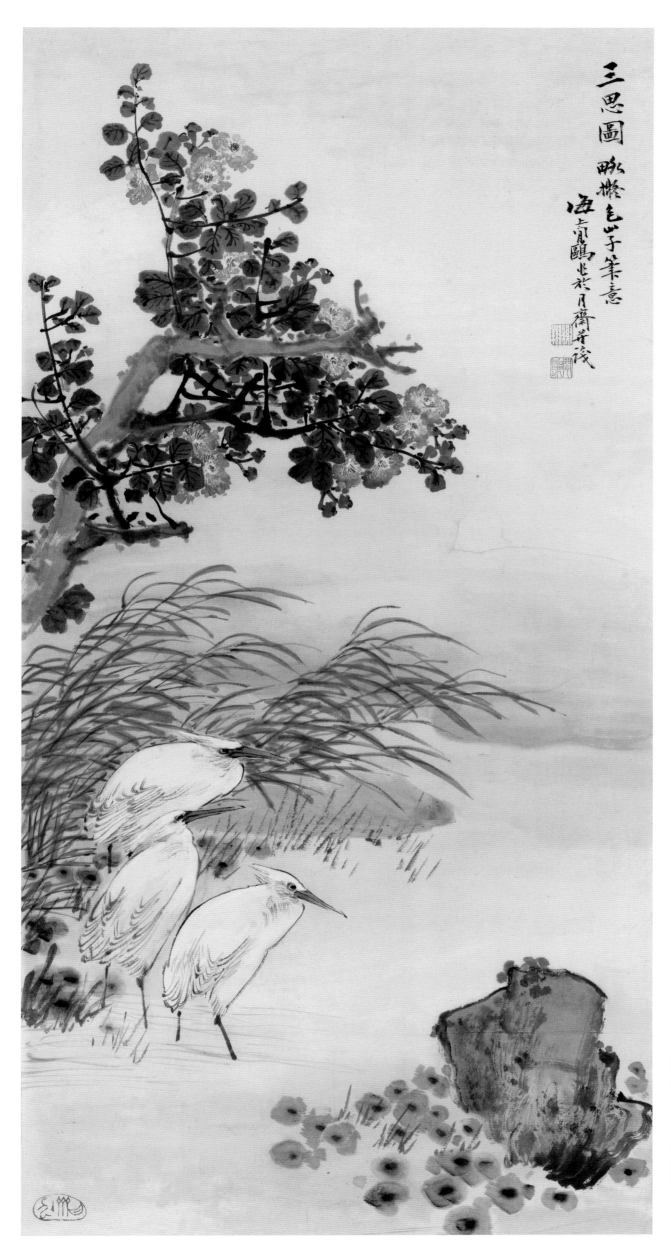

三思圖

年份不詳
紙本　設色
縱 66 厘米　橫 33 厘米

Three Egrets

Undated
Ink and color on paper
66 × 33 cm

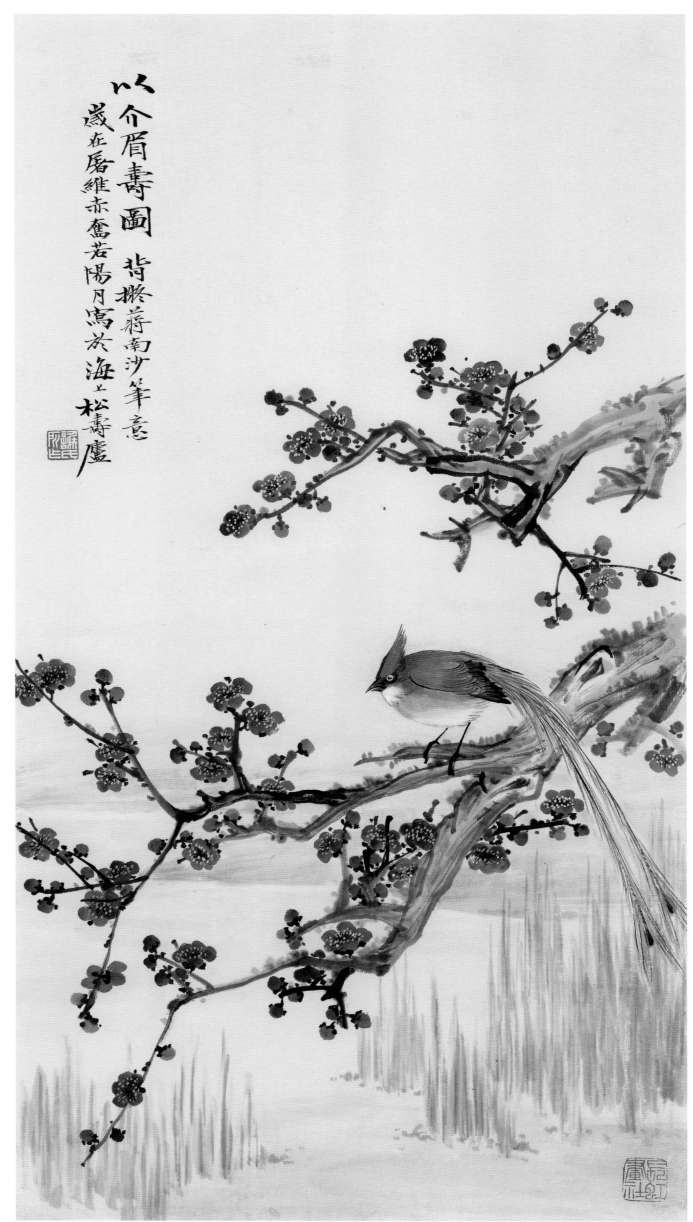

以介眉壽圖 背撫蔣南沙筆意
歲在屠維赤奮若陽月寫於海上松壽廬

眉壽圖

1949 年
紙本　設色
縱 50 厘米　橫 27 厘米

Plum Flower and
Paradise Flycatcher

Dated 1949
Ink and color on paper
50 × 27 cm

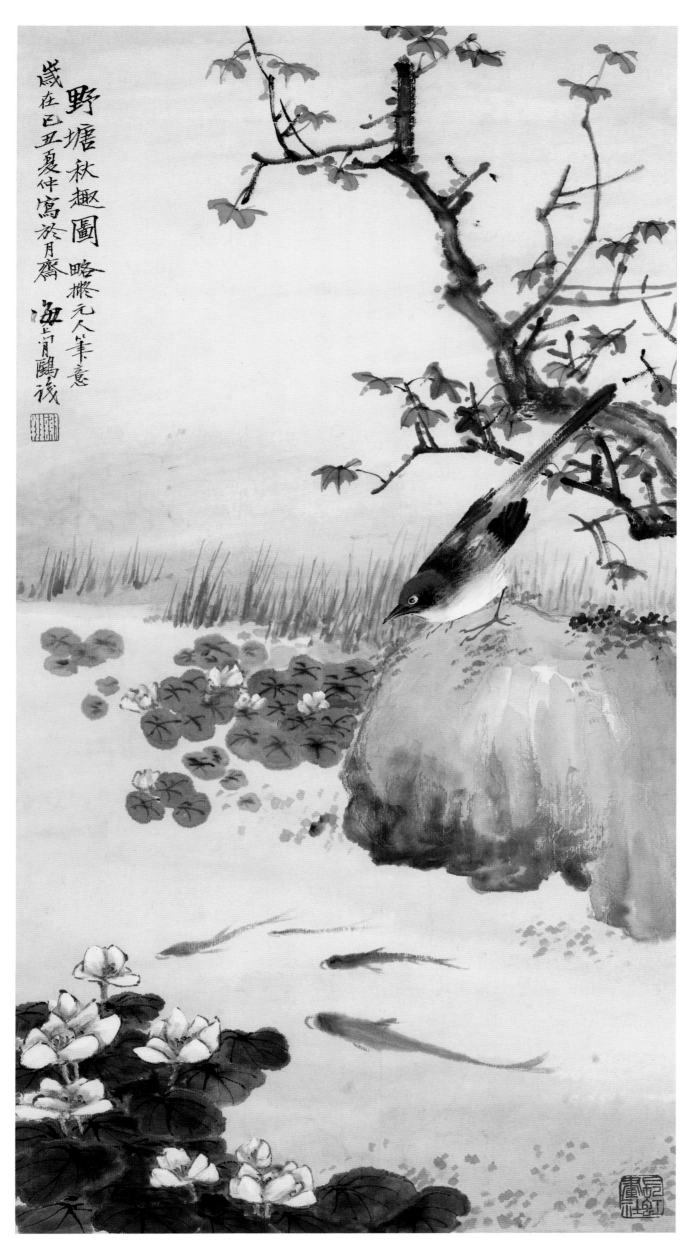

野塘秋趣圖

1949 年
紙本　設色
縱 50 厘米　橫 27 厘米

Charm of the Pond in Autumn

Dated 1949
Ink and color on paper
50 × 27 cm

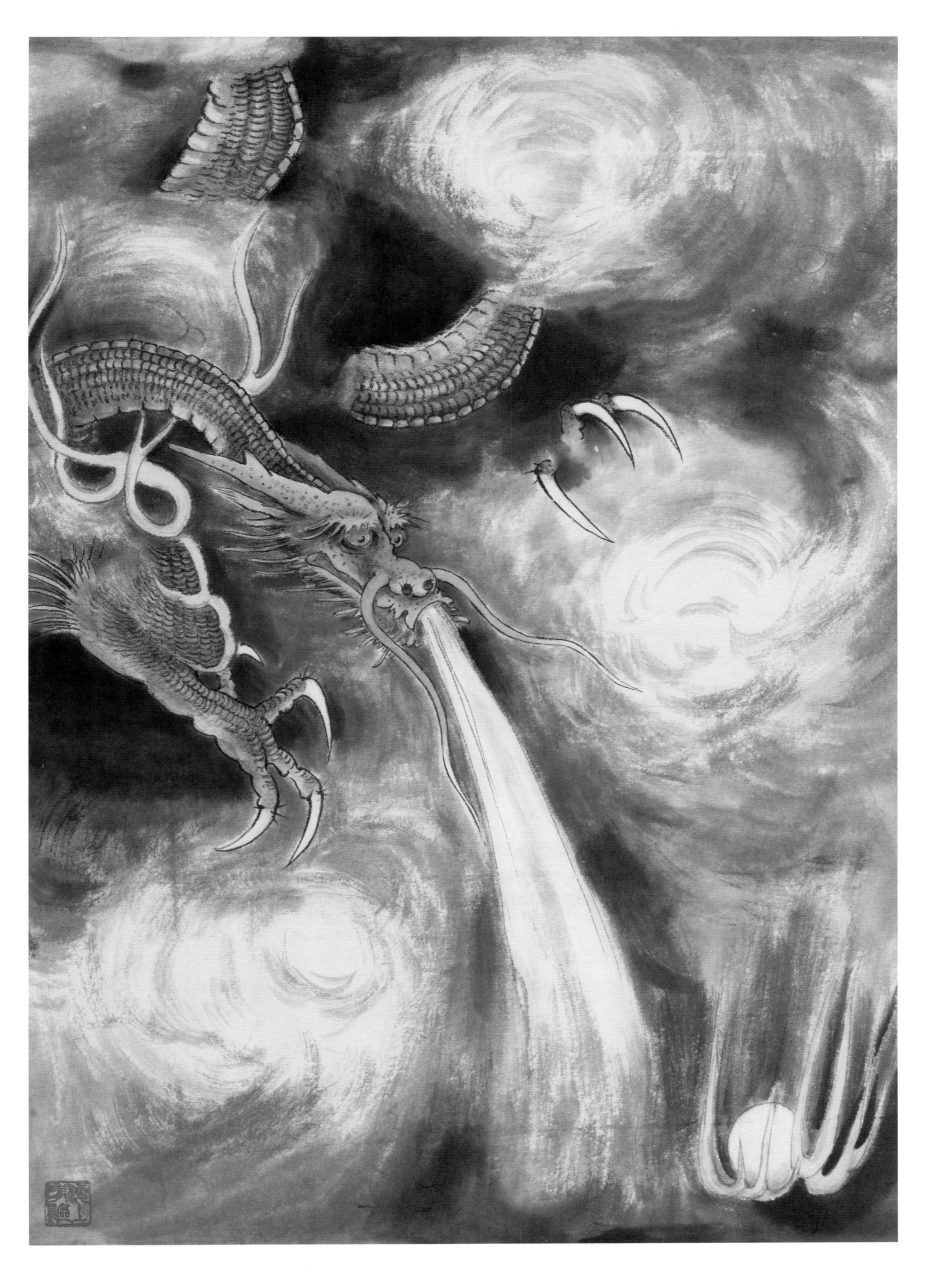

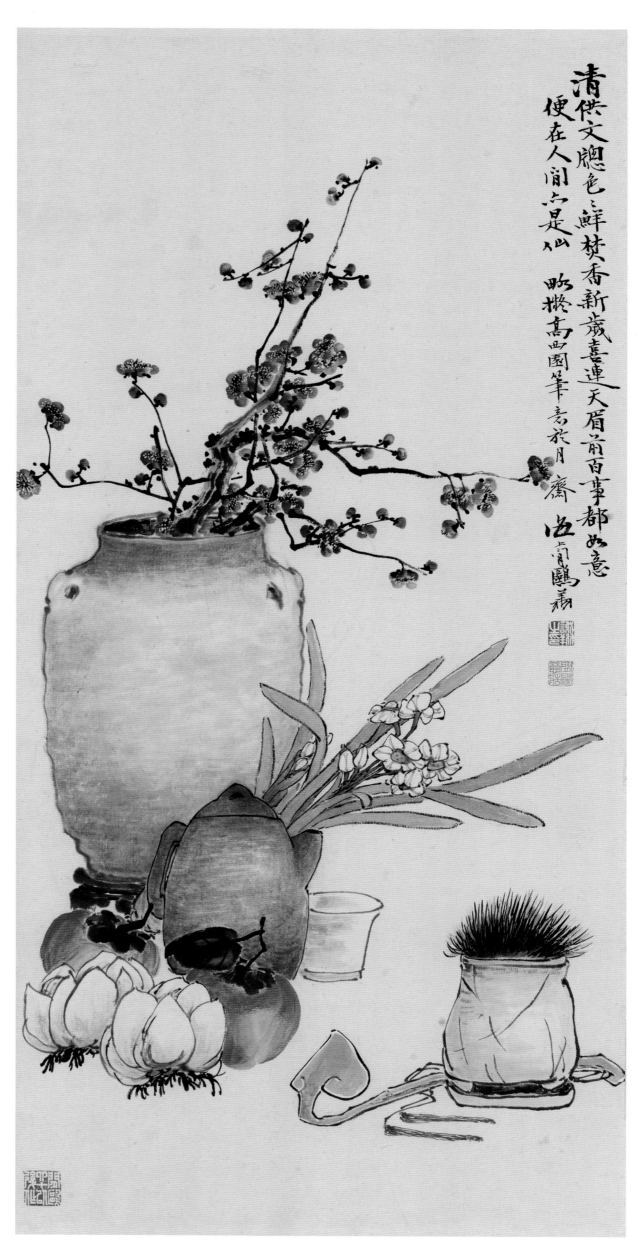

清供文憩色鮮焚香新歲喜連天眉前百事都如意
便在人間六是仙　略摹高西園筆高於月齋　海上鷗湖

◀ 雲龍戲珠

年份不詳
紙本　設色
縱 39 厘米　橫 27 厘米

Dragon Dancing with a Pearl

Undated
Ink and color on paper
39 × 27 cm

清供圖

年份不詳
紙本　設色
縱 68 厘米　橫 34 厘米

Good Wishes

Undated
Ink and color on paper
68 × 34 cm

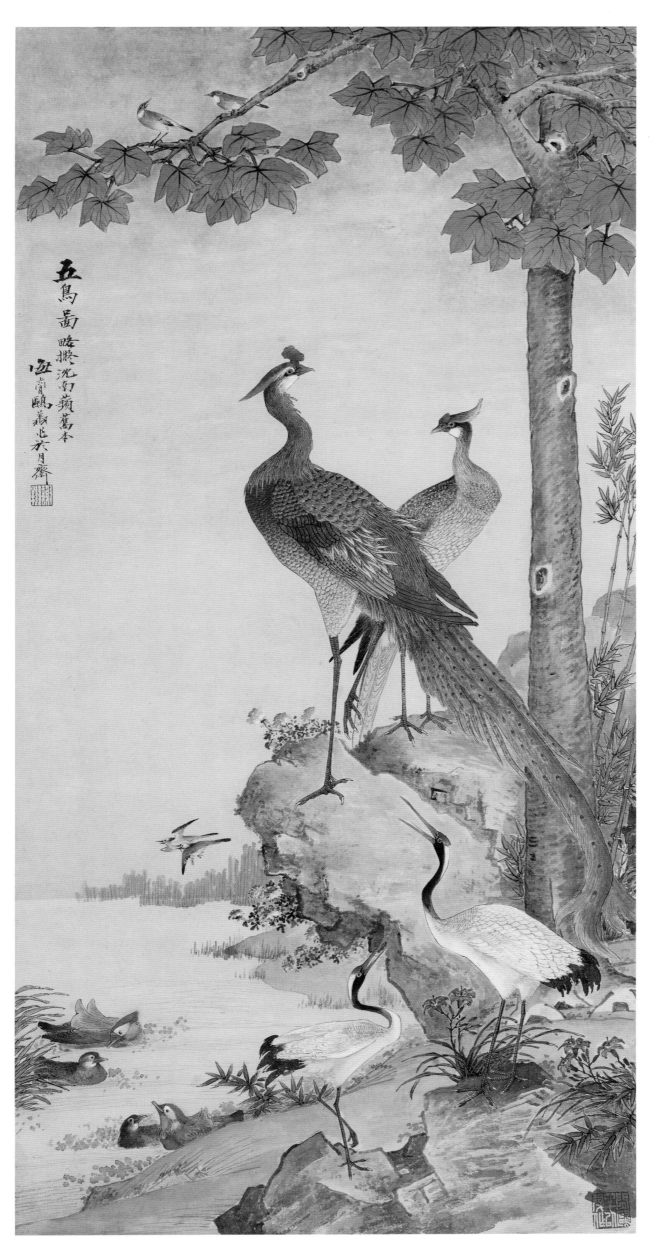

五鳥圖 （五倫圖）

年份不詳
紙本　設色
縱 66 厘米　橫 33 厘米

Five Kinds of Birds

Undated
Ink and color on paper
66 × 33 cm

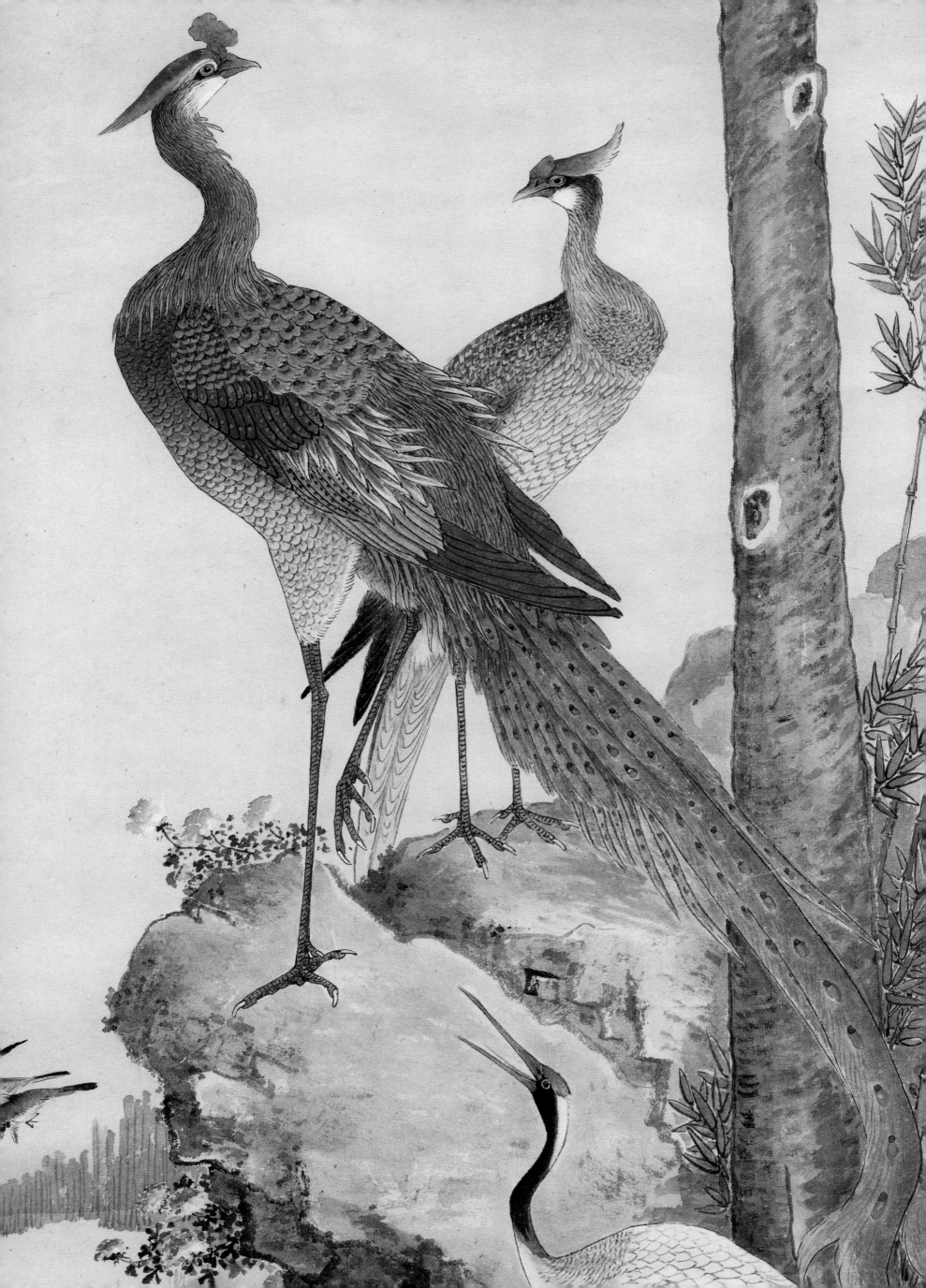

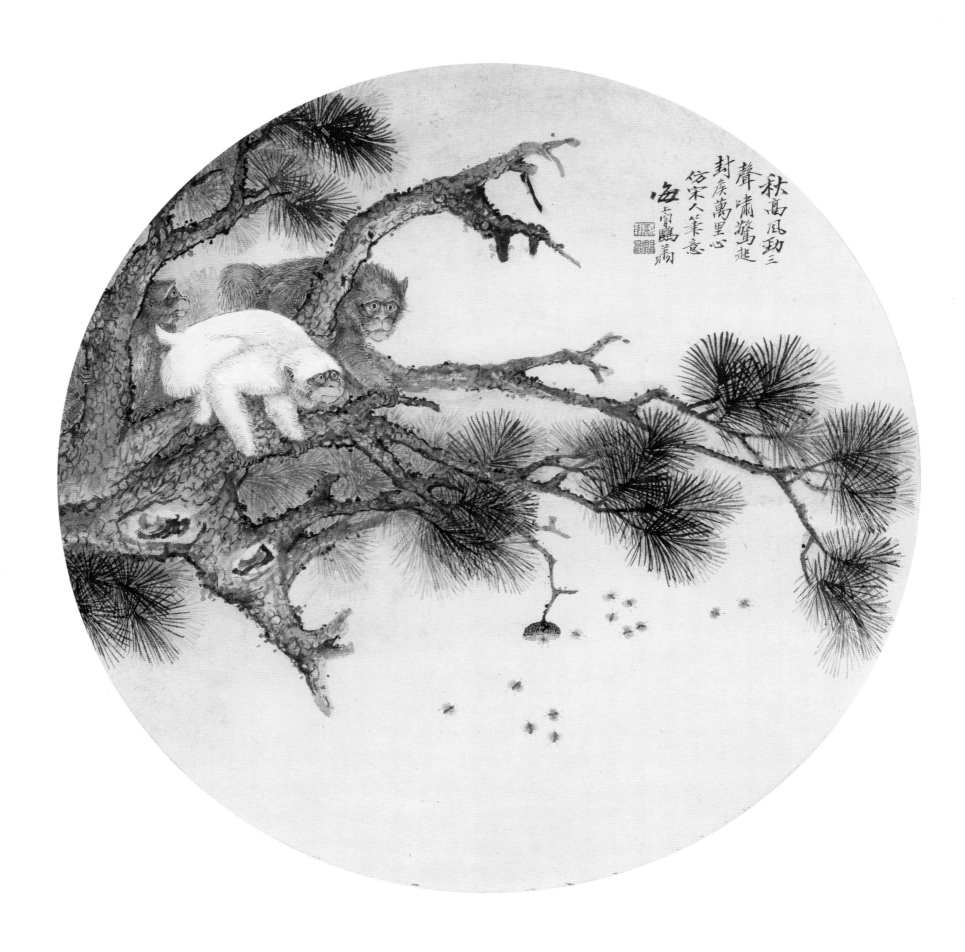

嘯聲驚起封侯心

年份不詳
紙本　設色
直徑 33 厘米

Monkeys

Undated
Ink and color on paper
33 cm in diameter

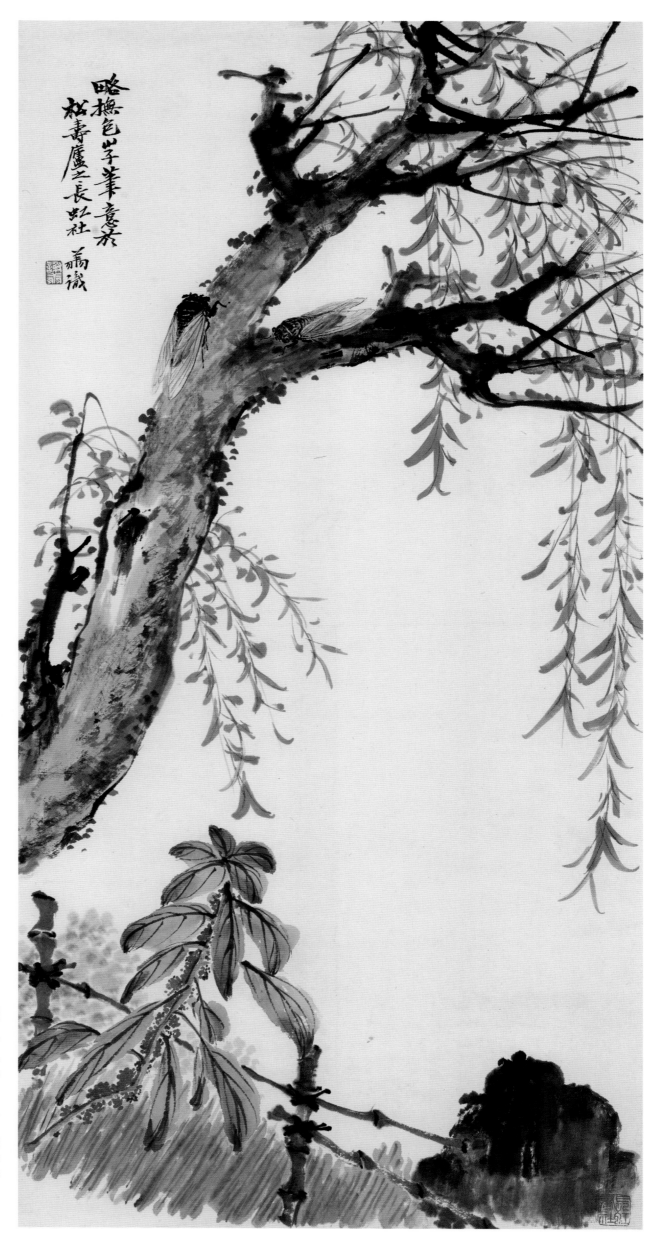

秋日圖

年份不詳
紙本　設色
縱 68 厘米　橫 34 厘米

Autumn

Undated
Ink and color on paper
68 × 34 cm

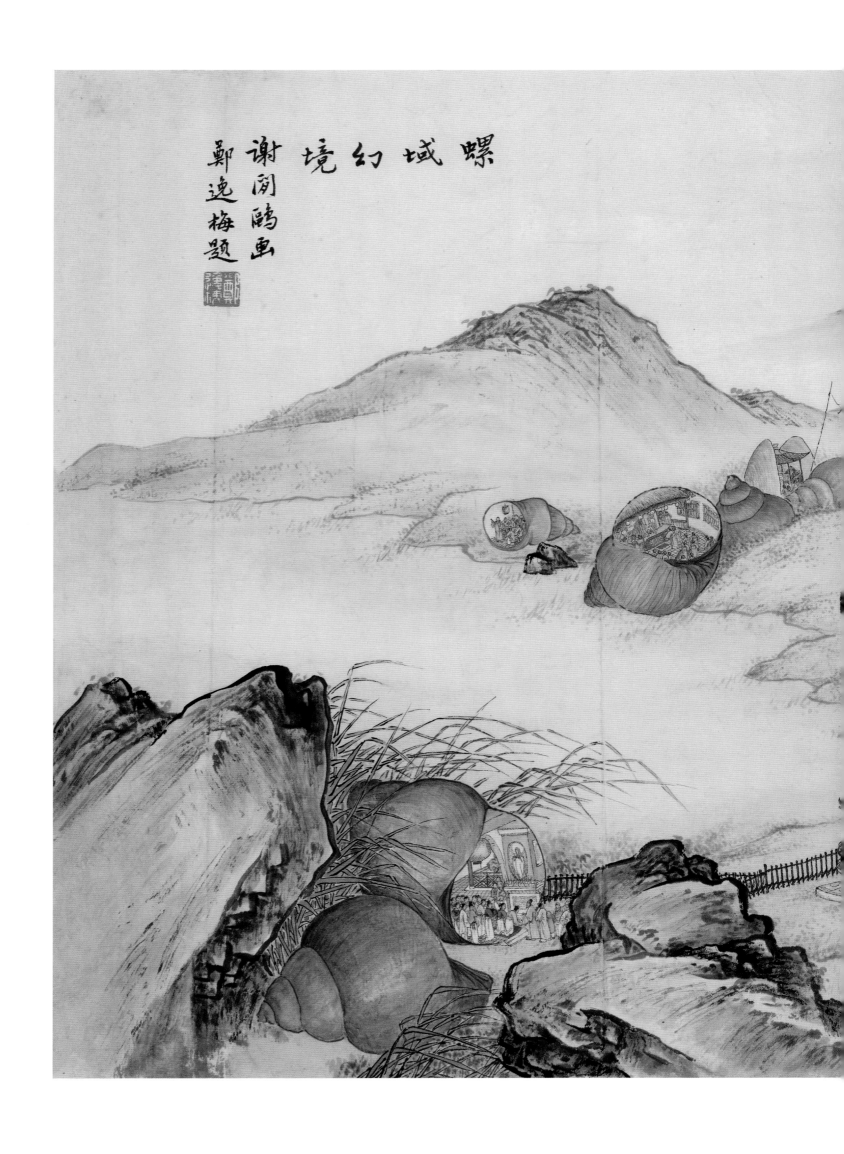

螺域幻境
谢阁鸥画
郑逸梅题

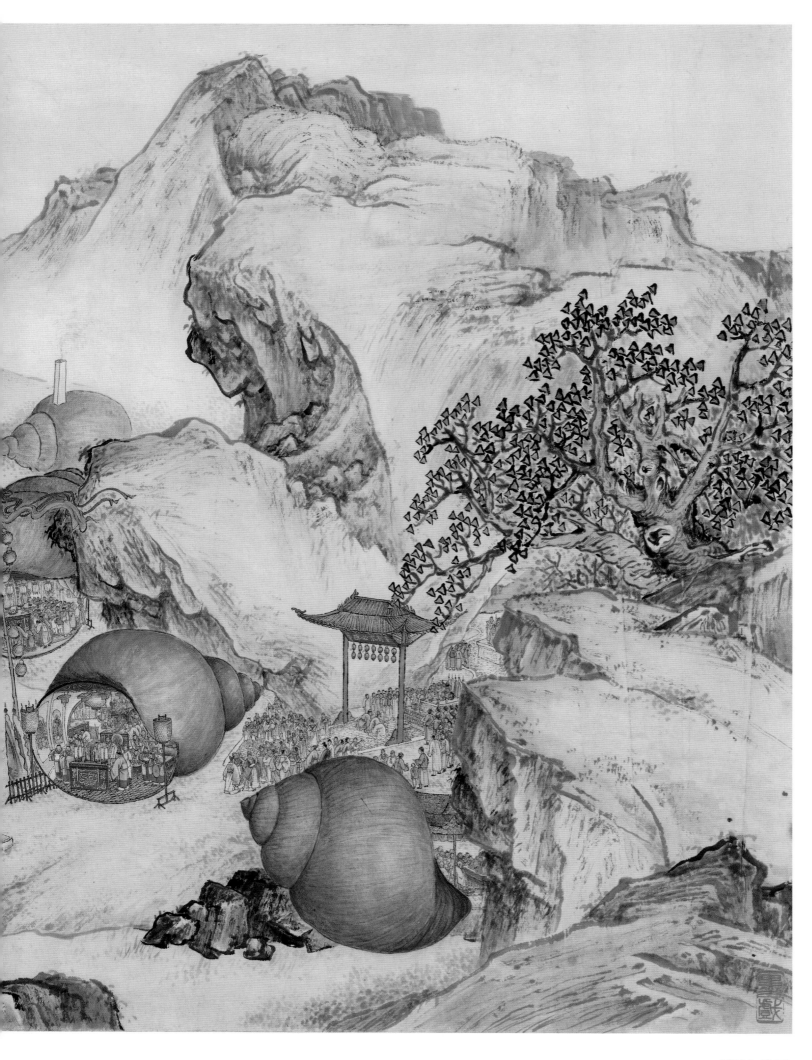

螺域幻境圖

年代不詳
紙本　設色
縱 43 厘米　橫 68 厘米

Rites Performed in Snail Shells

Undated
Ink and color on paper
43 × 68 cm

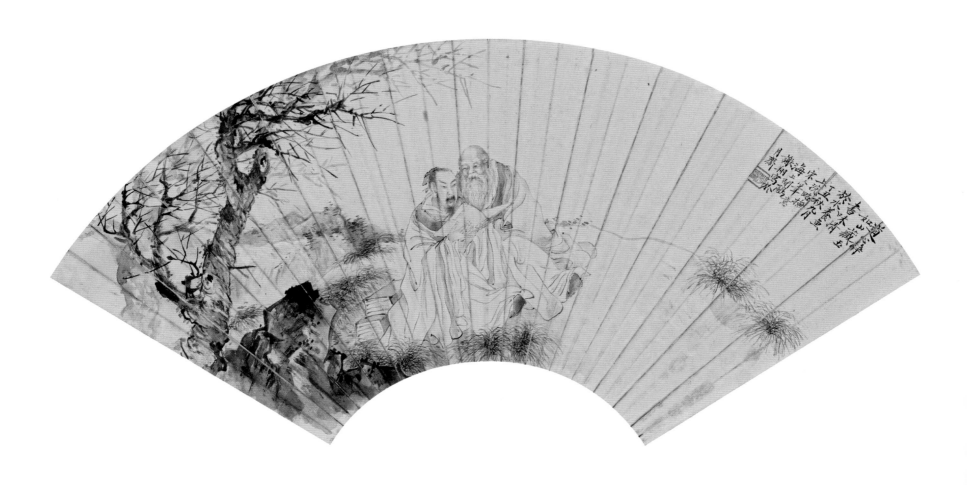

道心静如山藏玉

1937 年
紙本　設色
扇面　縱 19 厘米　橫 51 厘米

Studying Tao on a Mountain

Dated 1937
Ink and color on paper
Folding fan 19 × 51 cm

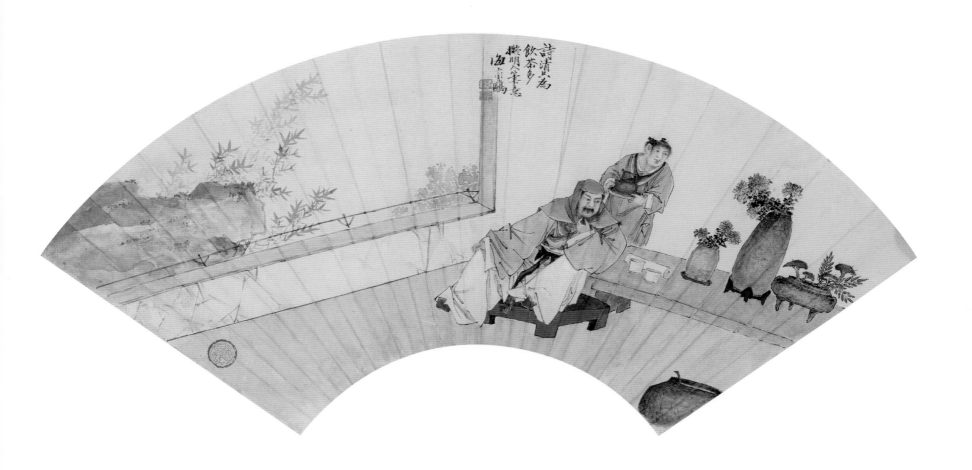

詩清只爲飲茶多

年代不詳
紙本　設色
扇面　縱 19 厘米　橫 51 厘米

Good Poem Thanks to Good Tea

Undated
Ink and color on paper
Folding fan 19 × 51 cm

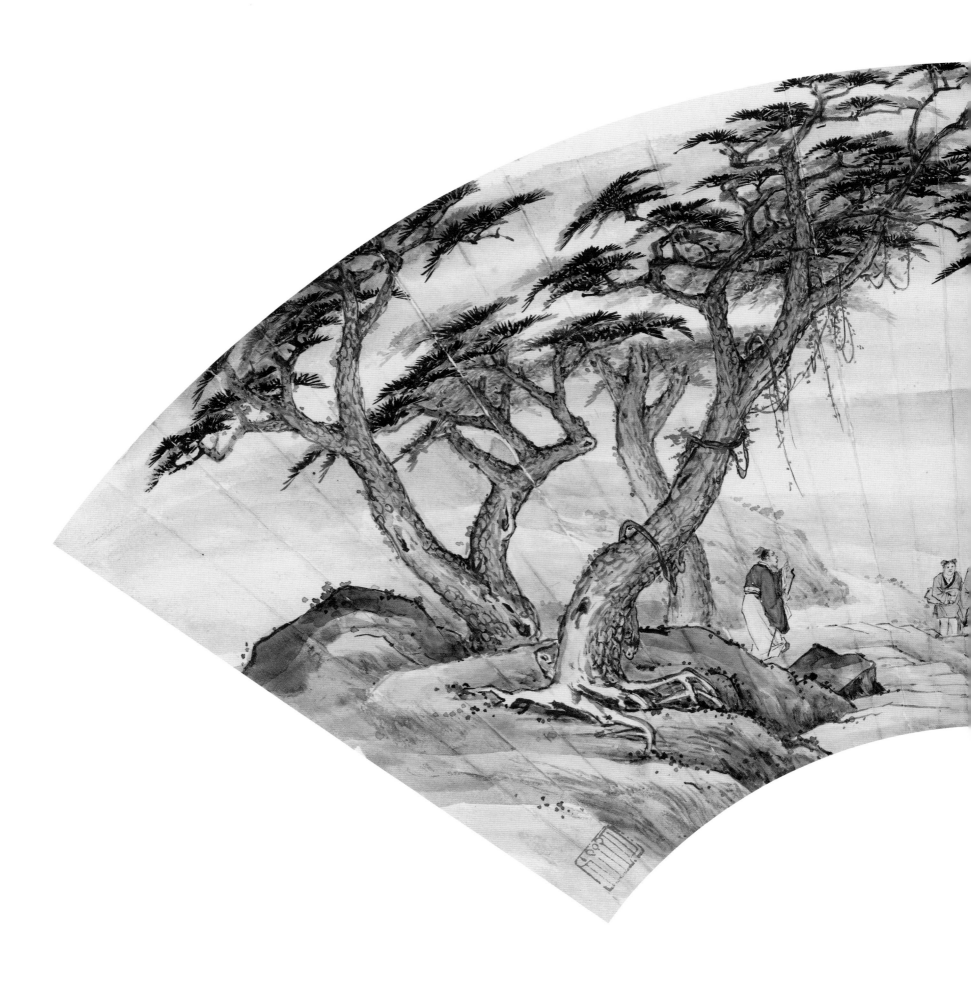

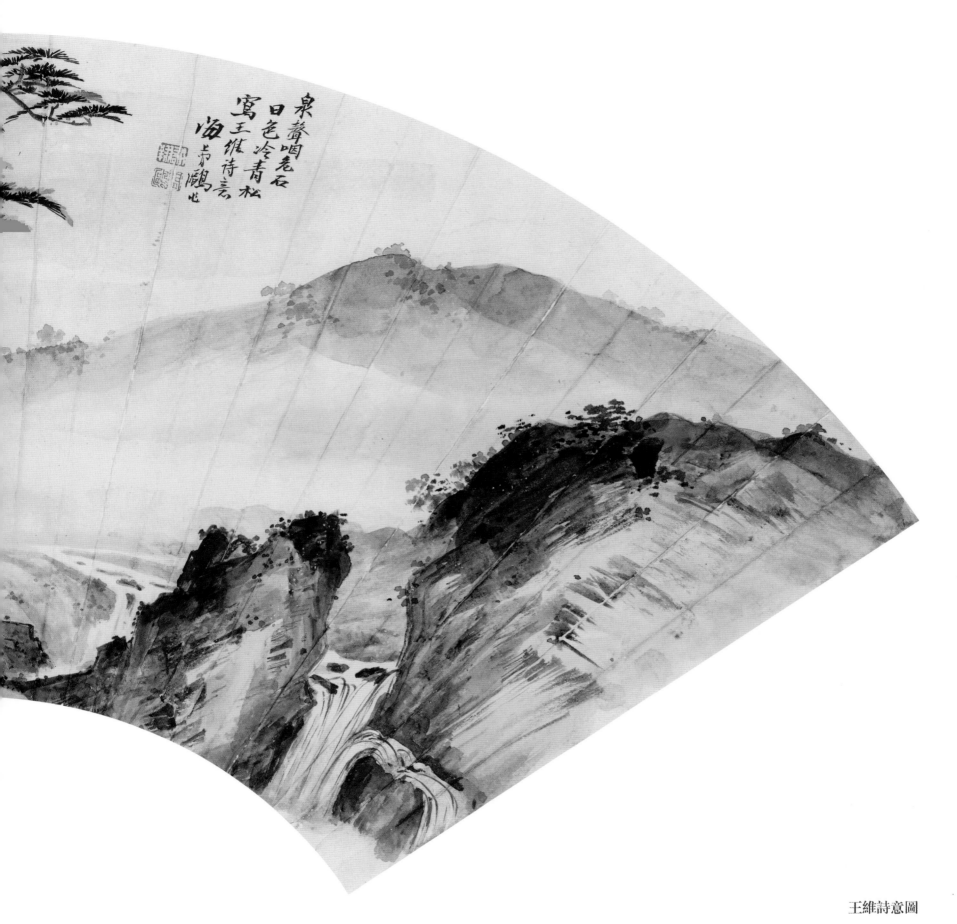

泉聲咽危石
日色冷青松
寫王維詩意
海青鷗也

王維詩意圖

年份不詳
紙本　設色
扇面　縱 19 厘米　橫 51 厘米

Interpretation of Wang Wei's Poem
(Wang Wei, poet, 701 - 761)

Undated
Ink and color on paper
Folding fan 19 × 51 cm

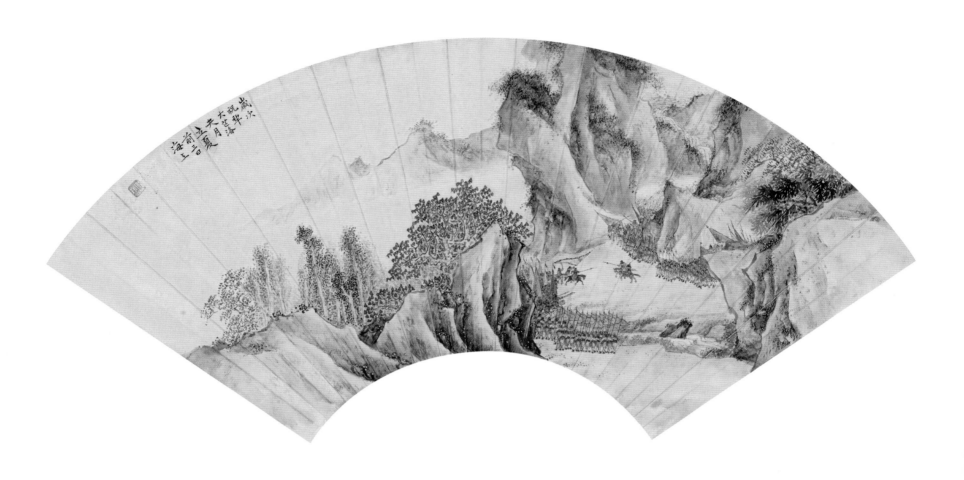

垓下之戰

1929 年
紙本　設色
扇面　縱 19 厘米　橫 51 厘米

Battle of Gaixia (Famous battle, BC 202)

Dated 1929
Ink and color on paper
Folding fan 19 × 51 cm

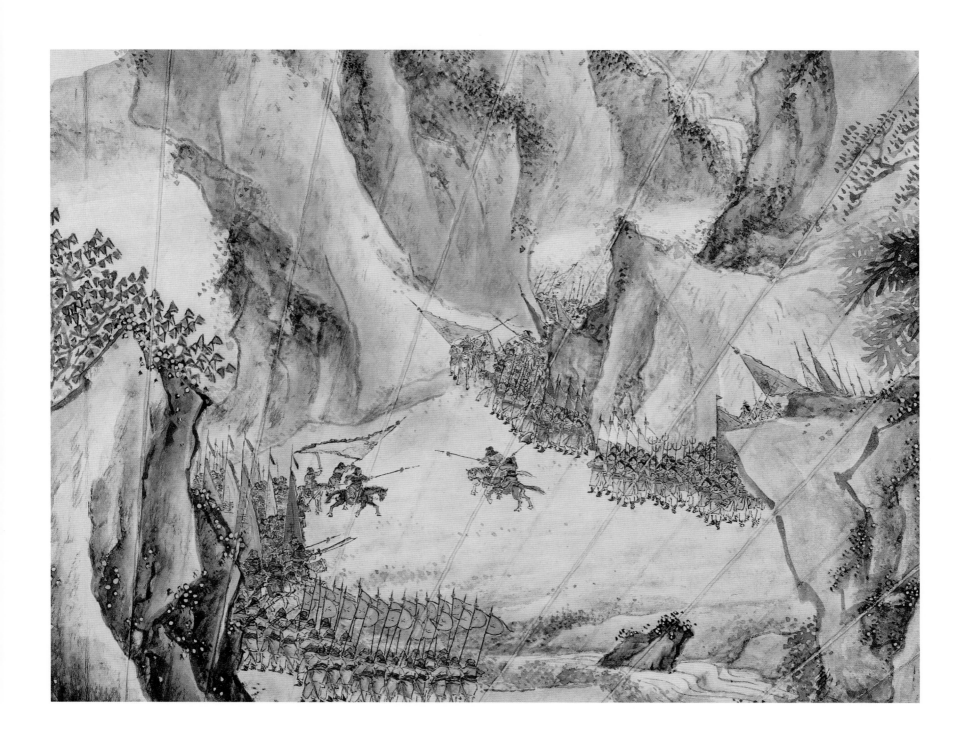

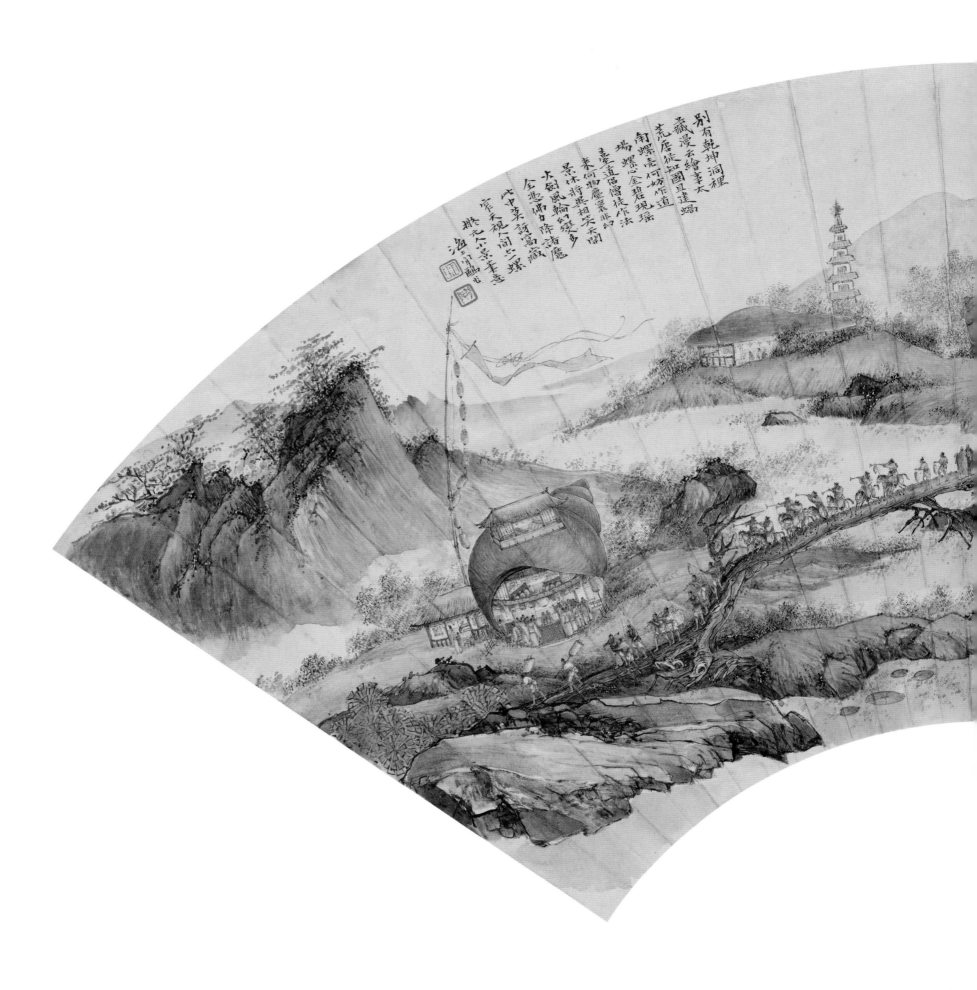

别有乾坤洞裡天
藏漫云繪畫蝸
荒唐徒以知其且建蝸
南螺遠何妨作道
場螺心金碧現瑤
臺道品僧徒作法
來何物應業非如
景休詩與相笑不聞
全憑風輪緩緩多
大劍風輪緩緩多
此中葉詩窩藏
宗天視閒山螺
楷元公景畫畫

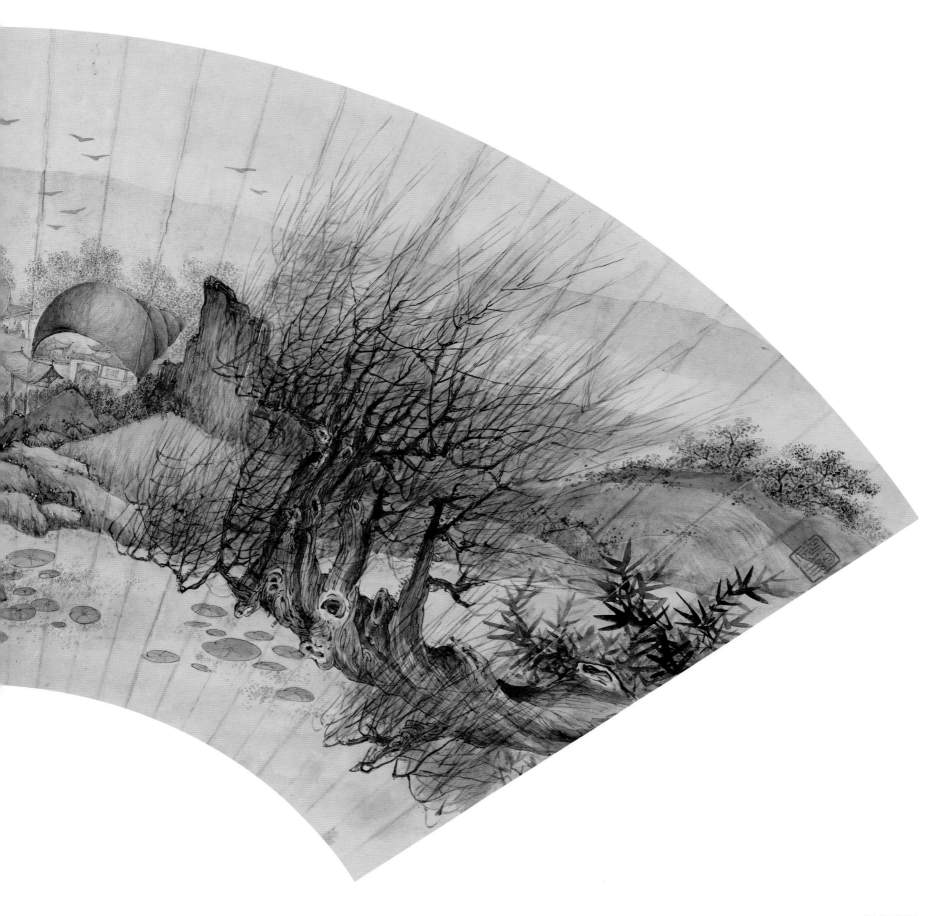

螺殻道場

年份不詳
紙本　設色
扇面　縱 19 厘米　橫 51 厘米

Rites Performed in Snail Shells

Undated
Ink and color on paper
Folding fan 19 × 51 cm

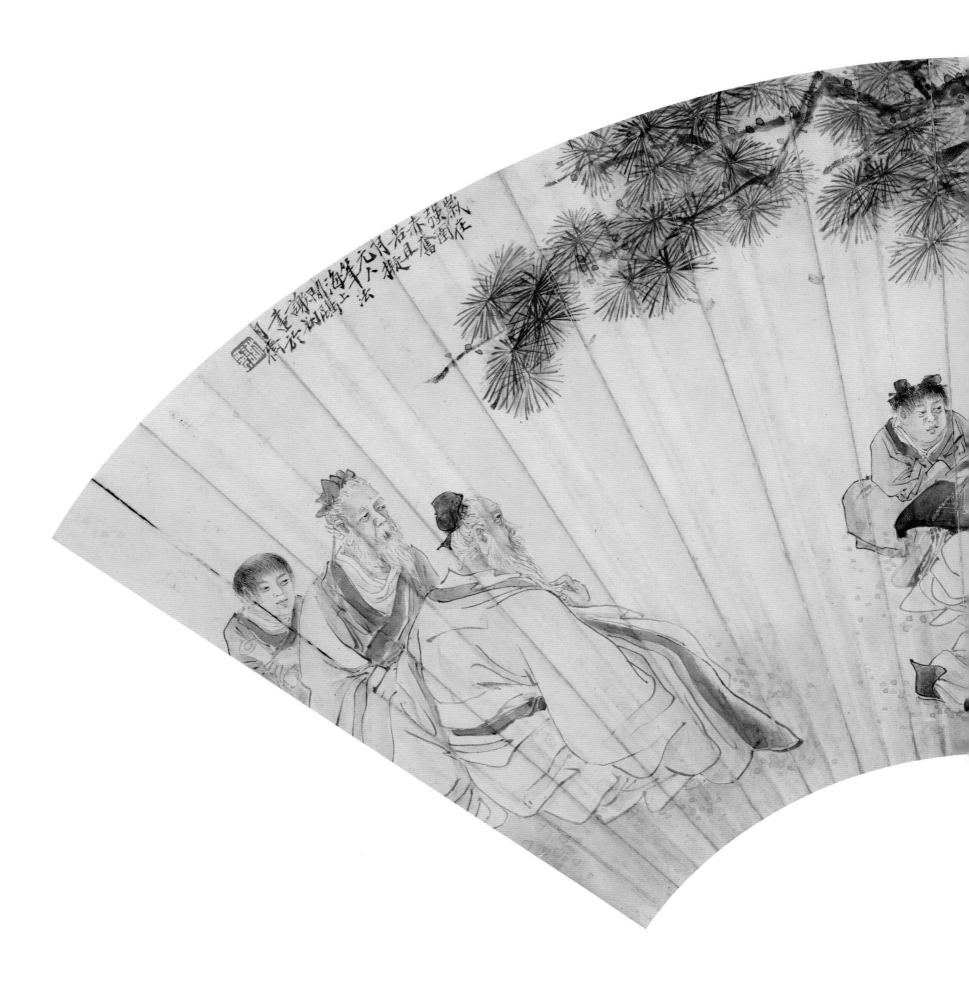

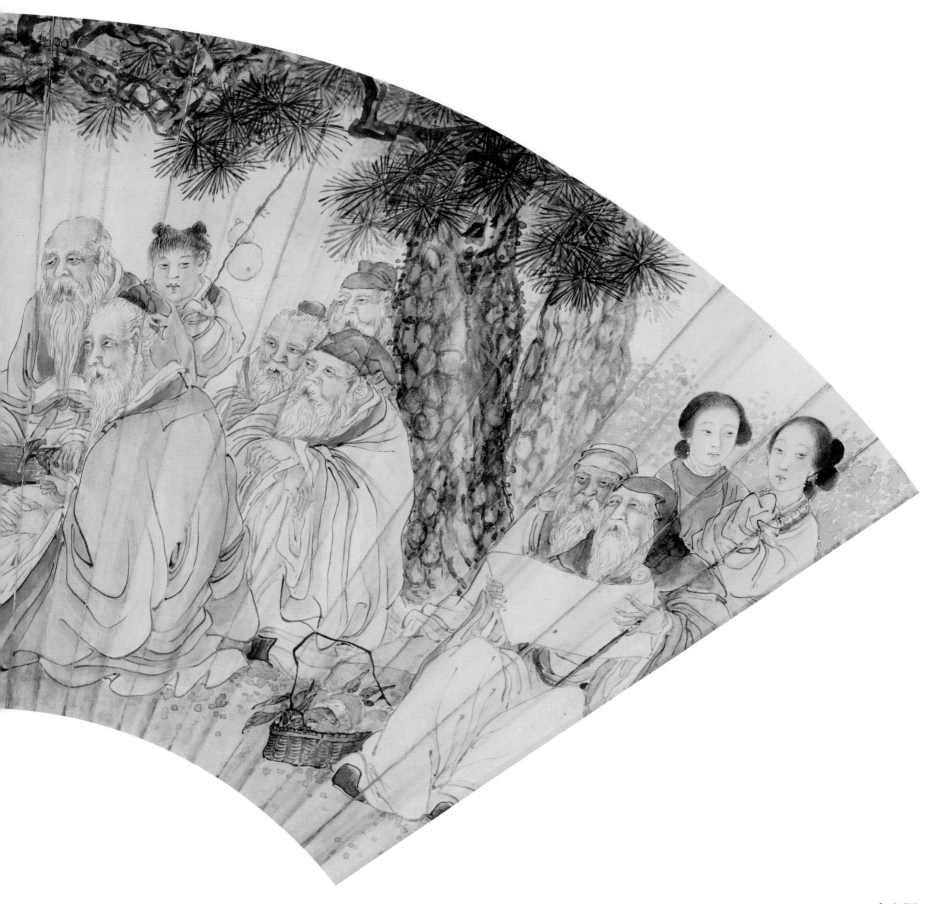

九老圖

1937 年
紙本　設色
扇面　縱 19 厘米　橫 51 厘米

Nine Elderly Men

Dated 1937
Ink and color on paper
Folding fan 19 × 51 cm

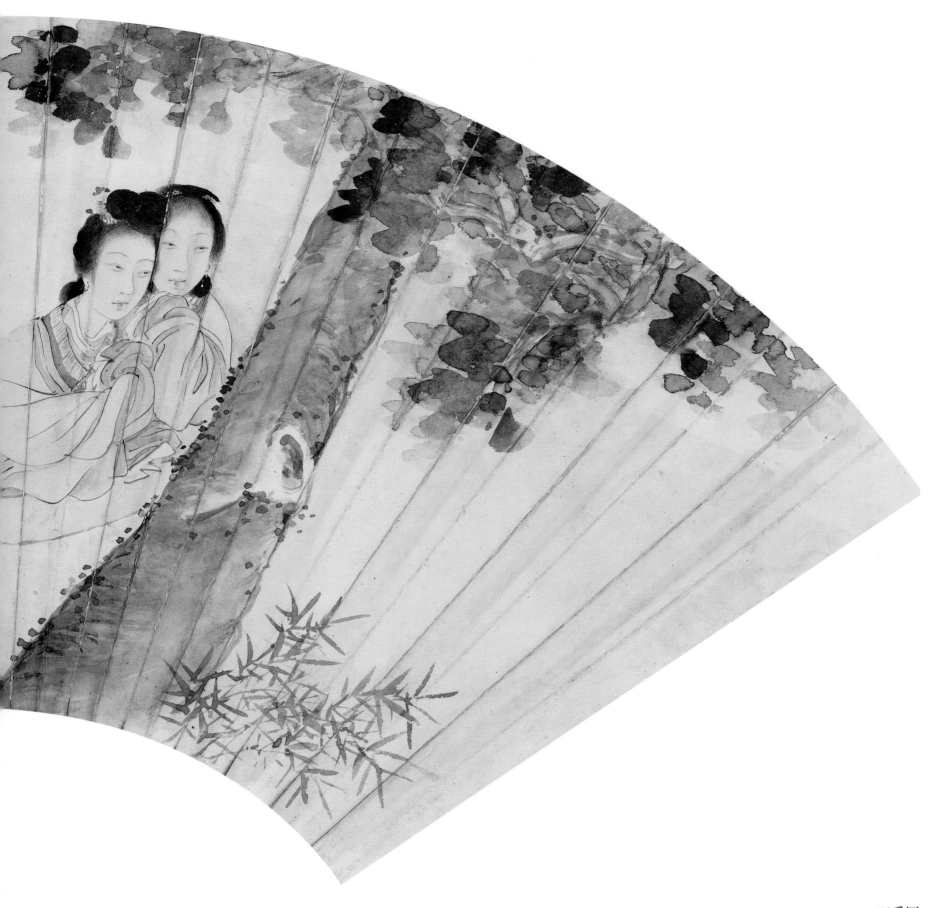

二喬圖

1937 年
紙本　設色
扇面　縱 19 厘米　橫 51 厘米

The Qiao Sisters (Story of the Three Kingdoms)

Dated 1937
Ink and color on paper
Folding fan 19 × 51 cm

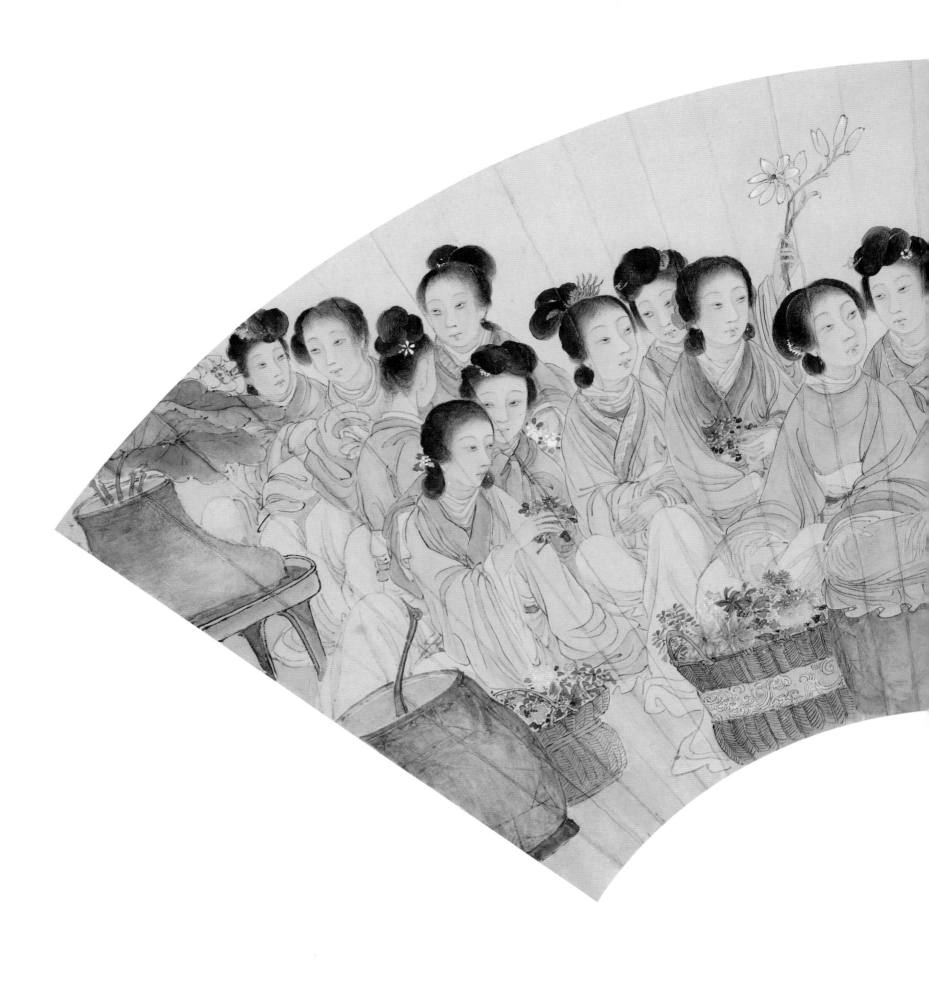

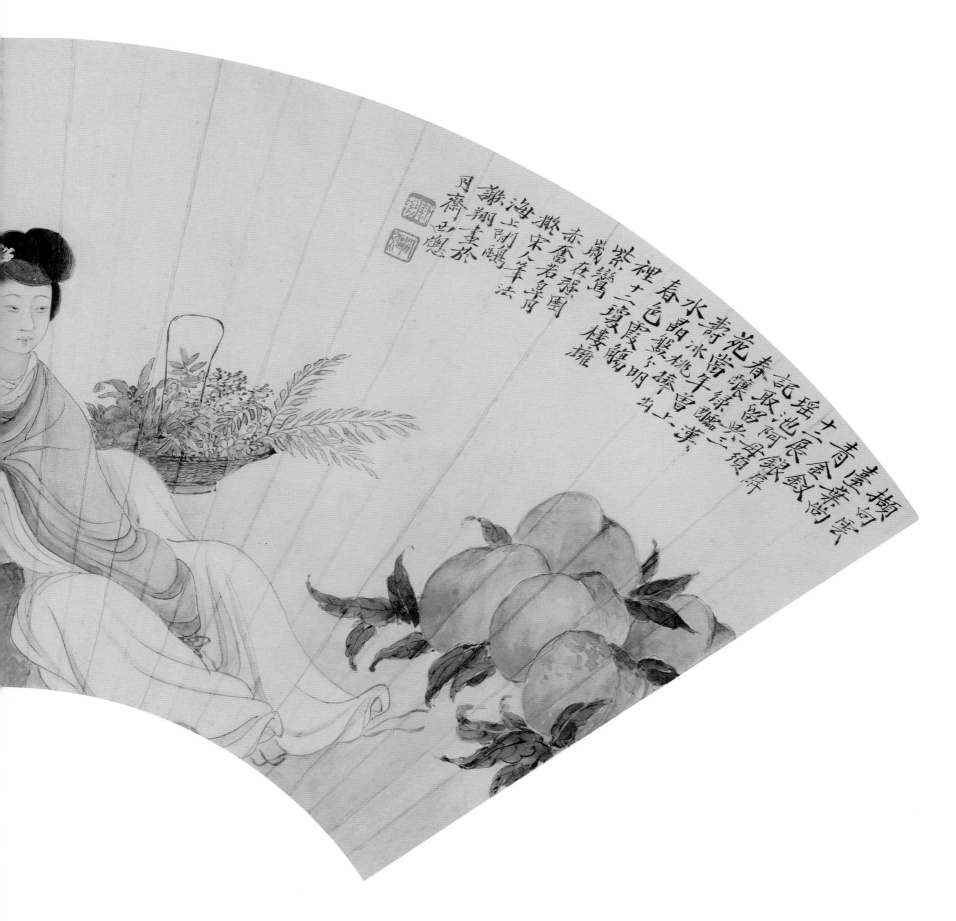

十二金釵圖

1937 年
紙本　設色
扇面　縱 19 厘米　橫 51 厘米

Twelve Graceful Ladies

Dated 1937
Ink and color on paper
Folding fan 19 × 51 cm

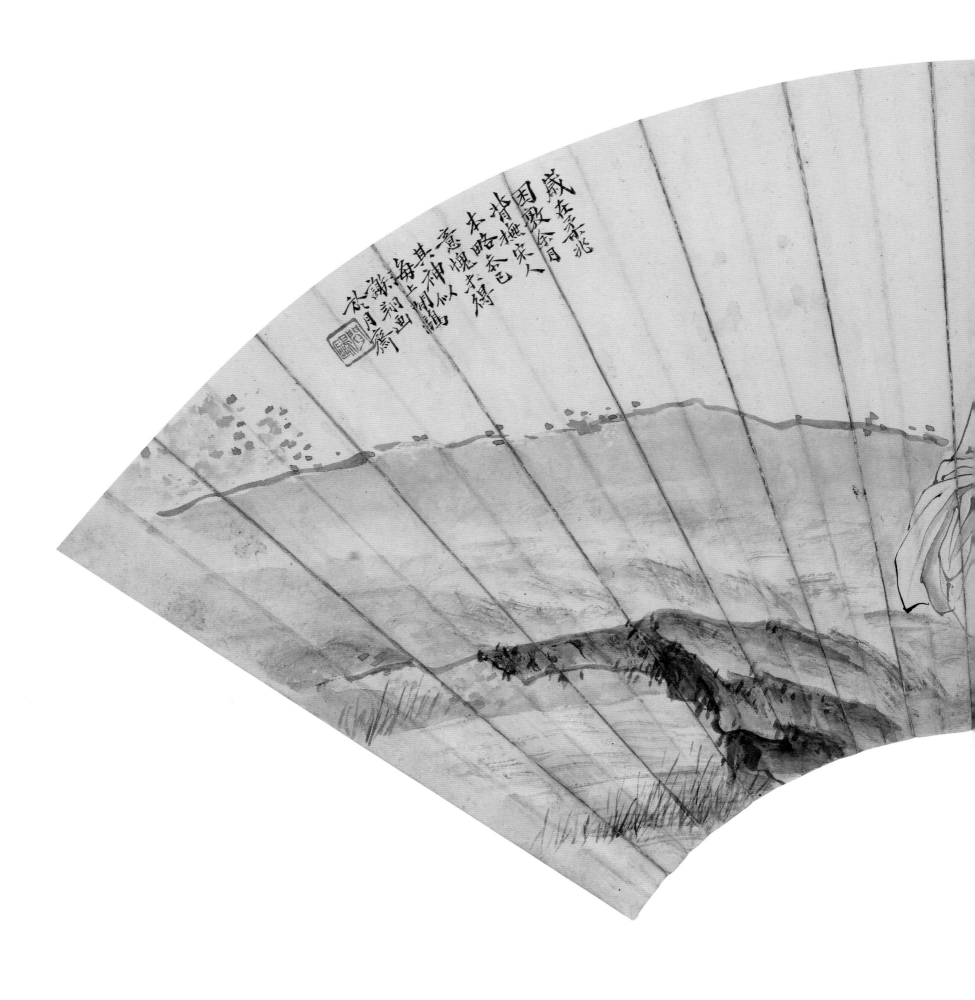

歲在癸酉余見宋人困敗背撫臨本略參色意以神似不以貌得其意海上謝祠畫於謙益月舍

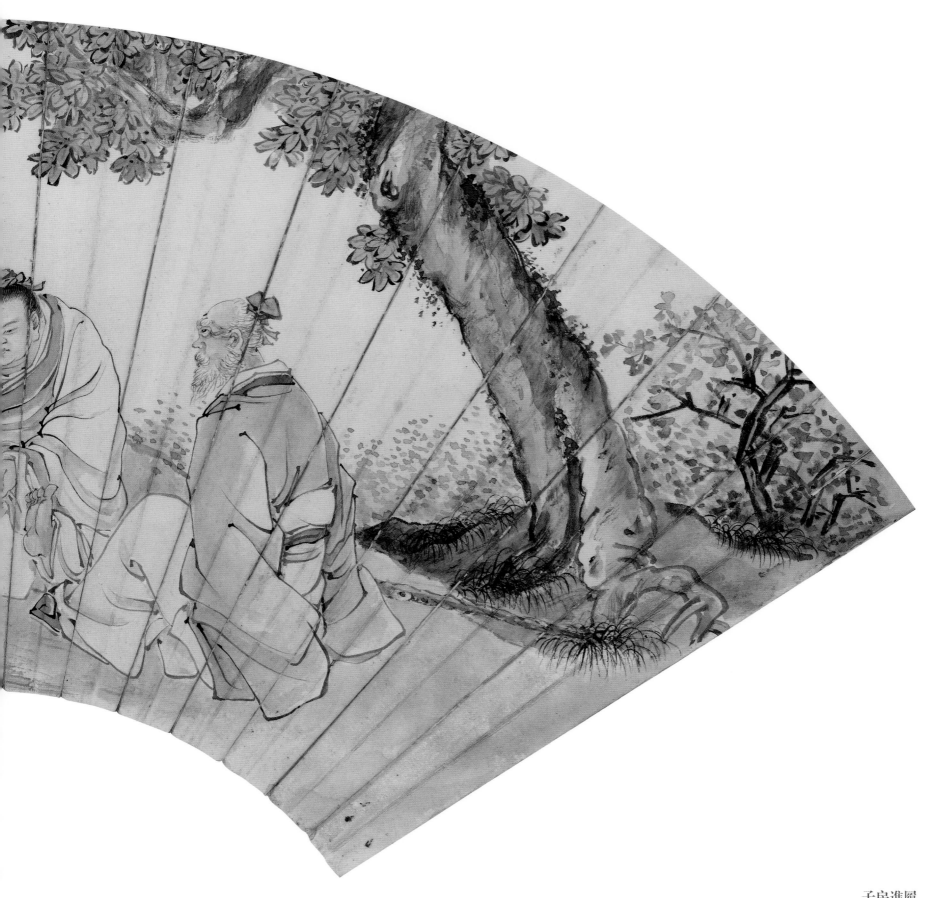

子房進履

1936 年
紙本　設色
扇面　縱 19 厘米　橫 51 厘米

Story of Zhang Liang in Early Life
(Zhang Liang, great strategist, approximately BC 250 – BC 186)

Dated 1936
Ink and color on paper
Folding fan 19 × 51cm

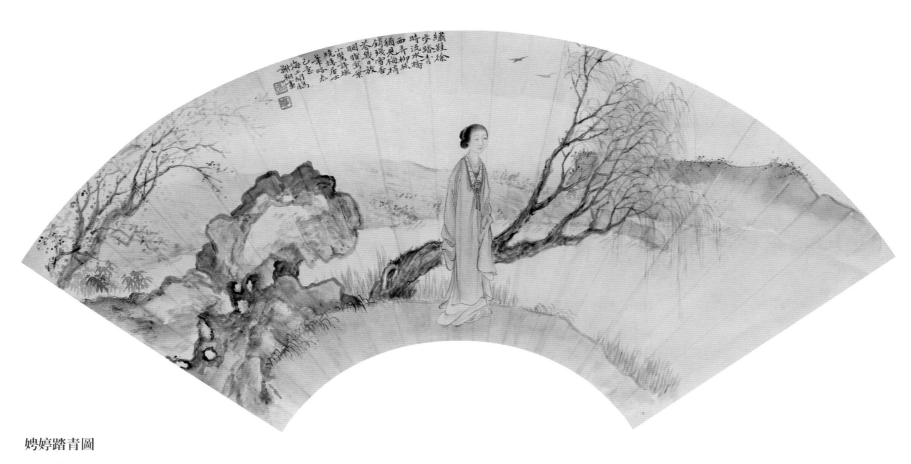

娉婷踏青圖

年份不詳
紙本　設色
扇面　縱 19 厘米　橫 51 厘米

Slow Walk in the Country in Spring

Undated
Ink and color on paper
Folding fan 19 × 51 cm

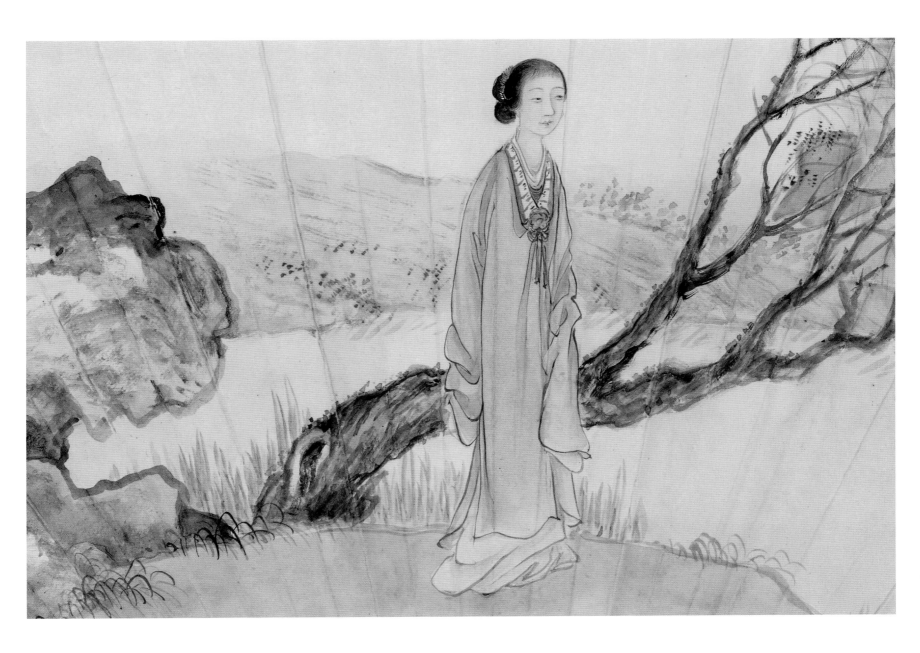

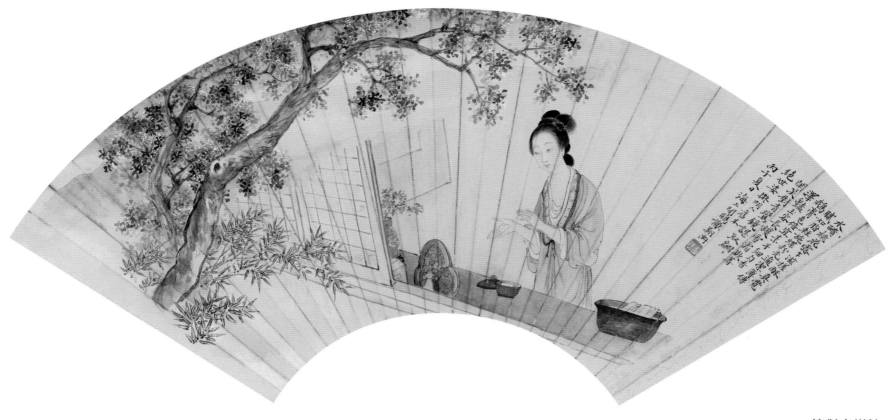

笑對青鸞鏡

1936 年
紙本　設色
扇面　縱 19 厘米　橫 51 厘米

Smiling in the Mirror

Dated 1936
Ink and color on paper
Folding fan 19 × 51 cm

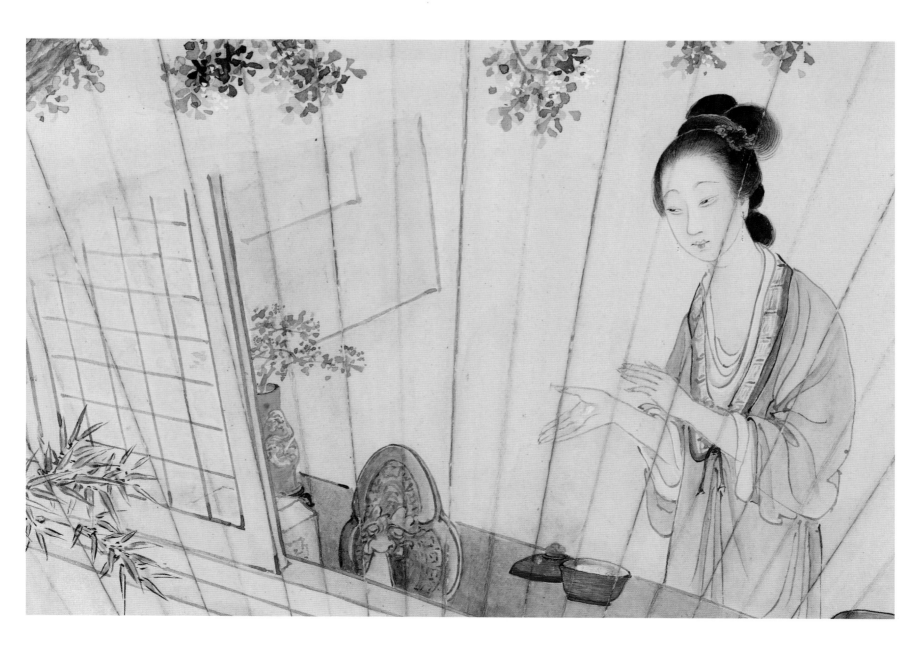

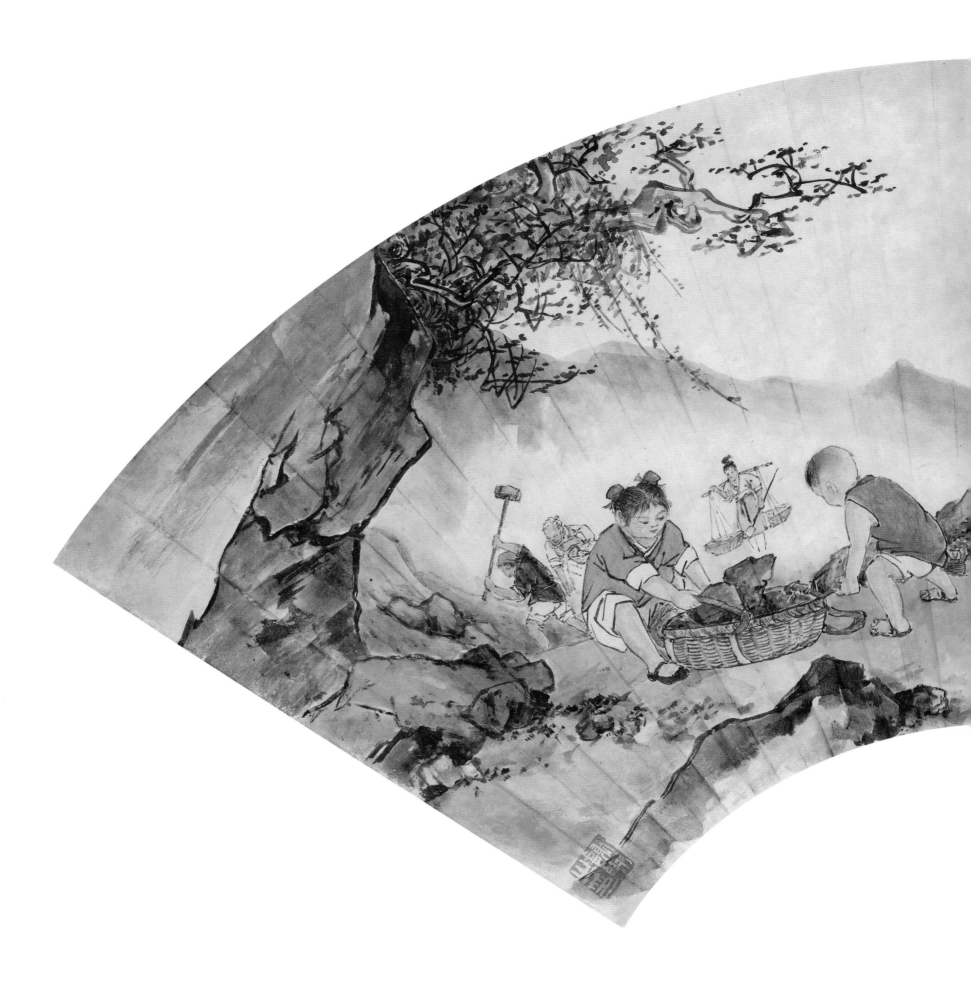

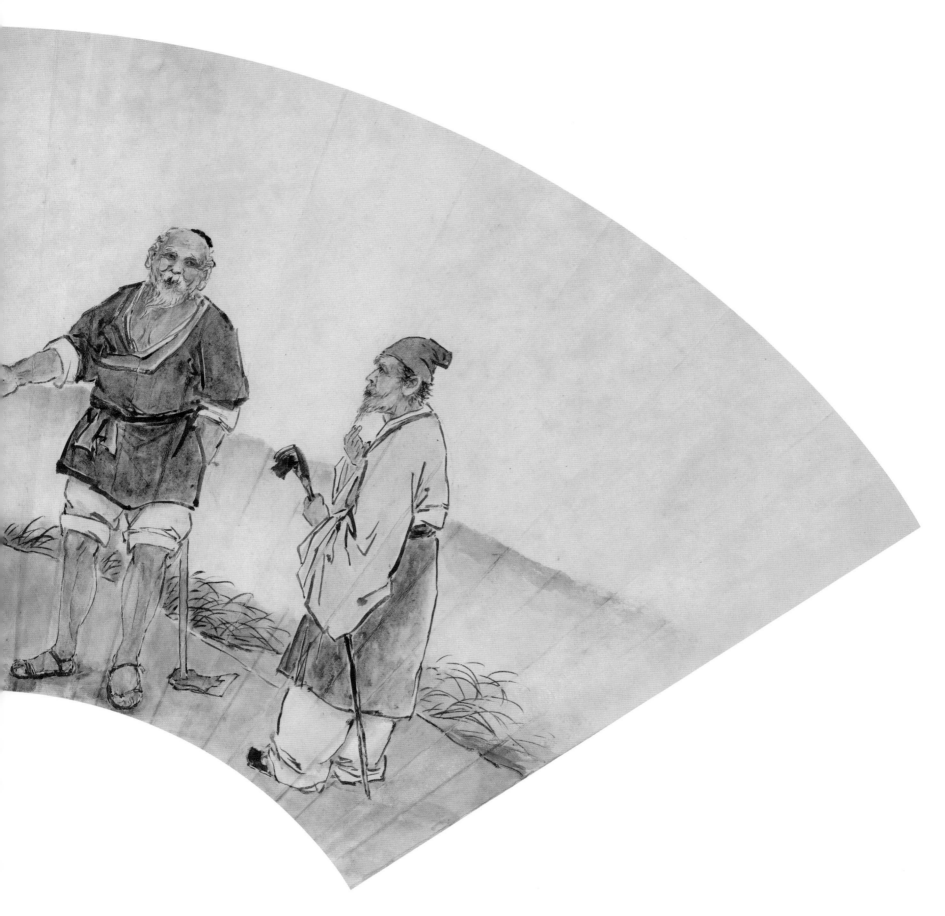

愚公移山

1960 年代
紙本　設色
扇面　縱 19 厘米　橫 51 厘米

Yu Gong Moving the Mountains

1960's
Ink and color on paper
Folding fan 19 × 51 cm

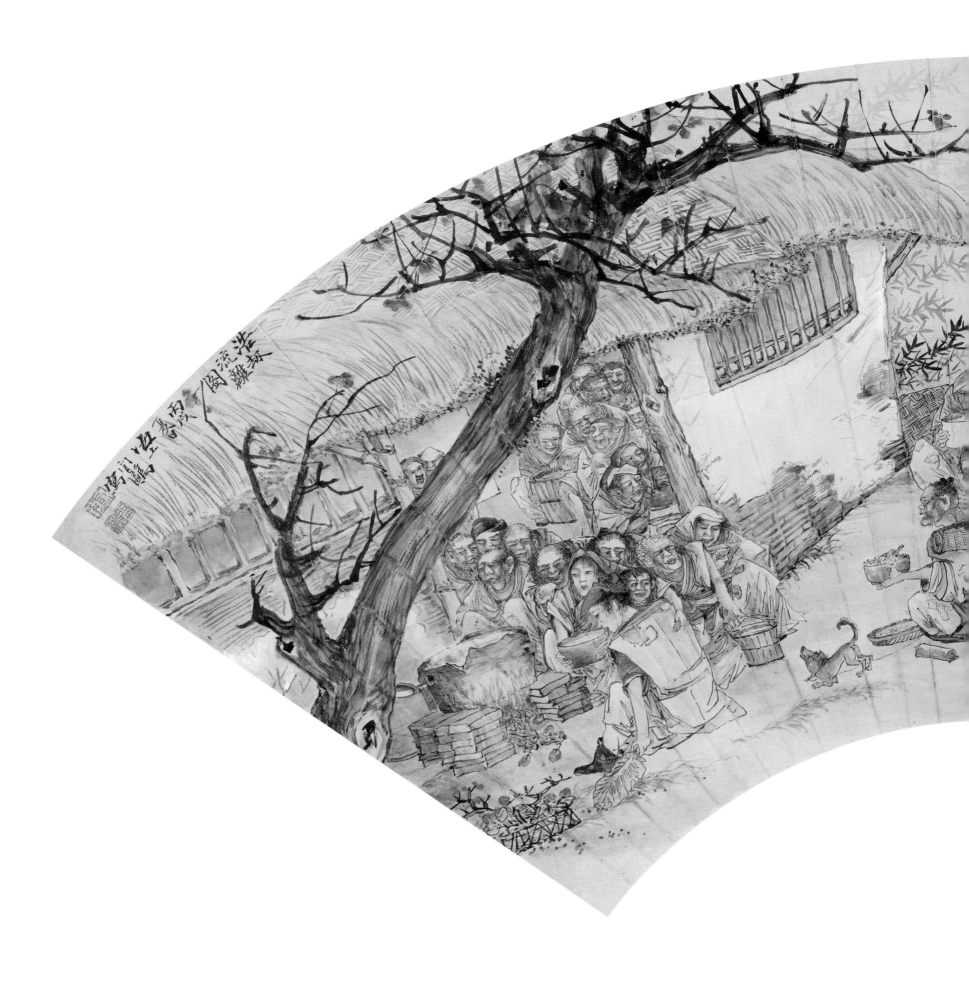

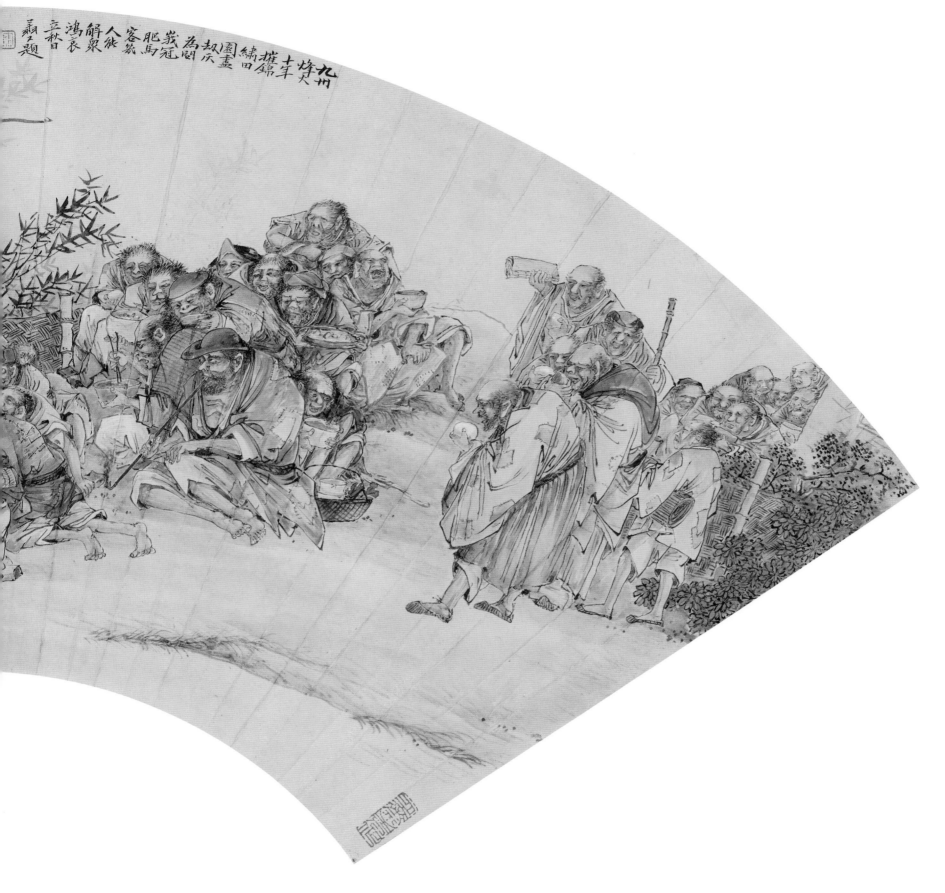

浩劫流離圖

1946 年
紙本　設色
扇面　縱 19 厘米　橫 51 厘米

Refugees

Dated 1946
Ink and color on paper
Folding fan 19 × 51 cm

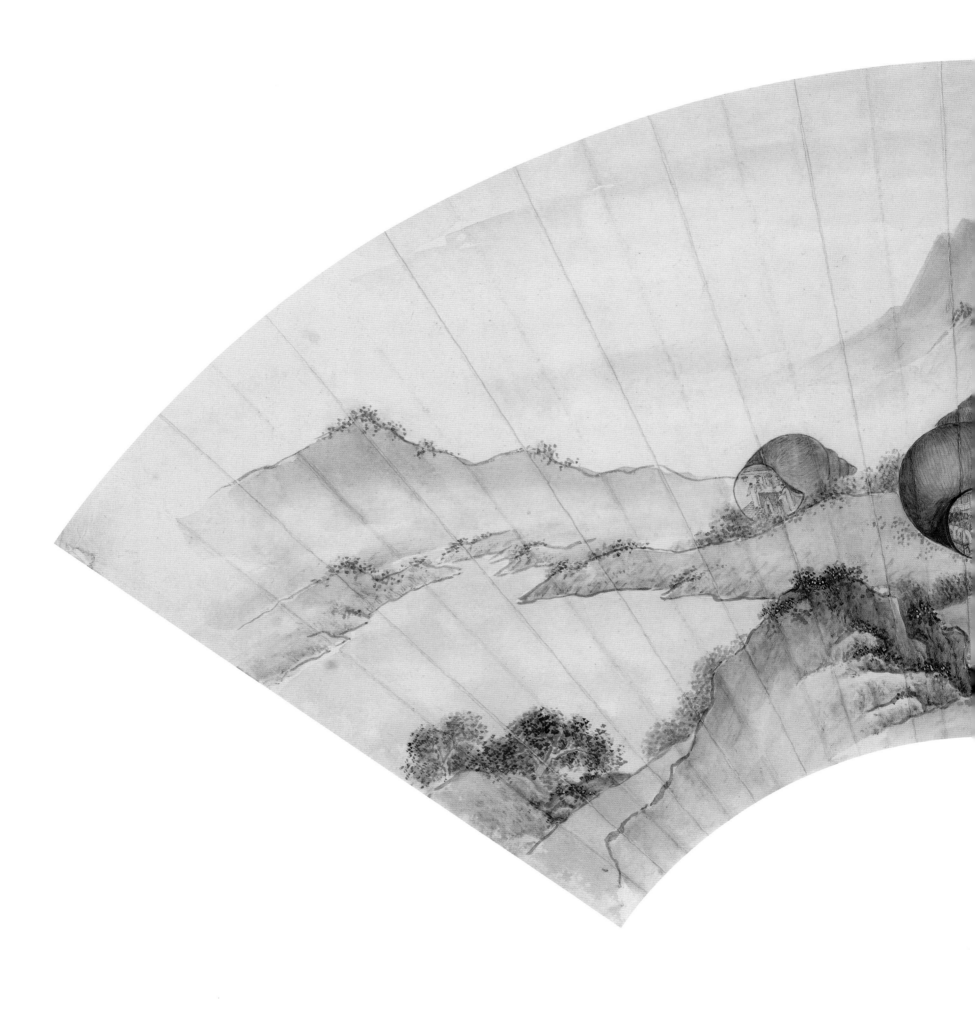

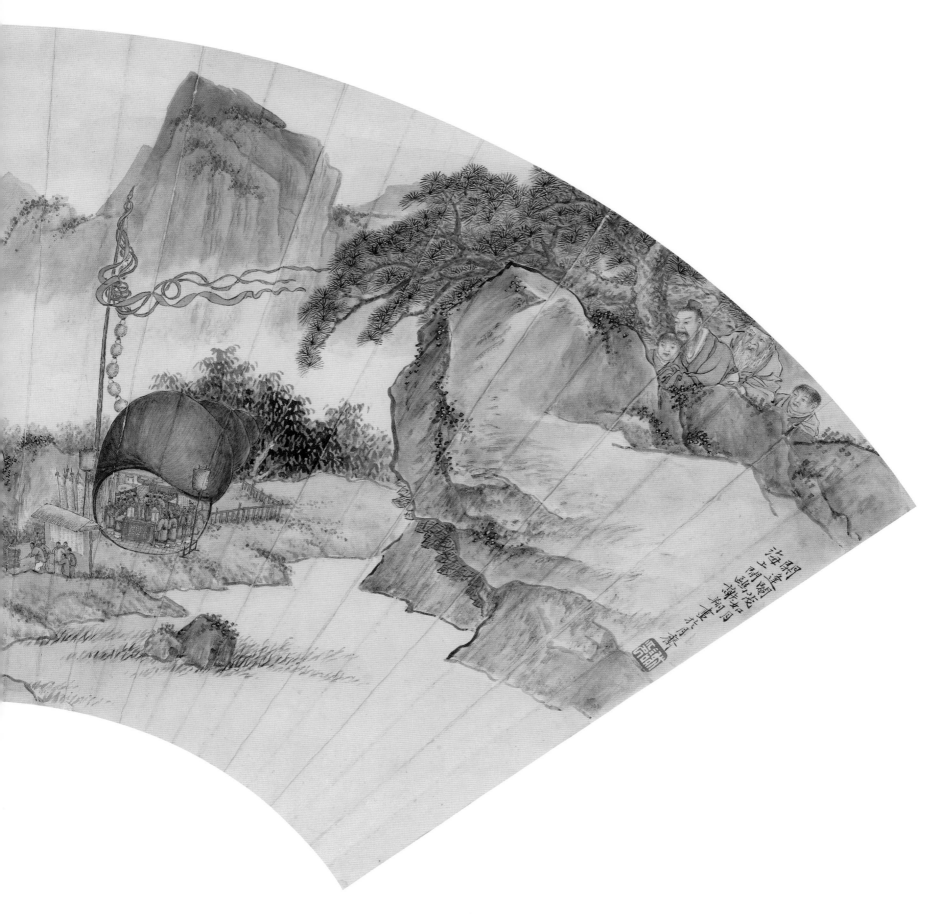

螺域道場

1934 年
紙本　設色
扇面　縱 19 厘米　橫 51 厘米

Rites Performed in Snail Shells

Dated 1934
Ink and color on paper
Folding fan 19 × 51 cm

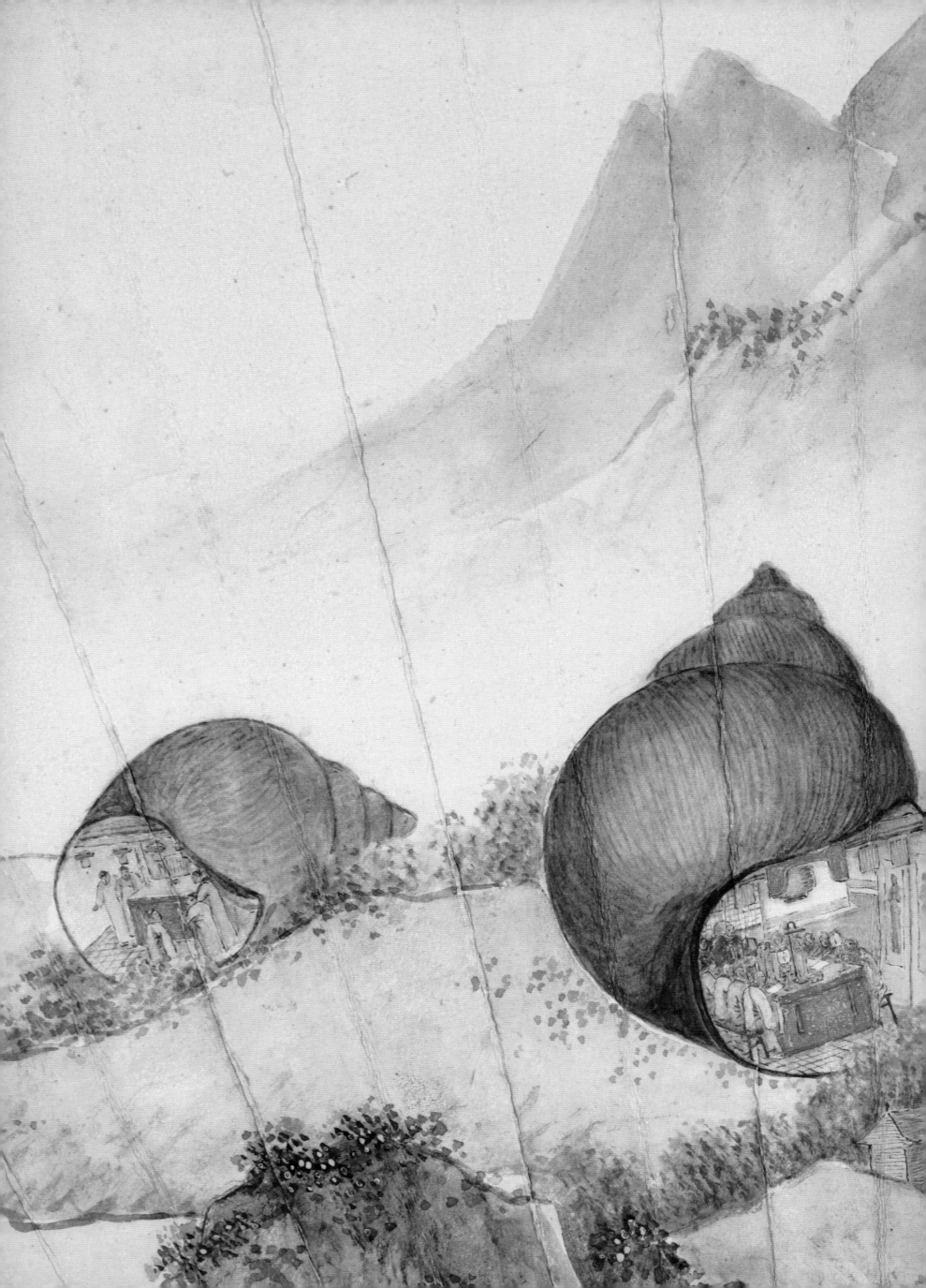

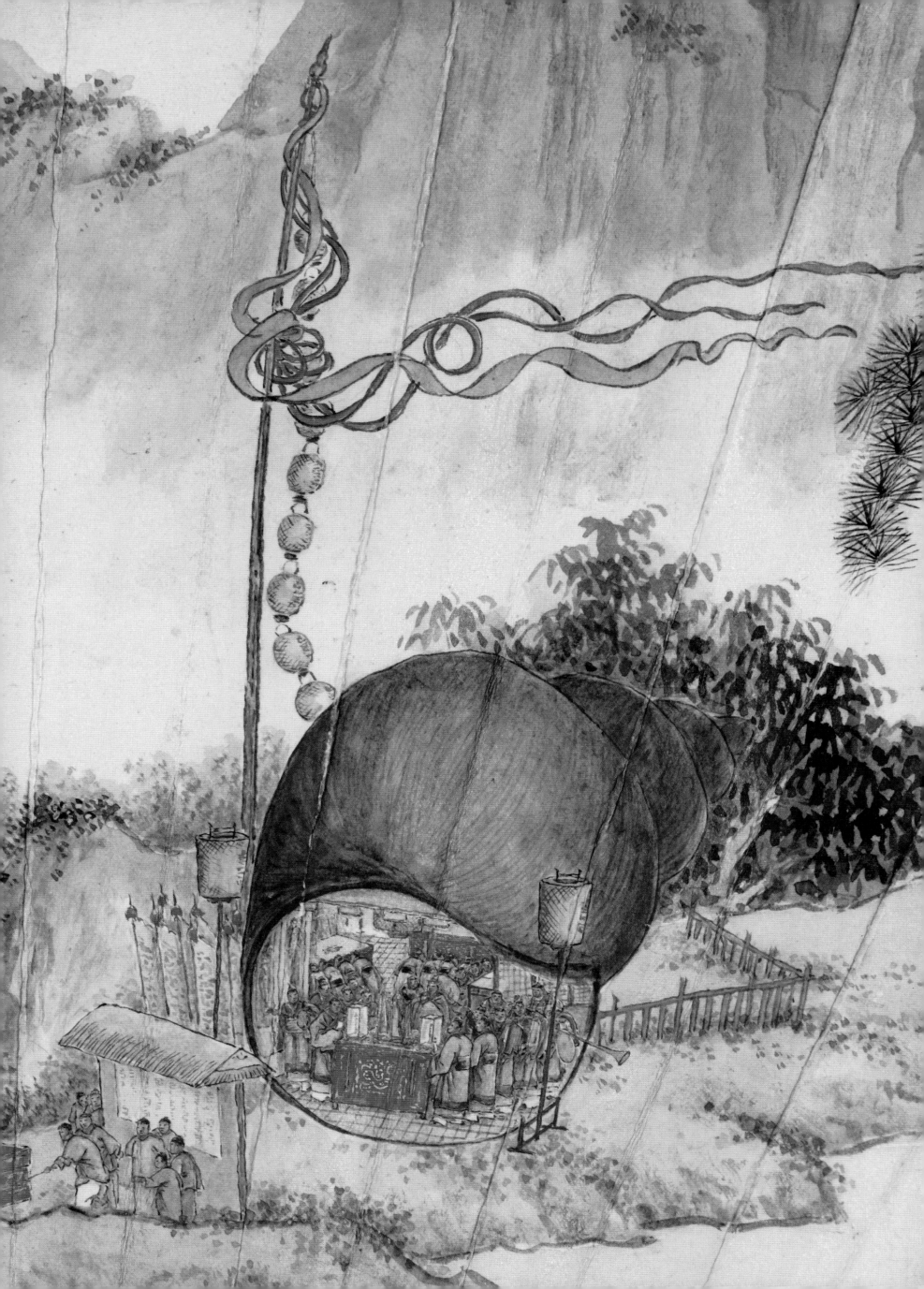

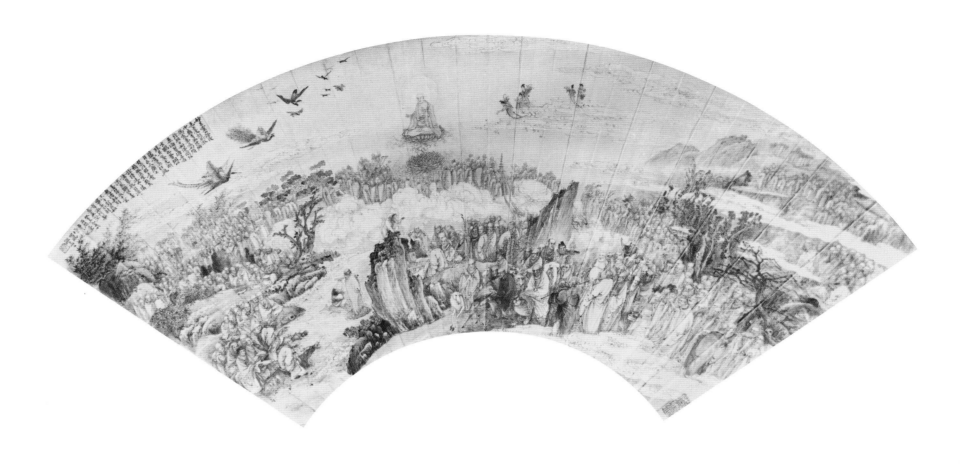

五百羅漢圖

1943 年
紙本　設色
扇面　縱 19 厘米　橫 51 厘米

Five Hundred Arhats

Dated 1943
Ink and color on paper
Folding fan 19 × 51 cm

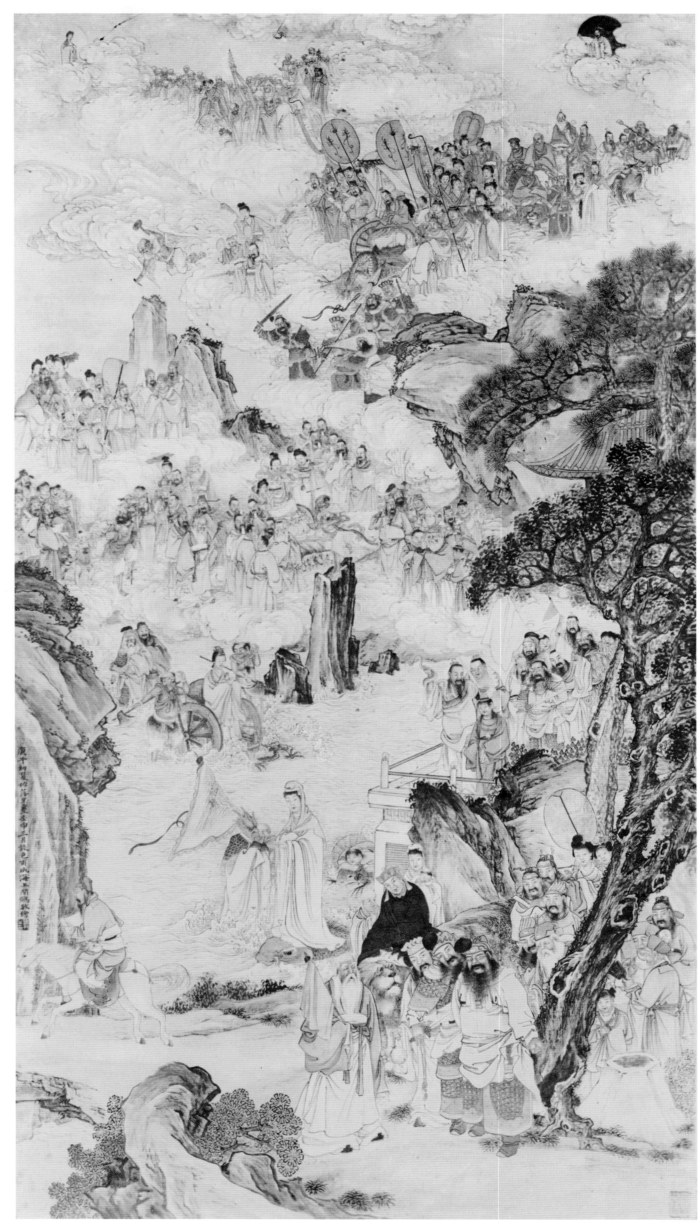

眾神圖

1932 年
紙本　設色
五尺中堂

Gods

Dated 1932
Ink and color on paper
165 × 90 cm

副 編　Appendixes

庚辰四月自題小影

彈指韶華卅九春，何堪回首認前塵。而今振策驅羸驥，馳過荊榛不憂貧。

竹溪幽隱

飄然物外復何求，明月清風處處留。竹徑妖鬟烹玉露，苕溪漁子拂金鉤。
高歌詎計魚龍聽，遯蹟原同鷗鷺遊。滿地荊榛傷極目，劇憐塵海我沉浮。

螺居幻趣圖

漫誇渺小見神奇，蝸國紛爭起戰旗。宇宙粟中傳佛法，乾坤袖裏有誰知。
蜃樓幻相千秋蹟，雲海飛流萬古基。螘蛭浮生同寄趣，付將尺素莫猜疑。

抱琴高士圖

澹宕風情世莫知，吳雲楚雨意遲遲。清音誰識琴中趣，海上於今渺子期。

高山流水自悠悠，露冷風清草木秋。眼底知音真有幾，抱琴惆悵望西丘。

和玄翁六六自壽原韻

天外雲山歲月遲，上方仙樂正歡時。花前同晉長春酒，石畔先吟上壽詩。
海鶴衝霄知健翮，神龍破璽展奇姿。繪將尺素瓊瑤色，聊當金波醉玉巵。

答蔣子吟秋惠玉再續餞秋原韻

佳作頒來興更稠，何堪尋夢昔年秋。疾風吹散同林鶴，細雨還盟舊日鷗。
詩境自隨人境淡，畫工詎似曲工愁。斜陽影薄休惆悵，明月東升好上樓。

瀟湘幽隱

瀟湘雨過碧雲深，一徑蕭蕭翠鳳吟。歸隱幽人多逸興，高情常寄伯牙琴。

題余君健盦與慕貞女士肖景

松筠秋茂，芝草春妍。幽叢小憩，俗念頓蠲。九州紛擾，大地烽煙。托身
孤島，慕此林泉。

天台仙侶圖

採藥山中不計春，白雲嵐翠渡仙津。莫因歸道添惆悵，世外遨遊有幾人。

野老圖

瀛洲一野老，修齡不可考。渴飲玉液泉，飢食靈芝草。相逢蓬島仙，來往
雲海道。日誦黃庭經，夜宿青羽葆。世變非所聞，優閒得自保。

題丁翔華君遺作歸去來兮圖

賸水殘山存絕筆，披圖一覽總傷神。於今家國正相似，腸斷江南有義民。

何處桃源好避秦，蕭蕭寒露冷滬濱。夢回記得田園好，弱水三千遠絕塵。

板橋歸屐

晚雲收雨過西關，笠屐來尋水竹灣。十里荷風渾忘暑，板橋橫臥夕陽山。

雲開竹徑蕭蕭碧，雨過荷塘習習涼。十載歸來溪上望，白鷗三兩在滄浪。

賞菊圖

欲消壘塊須先酒，沉醉松根一覺酣。濁世何堪謀舉足，傲霜還與菊同諳。

梅花高士

俗塵拋卻一身輕，竹外春風幾度鳴。重向孤山尋逸侶，梅花含笑鶴先迎。

春滿枝頭露滿衣，舍南邨北盡芳菲。邅仙未覺寒侵骨，香雪霏霏待鶴歸。

高士孤山息杖藜，梅花深處鶴同棲。翛然展卷饒幽趣，願與東風共品題。

山南邨北路東西，爲訪寒梅到碧溪。厭俗最宜同鶴隱，品高何用覓鶯啼。
冰肌冷豔由人賞，疏影幽香任我題。月里姮娥休竊笑，非關春色惹沉迷。

春來拄杖踏春泥，香滿空山雪滿溪。高士夙稱同結契，素仙獨戀此幽棲。
花原有韻超塵俗，粉本傳神重品題。分付山童休採折，任他清影自東西。

芒鞋踏遍路東西，十里梅花十里溪。曾向瑤臺栽玉樹，肯將貝闕染春泥。
高懷未作朱門想，雅度寧歸碧宇棲。野鶴幽香生趣足，啾嘈翠羽不須啼。

二喬圖

才絕江東豔絕儔，曹瞞夢斷雀臺秋。誰憐姊妹花容瘦，訴與東風也是愁。

廿七年冬日和蔣子吟秋詠梅寄懷

愛寫梅花已十年，神州遍地起烽煙。托根孤島原無意，獨對瓊姿感海田。

春滿枝頭又一年，湖山暗淡悵雲煙。城狐社鼠爭相逐，浪蹟爲尋海上田。

疏枝老幹久經年，澹月微雲鎖翠煙。好寄高懷與風雪，半依籬落半溪田。

折得梅枝似去年，衝寒偷放半含煙。語君莫問春消息，一夜東風遍野田。

冷落孤山憶昔年，梅花萬樹一溪煙。不堪重上瑤臺望，荒草離離陌上田。

托身泉石自年年，風格澄清不染煙。倘許安閒如素願，一灣流水半區田。

笑對梅花問歲年，一枝清供鴨爐煙。繡幃幾卷閒吟草，着意推敲耕硯田。

楊妃出浴圖

濯罷蘭湯姍步遲，承歡侍宴立移時。六宮佳麗寧無色，四海名花正有姿。
傾國漫歌唐帝樂，權臣偏嫉謫仙詩。昭陽殿里春光暖，香沁珠簾晉玉卮。

醉歌

幾根瘦骨撐詩囊，慚對前賢祇自狂。夜半興闌酒未盡，放吟醉倒碧壺黃。

風雲幻變驀然生，匝地悲笳海上旌。眼底乾坤何處所，筆尖空作金石聲。

朔氣寒光接斗牛，哀黎處處哭聲稠。傷心刺目街頭見，糴米紛爭竟不休。

三清圖 水仙、山茶、墨石

平生不愛學趨時，別有襟懷未許知。盟結冰霜堅志節，清齋合寫歲寒姿。

寄懷和六榆居士原韻

記得神遊入九天，青峰頂上遇飛仙。歸來授我通靈筆，尺素能升萬壑煙。

非關炎夏與冰天，揮筆從容寫古仙。窗外飛龍頻竊望，一回風雨一回煙。

酣醉壺中別有天，北窗一覺小神仙。浮生何處尋真趣，禿管飛毫寫翠煙。

元龍豪氣自驚天，詩酒怡情陸地仙。拔劍慨歌吳季子，聞琴感詠李龜年。
自期駿足騰雲漢，敢信龍遊逐浪遷。遙叩玉京春未去，琪花開處正含煙。

喬松百丈翠蔭天，下有蒼頭碧眼仙。長嘯忽驚千里夢，放歌還報太平年。
伐毛洗髓形三易，滄海爲田世九遷。回首塵寰今又變，何因干戈起烽煙。

曉日初升紅半天，翠崖深處有神仙。摘桃養壽三千歲，種玉流芳五百年。
閱遍山川歸畫苑，行踪宇宙任身遷。興來海上閒吟詠，奇句震驚十里煙。

酣毫和韻小寒天，道似詩仙與畫仙。畫寫蘭亭摹舊本，詩吟梅鶴到新年。
金爐香篆情無限，玉盞浮春興不遷。最愛愡前迎素月，光涵萬里絕無煙。

瓊樓春暖豔陽天，柳綠花紅擁謫仙。醉把金杯迓素月，喜催臘鼓慶新年。
尚嫌匣劍潛鋒久，漫笑神鵬振翮遷。欲上崑崙探勝景，白雲來去蕩輕煙。

蔣子吟秋避地來滬，痛鄉關之獸蹟，同鄭俠之流民，
僕也流寓十年，號寒依舊，嗟來拒食，蓄養維艱，悵
觸既深，偶成一絕，與蔣子低回吟誦者久之

雞鳴中夜起徘徊，孤島生涯事可哀。安得神州胡騎盡，放歌同飲酒千杯。

探梅圖

寒江凜冽不須知，爲訪梅花冰雪姿。儘教凍雲纏許久，春來誰訝暗香遲。

松壑飛瀑——戊午歲暮張文加畫海上閒鷗謝翔補遠山并題

萬壑爭流景象幽，風雲變幻共悠悠。喬松歷久現蒼翠，不染塵煙夙所求。

楓陰撫琴圖

楚南湘北遍烽火，更見長江濁浪遒。且向故園秋樹下，縵操清韻自悠悠。

蘆汀漁隱

瀟瀟蘆荻滿汀洲，柳外斜陽正暮秋。無絆白鷗飛上下，老漁一醉亦優遊。

放棹探梅

鎮日尋春徹夜思，饒懷清夢更遲遲。劇憐香雪梅千樹，放棹寒江有䎹知。

江山依舊朔風寒，爲訪梅妻着意看。寧受冰霜勁骨健，暗香浮起在枝端。

高士觀泉圖

絶壑幽巖到處求，芒鞋踏破幾曾休。千山儲得清泉出，底向人間作亂流。

扶石穿雲物外求，青山未老爭能休。雄心付與懸崖水，飛入長江萬里流。

江樓小飲再疊前韻

華燈翠幕笑聲稠，極目河山何處秋。籬角剩餘三數菊，天涯留得一雙鷗。
銷磨壯志原非酒，擊節長歌未許愁。動地烽煙何日盡，肯將豪氣付朱樓。

朔風獵獵暮砧稠，容易韶光又一秋。性淡自甘隨野鶴，心清直欲仿輕鷗。
漫誇楮墨驚神鬼，更把丹青寫喜愁。消受個中無限趣，美人腕底夕陽樓。

吟牋爭詠醉歌稠，縱酒無端幾許秋。不向東籬悲暮菊，卻來西浦數滄鷗。
窗前月冷江山夢，海上雲封草木愁。自顧短鬢傷老大，祇餘匣劍在高樓。

酒闌人語鼓簫稠，十五妖娘爭覺秋。倩影衣輕疑串菊，檀郎肩並笑雙鷗。
幽情自喜還多喜，雅曲添愁卻未愁。曉霧曚曨將就睡，日高猶自夢朱樓。

庚辰歲暮李又屑清委題月夜虎嘯圖爰步前韻

大地春回喜動天，山中猛虎洞中仙。夜闌一嘯沉孤月，浩氣千尋兆百年。
縱使蛟龍認舊侶，忍教狐鼠擾安遷。乘風飛渡蓬萊頂，片刻神州起曙煙。

題浩劫流離圖

九州烽火十年摧，錦繡田園盡劫灰。爲問峨冠肥馬客，幾人能解眾鴻哀！

摘自《月齋吟草》《月齋閒吟存草》

錢派人物畫

　　近百年來（自清代末期），海上人物畫派繼承并發展了歷史上各畫派的畫風，爲人物畫增添了新的內容。當時，民間普遍流行的各種畫派，大都着重於工筆之作，工筆畫技巧細緻，佈局精密，具有趣味性，在一定程度上反映了當時民間生活習俗。普通民眾對工筆古裝人物畫特別感興趣。當時由於一些社團成立、集會、喜慶吉期、宗教組織的寺院道觀的開光等等，使得定畫的需求非常繁盛，書畫名流從四面八方集聚上海，絡繹不絕，形成了書畫市場的興旺。

　　當時海上人物畫家，以職業畫家为主。他們擅長於勾稿臨摹、複製設色，累積了歷代名家各種各派的畫稿，作爲業務上必需的資料。人物畫的畫派，名稱很多，有宋元派、文唐派、老蓮派、小仙派、清狂派、十洲派、杜菫派、竹莊派（閩派）、新羅派、姜派、改派、費派等等，大多是蘇、揚幫和紹興幫的買賣，而且還附帶拓裱。這種畫的題材，一般取材於民間所熟知的流風習俗。求畫者所求，大都應用於祝頌、紀念、祈禱祝壽和婚姻喜慶之類，藉以吉利美滿的含義，常見題材有福祿壽三星、麻姑獻壽、八仙祝壽、無量壽佛、關公讀經、純陽仙醫、葛仙煉丹、杏林春滿、擡頭見喜、和氣致祥、張敞畫眉、觀音送子、紫氣東來、漁樵耕讀以及四皓、五子、六逸、七賢、八愛、十二花神和二十四孝等等。但是這些流行於民間的人物畫作品，常常不能滿足要求，求畫者認爲，這些畫都是臨摹老稿子，只能畫出故事的大略，有的墨骨還有錯誤，沒有意境新穎的畫面和能令人耳目一新的畫風。

　　就在這樣的背景下，出現了錢派工筆人物畫，并很快地形成一個畫派。以錢派爲代表的人物畫吸取了歷來人物畫派的精華，創造了獨特的風格，生動反映了人物的形象、性格、面貌，且畫的內容及形式新穎。錢派工筆人物畫一掃陳陳相因的陳腐格調，滿足了當時社會的需求。錢派工筆人物畫具有獨特的藝術美感，遂迅速風行於大江南北，爲近百年來藝術界及收藏家所珍愛。

　　錢派畫的首創者錢吉生，是先師沈心海的老師。他名慧安（早年名貴昌），字吉生，別號清谿樵子，江蘇寶山高橋（按，今屬上海浦東新區）人。生於清道光十三年，卒於宣統三年（1833 — 1911年）。錢派人物畫形成於海上最早出現的"蘋花社畫會"，後來邑廟"豫園書畫善會"創設，錢吉生被公推爲首任會長，三年後錢謝世。錢氏之後，由先師沈心海先生繼任"豫園書畫善會"會長，承其衣鉢。沈師專心繪畫達五十一年，對發展錢派人物畫作出了較大的貢獻。自沈師歸道山後距今已逾二十一年，錢派之後繼，僅我尚存一脈而已。

　　對於錢派人物畫的形成具有重要意義的海上書畫會——"蘋花社畫會"，成立於公元1864年（同治三年），地址即今西門內關廟。由主辦人吳冠雲（前清舉人）特請錢氏等繪《蘋花社雅集圖》，描繪書畫會會員共二十四人之形貌，以爲紀念（當時未有攝影）。錢氏當年

三十一歲，圖中人物均為當時書畫名流，如吳江花鳥畫家王秋言、山陰人物畫家包子梁、秀水花鳥畫家朱夢泉與夢廬昆仲及周存伯、吳縣書畫家吳清卿、山水畫家陶錐庵、無錫秦誼亭等等，而他本人亦列其中，由書家吳宗麟作記（刊於《海上墨林》）。此乃錢氏壯年奮發精進之日，用筆取法於上官周和仇實父，佈局章法，參考了費曉樓的《東軒吟社圖》，意趣高雅，漸入融化之境。

　　錢派人物畫造型藝術的特徵。　由於錢氏久經錘煉，故其筆姿高潔，綫條遒勁，佈局章法富有美妙之趣味。尤其是人物仕女、老翁、嬰孩等，寫出姿態萬狀，最精妙的是鬚眉開相，又着力於渲染襯托加工，一幀在眼，神采奕奕。至於室內佈置陳設，屋外園林泉石及界畫樓臺，則非常穩當。這亦是他創作《紅樓夢》故事畫的必要條件。其他如烘雲托霧以隱現之蛟龍，非常精彩。又如麒麟、猿、鹿、獅、象、虎、豹，大翎毛中之鸞、鳳、仙鶴和孔雀，以及家畜、家禽等等，也都是故事畫和宗教人物畫中必要的內容，錢氏都能體狀實物，自出新意（拙作《眾神圖》及《五百羅漢圖》即依此典型畫的）。這是錢派人物畫在藝術上的重要特點。

　　錢派人物畫的風格。　反映對當時社會的不滿，由於形勢束縛，不能直抒胸臆，故以古裝人物畫來表現。畫的品類大致可分為：詩意、故事、教育、宗教和仙佛等。詩意畫、故事畫和教育畫，大都畫於扇面、冊頁及小幅屏條。因扇面、冊頁流動便捷，易於引發欣賞者審美上的興趣，進而產生教化作用。至於先賢畫和仙佛畫，則用於教育和祝頌方面，張挂於固定之處，讓大眾觀賞。詩意畫具有教育作用，如以唐人"稚子敲鍼作釣鈎"詩句所作，發人智慧。人物扇面畫，則含蓄地諷刺當時社會，例如畫三個古裝的駝背人物在一起，有老年人、中年人和少年人，彼此聚首，相視而笑，題曰"相逢一笑渾無語，世上原來少直人"。錢氏當時以此題句創作了多幅不同的作品，在民眾中產生很大的影響。

　　錢太老師曾對沈師諄諄教誨："我們從事於人物畫創作者，關鍵要認清自己作畫的方向。以藝為本，以術為輔，以人物畫作為教育民眾的工具。應該以思想性來指導藝術性。進入歷史的軌道，以古人格言和故事作為畫材，就可以古為今用，以人物畫的藝術力量，令欣賞者在愉快中得到感化。這纔能讓我們丹青的思想性貫注到社會教育服務觀點上去，從而發生有力的效果。"心海師昔日將錢太老師對他的教誨傳授於我，我始終銘記這些教誨，用以指導我的人物畫創作。我們從事人物畫創作的畫家，理當努力達到這個境界。

（據謝閒鷗 1962 年 4 月 17 日手稿整理）

繪古人物之要素

　　繪事之中，當推人物爲最難。凡繪人物者，非僅注重於衣紋體態，且須具山水、花鳥、魚蟲、走獸、器具等眾長，方稱盡善。因人物之背景，爲任何物件皆可容納，唯在作者運思之巧拙而判優劣也。茲述其要素四則，乃繪畫之基礎，亦賞鑒家所當認識者。一曰原理，二曰布局，三曰用筆，四曰賦色。

　　常人觀畫，僅注意人物之首部，以爲面貌清秀者爲佳，而不知衣紋手足姿勢神情等，亦同等重要也。蓋衣紋稍有不順，則一身乖戾，有倔強之病。手不按法，則杈枒可憎。足不踏穩，則傾斜失勢。體態不宜呆木，神情切忌刻板。

　　人物畫大都寫歷史、故事、詩意等，然屋宇几席、車騎服式、漢冠唐巾、袍服直裰、屐屨皂靴，代有變遷，作者須考其朝代而支配，不得隨意胡裝。背景一切，當以人物爲主體，剪裁山水之格調。而佈局則有不同，無論一樹一石，均應承合於俯仰轉側之間。章法宜簡而不荒，密而不紊。分晰前後，則遠近自現。距離須按分寸，高低應設賓主。偏重偏輕，乃謂畫病。來蹤去路，即稱畫脈。

　　繪畫於未落墨之先，當以全神貫注。而意存筆先，則筆勢勁㲩，自無中疑阻滯之疾。而爐火功深者，亦未容疏忽。蓋神不全貫，則破綻自生，章法亦散漫無味。按歷來名家，而於用筆之法，莫不認爲要點。其克深造絕詣，自非無因。雖面目各有不同，而精神別繞奇趣。或擅雄健，或蘊渾厚，或具秀逸之態，或作圓勁之姿。筆墨縱分粗細，墨趣莫不彌深。但近時作家大都犯枯燥、扭結、筆困、腕弱，或率筆僵描，或塗墨漫畫，皆因功力未逮，鮮能心手雙暢，故有矗獷呆木之病耳。

　　賦色之濃淡，須按其墨骨而定，以得宜爲度，以提神爲主。過淡則色彩杳没，過深則體骨淹損。唐宋諸家多有以全幅着深濃色，而千百年後尚留色澤。元明作家，多以濃淡相雜見勝，別繞風趣。但學者如偏於輕淺，則淡而無神，隳人意興。太深則易着火氣，亦非所宜。欲具濃麗雅淡之妙，靈秀幽逸之致，自宜多看古畫，多臨古本，會心於五色之中，自能得心應手矣。

　　畫有工筆寫意之分，然以工筆爲正軌，而寫意則寫畫之大意，簡括爲主，非若工筆之儘量搜羅，力求精緻。但寫意畫亦須自工筆入手，筆致方能周到，畫理亦得詳悉。

載《長虹社畫刊》第一期　1934 年

繪古人物題材之概覽

　　人物畫能啟人知識，勉人品行，并助人興趣，使觀者可了然歷來種種典故，如賢良者起人敬羨，淫邪者使人警惕。至其他神奇事蹟，能令人遐想研索不置，其通俗導誘之力，雖婦孺亦能使之領悟，誠有過於文字處也。茲粗分類別，掇記如下：

　　孝子　　如象耕鳥耘、嚙指痛心、蘆衣順母、百里負米、鹿乳奉親、趙娥復讎、戲彩娛親、恣蚊飽血、卧冰求鯉、哭竹生筍、扇枕温衾、聞雷泣墓、冒雪求瓜、緹縈上書、代父從軍、帷車袖劍。

　　忠臣　　如奪笏、含胡而死、秀夫赴海、豫讓擊袍、朱雲折檻、蘇武牧羊。

　　父母　　如倚門倚閭、曾母投杼、杖碎金魚、斷葱切肉、通曉政事、孟母三遷、歐母劃荻、柳母丸熊、岳母刺背。

　　夫婦　　如桓妻送新衣、耕前鋤後、詞女之夫、萊妻投畚、舉案齊眉、樂羊子妻、布裙曳柴、張敞畫眉、乘龍引鳳、鹿車‧琴和。

　　朋友　　如乘車戴笠、載酒從遊、巨伯探病、門無雜賓、管鮑分金、雪中送炭、割席、不知何者是客。

　　節婦　　如綠珠墜樓、賈妻束髮、陌上採桑、楚貞姬。

　　才女　　如迴文詩、青帳解圍、文姬繕書、謝庭詠絮。

　　美女　　如臉若芙蓉、我見亦憐、月下聚雪、飄若神仙、魚入鳥飛、青琴宓妃、先施、吹氣如蘭、解語花、體輕氣馥、飛鸞輕鳳、淡妝雅服、花蕊夫人。

　　婚姻　　如屏開孔雀、青廬交拜、牽絲佳偶、誤入天台、東牀袒腹、赤繩繫足、桐葉題詩、御溝紅葉、折桂、和氣致祥。

　　誕秀　　如徵蘭、弄璋、英物、玉燕投懷、鈴墜入懷、神授玉象、夢鶴飛來、三日香、吞流星、日精在懷、天女送子、張仙送子。

　　幼慧　　如江夏黃童、日誦九紙、辨之無、才吐鳳、賦芭蕉、卧看青天、孔融讓梨。

　　禎祥　　如白麟赤雁、壽星色黃、白魚入舟、五老游河、青龍進駕、黃龍負圖。

　　耆壽　　如方瞳玉面、睢陽一老、雞窠小兒、摩挲銅人、啟期三樂、河上老人、南極老人、香山九老、海屋添籌、富貴壽考、野老採芝、獻花晉壽、無量壽佛、慶祝三多、群仙祝壽、瑤姬晉酒、麻姑、彭祖。

　　志向　　如凌雲、雄飛、聞雞起舞、壯心、運甓、長風破浪、鑄鐵硯、投筆從戎、長橋斫蛟。

　　勤學　　如不休不卧、映星望月、鑿壁引光、牛角挂書、雪窗映讀、懸梁刺股、囊螢照讀、

牧豕聽經、簬燈夜讀、墜月升屋、以杖自擊、以水沃面、負薪讀書。

　　雪恥　　如臥薪嘗膽。

　　俠情　　如風塵三俠、紅綫盜盒、古押衙、荊十三娘。

　　高行　　如富貴秋風、蕭然自得、羲皇上人、縱鶴放龜、清風明月、志在青雲、彈琴獨酌。

　　品望　　如斗南一人、挺然獨秀、千丈松、南州冠冕、晴雲秋月。

　　隱逸　　如披裘釣澤、隱形藏光、遺安、人中龍、早韭晚菘、泉石煙霞、許由洗耳、商山四皓、煙波釣徒、席松枕石、清氣逼人、梅妻鶴子。

　　漁樵　　如持竿不顧、施人漁師、朱隱士、以蕉覆鹿、釣磯膝痕、一簑煙雨。

　　徵召　　如三徵七辟、挂榻於樹、拜鵲。

　　仕宦　　如得時則駕、清歌鼓琴。

　　武將　　如大樹將軍、飛將軍、王鐵鎗、吳宮教戰、雁門縱牧、聚米爲山、制獅伏象、射還賞格、天山三箭、林中奪馬、鎚中野叉、超登采石。

　　致仕　　如五老會、七松處士、急流勇退、草堂逸老、龍山三老。

　　吟詠　　如刻燭爲詩、李賀錦囊、推敲、老嫗解。

　　法書　　如草聖、右軍籠鶴、奕奕風氣、高麗使求。

　　繪畫　　如無天無地、解衣般礴、筆誤作牛、畫石飛去、惜墨如金。

　　篆刻　　如龍蚓魚鳥文、急就章、鈿閣女子。

　　醫家　　如扁鵲、華佗、杏林、橘井、鍼芼、涪翁、列竈煮藥。

　　星卜　　如君平卜筮、富春子。

　　琴棋　　如鳥舞魚躍、高山流水、破琴、廣陵散、對使破琴、鶴舞宮商、雉朝飛、移情、風入松、虞美人操、紫羅囊、爛柯仙奕、鎮神頭、地仙丹、邸前懸幟、無敵手、放猧子、河圖數。

　　射技　　如射錢中孔、百步射蔗、中雙鳧、中鵝毛、射鷺中目。

　　豪飲　　如一斗一石、一飲一斛、數石不亂、酒狂、酒魔。

　　賞識　　如伯樂顧、倒屣而迎、青眼相顧、非賣餅者、必成佳器。

　　企慕　　如飲杜詩、鑄像、一坐盡傾、獨拜牀下、林宗起拜。

　　薦舉　　如夾袋人材、補綴舊紙、私謝弗通、抵肉說士、掃舍入門。

　　感恩　　如結草、銜環、遺金一餅、夢雉謝德。

　　信實　　如韓康賣藥、千里踐約、一諾千金。

寬恕　如劉寬慰婢。

勸勉　如圯橋進履。

奇才　如馮生彈鋏

風雅　如鄭氏詩婢。

博戲　如五擲皆盧、六子皆赤、呼雪衣娘、酬博直。

雅癖　如茂叔愛蓮、東坡愛硯、淵明愛菊、右軍愛鵝、和靖愛梅、米顛拜石、子猷種竹、孟郊探梅、雲林植桐、盧仝品茗、太白醉酒。

雅興　如荷亭烹露、竹苑傳茗、菊畦操琴、梅林呼鶴、舉杯邀月、春風聽鶯、秋月泛舟、蘭亭修禊、西園雅集、風雪訪戴、七夕乞巧、蘭閨弈棋。

送別　如臨別流涕、折柳、贈芍藥、分袂、贈佩刀、擊筑。

歌舞　如繞身若環、樹梨普梨、鴝鵒舞、敕勒舞、十六天魔。

哀挽　如季札解劍、陶門弔鶴、撫琴大慟。

喪葬　如素車白馬、埋玉吹簫。

貧賤　如茅屋蒿床、黔婁先生、吞紙抱犬、捉襟肘見、衣若懸鶉、舟居無水、藿葭爲牆、典衣。

富貴　如陶朱、猗頓、豐積、一囊錢、敵貴、絹繫樹、朱輪駟馬、把珠載金、晝卵雕薪、朱門陳戟、衣錦榮歸。

奢華　如日食萬錢、爭豪、肉陣、金盆濯足、奴衣火浣、人乳蒸豘、肉臺盤。

節儉　如茅屋蔬飱、寒不衣裘、奉身一囊、糊紙補幬。

吝嗇　如減錢、埋錢、數米、秤炭、食止二韭、鑰如環珮。

貪鄙　如影質、四盡、十錢主簿、朱衣納第。

妒婦　如刻眉、斫樹摧花、推婢入墓。

諂佞　如足香、望塵拜、參政拂鬚、拭帶洿、犬嗥、以身代犧。

淫邪　如賈女遺香、弄玉環、非烟踰垣。

盜竊　如守遺劍、讓竊馬。

妓女　如紅兒、薛濤、琴操、燕子樓、寄紅淚、戴杏花、蘇小小。

鬼神　如俞兒、朱衣介幘、鬼歌子夜、長恩、盜社公馬、飯化螺、服劉鳥、佛生毛、斫鱠化蝶、鍾馗歸妹。

僧道　如群石點頭、鉢生蓮花、棺存雙履、衡山味芋、閑雲孤鶴、乘杯渡河、敕龍取水、食鳩和尚、戴花和尚、布袋僧、濟顛、初平叱石、登巖茹芝、春餐朝霞、青牛道士、能忍寒暑、茂林清泉、龍威上人。

　　仙佛　如容成子、姑射神入、廣成子、赤松子、羽人、安期生、乘鯉、控鶴、雞犬飛升、乘牛、茶姥、盧敖若士、白石先生、安公騎龍、羽扇畫水、擲履化鶴、拜木公、張果乘驢、王母、姮娥、毛女、麻姑、樊夫人、萼綠華、雲英、龍女、玉女、吳彩鸞、擲米成珠、女儿、盧媚娘、許飛瓊、水母、水仙、五師子、怒目低眉、象王、拈花微笑、珠瓔金杵、釋迦牟尼、觀世音、靈山會、六祖、寶光灌頂、達摩面壁、現身說法。

載《長虹社畫刊》第一期　1934 年

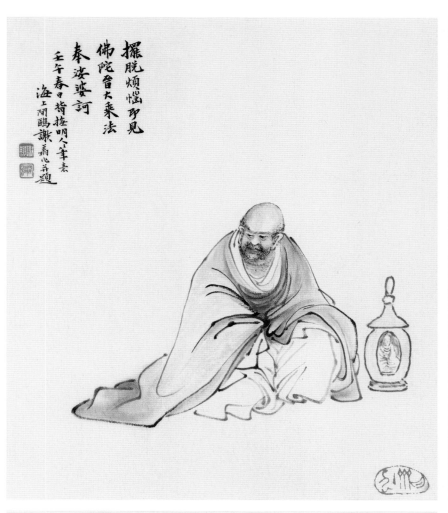

擺脫煩惱即見
佛陀會大乘法
奉娑婆訶
壬午春日背摧明人筆意
海上閒鷗謝稚柳并題

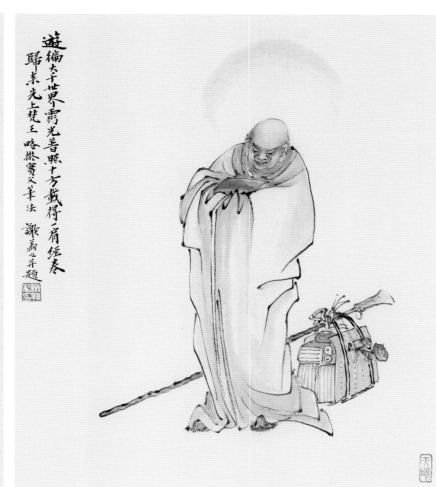

遊徧大千世界靈光普照十方戴得一肩經春
歸來光上梵王 略撮寬又筆法
謝稚柳題

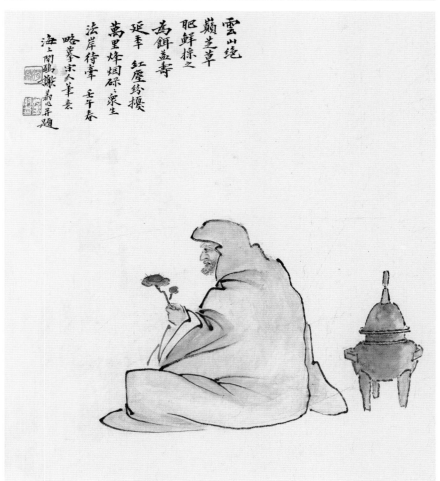

雲山絕
巔芝草
躬鮮採之
為餌益壽
延年 紅塵紛擾
萬里烽烟磔磔眾生
法岸待拏 壬午春
略摹宋人筆意
海上閒鷗謝稚柳并題

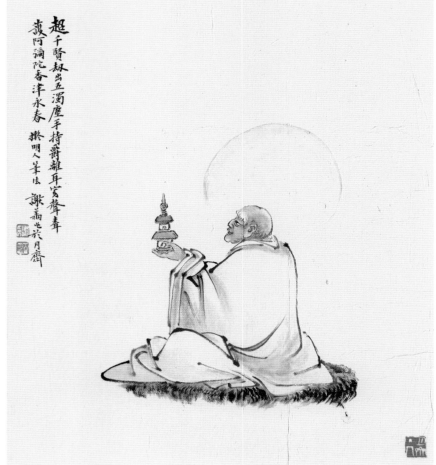

超千賢叔出五濁塵年持爵離耳壽贊毒
裒阿彌陀香津永春
撮明人筆法
謝稚柳六月齋

松為米中
重墨之樹種
類甚多，下列
數種左右
閣方餘皆應
用時炭煇而
得要在胸次
也，學者用意
紙絹菁礦臨寫
摹仿之畫

下列石法為王叔明之解
索皴馬鈌以三斧劈法
黃子久法窳宗皴黃
鶴橾翁法及
劉松年茶法
皆危懇智人

耕煙散人喬松虛亭
圖　先畫松樹次畫點樹
及亭右　墨色約八分
左右松針點葉色濃空
最底畫遠少山脚

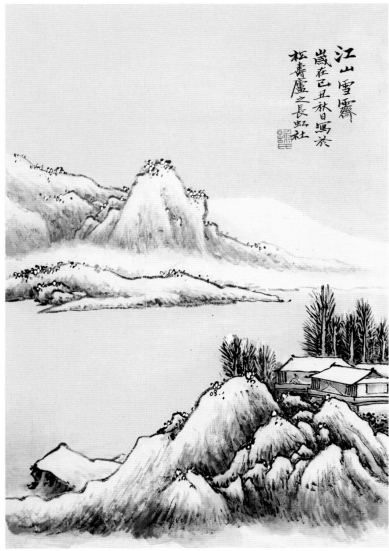

江山雪霽
歲在己丑秋日寫於
松壽廬之長虹社

132

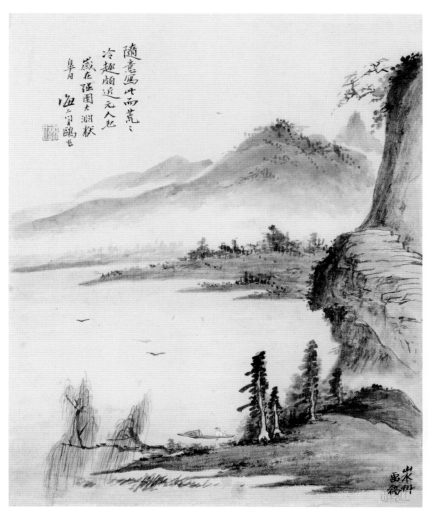

隨意寫出而不荒々
冷趣顏逼元人也
藏在弇園大湖獄
皋月　海上冑鷗也

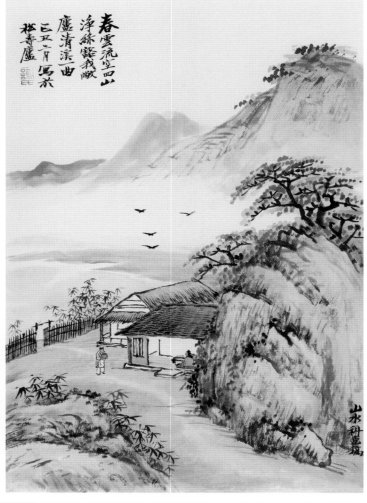

春雲流空四山
淨綠靄我顏
廬清溪一曲
己丑二月寫茶
松壽廬

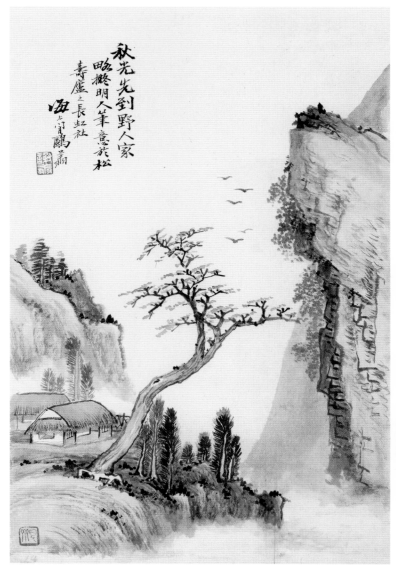

秋光先到野人家
眺撚明人筆意於松
壽廬之長虹社
海上冑鷗寫

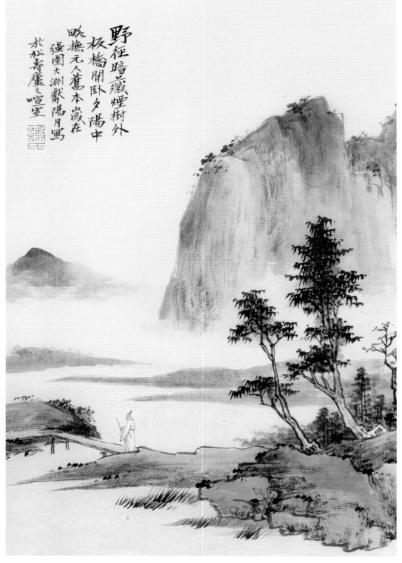

野徑暗藏煙樹外
板橋閑臥夕陽中
眺撚元人舊本嵐在
弇園大湖獄陽月寫
於松壽廬之喧室

133

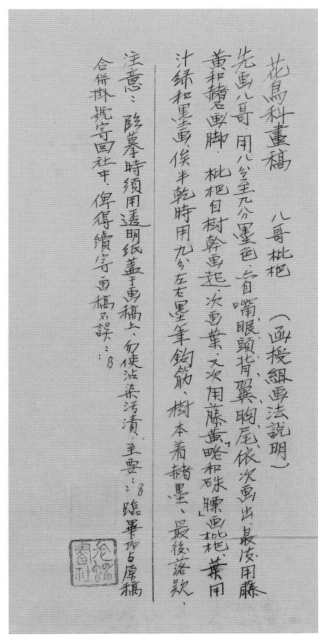

花鳥科畫稿　柳堤黃雀（函授組畫法說明）

先畫黃雀墨骨自嘴眼頭翼、尾腹腳次畫柳石墨骨，用黑墨筆鉤八分左右。設色：黃雀著藤黃、頭部略和赭黃、柳葉著汁綠，湖石著赭石、叢草用汁綠寫出其根處略著赭石。最後落欵。

注意：臨摹時，須用透明紙蓋于畫稿上，勿使畫稿沾染汚漬，主要，臨畢即与畫稿合併掛呈寄回社中，俾得續換畫稿不誤。

花鳥科畫稿　八哥枇杷（函授組畫法說明）

先畫八哥，用八分至九分墨色，自嘴眼頭背翼、胸尾，依次畫出，最後用藤黃和赭色畫腳。枇杷自樹幹畫起，次畫葉，又次用藤黃略和硃磦畫枇杷葉用汁綠和墨畫俟半乾時用九分左右墨筆鉤筋，樹本著赭墨，最後落欵。

注意：臨摹時須用透明紙蓋于畫稿上，勿使沾染汚漬，主要：臨畢即与原稿合併掛號寄回社中，俾得續寄畫稿不誤。：8

戊子冬至後三日寫於松壽廬

五月天無燄　撲鼻衣裳爽　盧橘大且肥
鳥疑金彈不敢啄　獨立枝頭望落暉
歲在辛卯赤鳳若如月寫於松壽廬

花鳥科畫稿

紫薇花上鳥頭吟
擬南沙胡國宝之旦
清明後一百日至蒼月齊

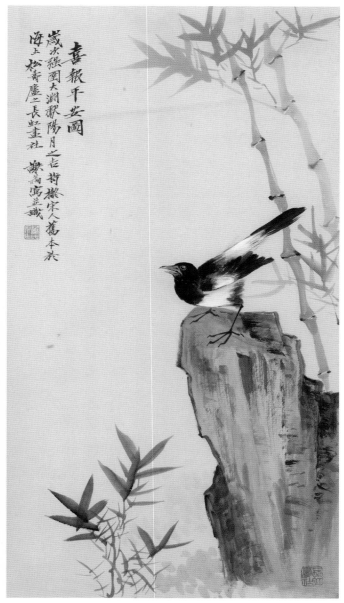

喜報平安圖
歲次癸酉大渊獻陽月之吉背撫宋人舊本於
海上松喬廬二長虹畫社　樂喬寫並識

春暖群雛圖
背撫宋人筆
意於松喬廬

乙丑春　樂喬圖

常用印鑒

謝翔之鉩	謝翔	上海謝氏	謝翔　閒鷗
謝翔書畫印信	謝氏所作	閒鷗所作	閒鷗
閒鷗	閒鷗所作	天鳴	海上閒鷗
閒鷗畫印	海上謝閒鷗畫	天鳴三絶	月齋主人

月齋主人所作	月齋主人	月齋主人所作	月齋主人
長虹畫社印信	長虹畫社	長虹社上海小西門內 何家支弄卅號	長虹畫社
年過四十	長虹畫社	笑與沙鷗語	閒鷗四十以後作
天鳴	謝氏	世外閒鷗	謝翔　閒鷗

1901　辛丑　1歲

　　九月十一日（農曆）生於上海。祖籍浙江上虞。名翔，號天鳴、海上閒鷗、月齋主人。據先生函札云，"月齋"之義，取自"大海有能容深之量，明月以不常滿爲心"。

1906　丙午　6歲

　　入塾。課餘喜閱《三國志》《岳傳》《水滸傳》《今古奇觀》《聊齋》《紅樓夢》《點石齋畫報》《芥子園畫譜》等。朝夕臨摹《芥子園畫譜》及吳友如人物畫，鑽研十八描，始涉畫藝。

　　祖父蓮村公擅丹青，惜早歲離世。先生性近藝術，卓有天賦，是所由也。

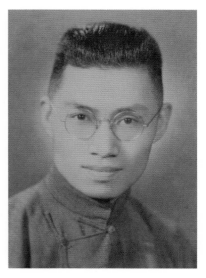

謝閒鷗先生　1939

1916　丙辰　16歲

　　入滬南宏元米行爲學徒。深夜猶刻苦鑽研人物畫法，學費小樓、上官竹莊、唐六如、文徵明、仇十洲、陳老蓮之長，并上溯宋元諸家。於人物故事、佈景、山水、花鳥、古詩文等亦下苦功鑽研。

1917　丁巳　17歲

　　始鬻畫爲生。

1919　己未　19歲

　　拜師沈心海（1855-1941）。清末，錢慧安（1833-1911）爲首屈一指的人物畫大家，海派宗師，風靡大江南北。沈心海爲錢慧安高足，名重海上畫壇。

　　參加豫園書畫善會，作品《渡海壽星圖》《麻姑獻壽圖》等捐助慈善。

1920　庚申　20歲

參加滬南城東女校校長楊白民組織的他山雅集。雅集參加者有王一亭、汪仲山、陳迦盦、馬企周、鄧春澍、楊東山等，以入會先後爲序做東，每月首個周日活動，地點在東道主家或也是園。每次雅集，參與者當眾揮毫。先生二次做東主持雅集。

1921　辛酉　21歲

任伯年子任董叔與呂萬、洪畿等創辦停雲書畫社。先生與任董叔尤爲投契，常相往來，參與其事。

1922　壬戌　22歲

宛米山房書畫會於豫園放鶴樓陳列四家作品，先生位列其中。另三位名家爲陳石癡、徐竹賢和袁天祥。先生善畫龍，徐竹賢善畫虎，人稱"謝墨龍""徐老虎"。

參加滬南普益習藝所書畫會。該書畫會由李平書、楊東山主持。李平書爲當時上海市公所長（相當於市長）。

多次捐助作品，扇面《螺螄殼裹做道場》李平書盛贊極高極雅。楊東山題詩一首："袖裏可貯乾坤，壺中可藏日月。螺殼做個道場，何嫌地位狹窄。"

在南市留雲禪寺（海潮寺）研習佛教典籍，常問教於該寺主持。

《謝閒鷗人物仕女畫譜》
上海朝記書莊印行　1923

《謝閒鷗人物仕女畫譜》
曾熙題贊

1923　癸亥　23歲

與孫雪泥共同組織新世界書畫會，參加者有程瑤笙、任董叔、柳漁笙、沈心海、吳青霞、朱良材、徐竹賢、汪聲遠、江寒汀、婁天權、楊東山、宗履谷等。書畫會每次活動，合作大幅作品，而小幅、扇面冊頁各自創作。

參加題襟館金石書畫會（題襟館金石書畫會主持爲吳昌碩、哈少甫、王一亭、俞語霜等）。

與滬上眾書畫家在北山西路絲鹽公所參加吳昌碩八十壽慶活動，持續一整天。據云，場面頗爲盛大，有《白牡丹》《麻姑獻壽》等節目演出。

參加任董叔、呂萬、洪畿組織的停雲書畫會活動。

出版《謝閒鷗人物仕女畫譜》，上海朝記書莊印行，曾熙以《文心雕龍》句"黼溢錙毫"題贊。

1924　甲子　24歲

居南市小南門俞家弄，與楊東山爲鄰，常於燈下與畫友雅集繪畫。

雅集後發展爲素月畫社，寓"送夕陽迎素月"之意。社長楊東山，名譽社長王一亭。除先生外，社友有汪仲山、范香孫、陸蘭階、顧翔生、沙甫卿、楊松慶、錢瘦鐵、吳東邁、高尚之、袁天祥、楊雪瑤、楊雪玖、余雪揚、閔湘琴、范瑞芝、胡倬雲、胡繼興、朱其石、陳老秋、黃瑞弇、徐曉邨、潘敬齋、屈松聲、陳寄塱、王小侯、徐敬軒、徐鷹秋、顧墨飛、汪聲遠、李芳園、熊松泉、徐韶九、徐子權等。

多幅作品收入《當代名畫大觀》正集（王念慈編　碧梧山莊印）。

1925 乙丑 25 歲

多幅作品收入《當代名畫大觀》續集（王念慈編 碧梧山莊印）。《當代名畫大觀》正集、續集後由中國書店於八九十年代多次再版發行。

1927 丁卯 27 歲

成婚，妻周吉蘭。

1929 己巳 29 歲

長女采琴生。

作品《神像》（立軸）入選中華民國第一屆全國美展。

與顧坤伯、黃賓虹、張大千、張善孖、潘天壽、馬企周、錢瘦鐵等創辦奇峰國畫函授學校，擔任人物科主任。校長顧坤伯。

作《貝葉尊者圖》，題曰："菩提證果，貝葉繙經。即心即佛，爐火純青。歲次祝犂大荒落桂月上浣，海上閒鷗畫於月齋。"

作《達摩面壁圖》，題曰："佛告須菩提，當得無量壽。面壁試參禪，天地共長久。己巳秋九月海上閒鷗畫於月齋。"

作《竹林七賢圖》。

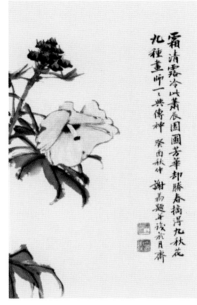

1930 庚午 30 歲

參加上海商會組辦的書畫扇面展覽。

創辦長虹畫社，參與者有沈心海、金粟香、朱良才、陳竹汀、李蟠根、周小娜、洪頌炯諸人，社址設於滬南尚文路何家支弄三十號謝寓（即先生寓所）。自畫社成立起，諸社友於風晨月夕，輒往社中，游憩臨池，列坐操翰，舉凡人物仕女山水花鳥走獸等類，各臻其妙，畫社聲譽日隆。

是年，列"海上書畫聯合會會員題名錄"。

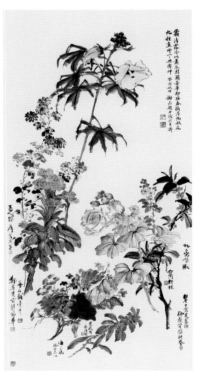

1932 壬申 32 歲

作五尺中堂《眾神圖》，狄平子大爲贊賞，歎爲觀止，并力促製版付印。後刊於《長虹社畫集》（上冊），1936 年出版。

1933 癸酉 33 歲

與張大千、張善孖、馬企周、王師子、柳漁笙、鄭集賓、金夢石、洪幾等合作《九秋圖》，落款題詩："霜清露冷此蕭辰，園圃芳華卻勝春。摘得九秋花九種，畫師一一與傳神。"

《九秋圖》 1933

1934 甲戌 34 歲

次女采文生。

人物、山水作品參加由陳頌春館長主持的滬南文廟路民眾教育館畫展。部分參

《長虹社畫刊》第一期 1934

展作品後刊於《長虹社畫集》（下冊）。

出版《長虹社畫刊》第一期，于右任題簽。

發表《繪古人物之要素》與《繪古人物之概述》（《古人物繪材之概覽》）於《長虹社畫刊》第一期。

作《鍾馗歸妹圖》，題詩：“鼓吹喧天涉水程，此髯歸妹鬼逢迎。三星在戶來五酉，幻化猙獰若有情。”

1936　丙子　36 歲

出版《長虹社畫集》上、下集。葉恭綽、褚德彝題簽。

1937　丁丑　37 歲

作《二喬圖》扇面，題詩：“君臣江左著英稱，姊妹於今聲價增。猶幸未遭銅雀鎖，朝朝歌吹望西陵。”

作《龍女獻珠圖》，題詩：“浪靜風恬瑞靄濃，上方花雨白雲封。淩波欲證西來意，漫涉靈峰第幾重。何曾大室侍維摩，瓔珞垂雲法雨多。捧出明珠憑佛力，不教滄海有回波。”

作《九老圖》扇面。

作《道心靜如山藏玉》扇面，題曰：“道心靜如山藏玉，書味清於水養魚。丁丑秋九月上浣，略橅宋人筆意，海上閒鷗謝翔寫於月齋。”

星社於滬南半淞園舉辦藝展，先生提供作品。

八·一三事變，日寇進攻上海華界。何家支弄謝寓遭兵燹，先生所藏書畫典籍及正擬付印之版本多種，均付一炬。晚年每道及此，猶心有餘恨。

《長虹社畫集》上、下集 1936

1938　戊寅　38 歲

供職國華中學，任總務主任。校長趙眠雲。鄭逸梅、蔣吟秋、程瞻廬、顧道明、程小青等在該校擔任教務。課餘常在校長室調粉弄朱，蔣吟秋、程小青亦擅丹青，參與揮毫，吟詩題畫。鄭逸梅、程瞻廬、范煙橋常乘興題識。程小青在《閒鷗之畫》一文中贊曰：“廿七年秋，余與謝子閒鷗共事於國華中學。每當課餘夕照橫牕，閒鷗輒持筆揮寫……閒鷗之作畫也，構思靈巧，章法新奇，賦色則溫潤絕俗，運筆則遒勁入神。有時余故出難題以迫之，然閒鷗機變萬狀，莫測其奧，終不能窮其技。此皆閒鷗廿餘年來銳意磨琢，濟以天賦，始克臻此絕詣耳。”

繼續主持長虹畫社，開班授藝。長虹畫社學生（包括函授）遍於全國，近三千人之眾。

1939　己卯　39 歲

三女采琪生。

捐作品於中華聾啞協會主辦的藝術作品展，捐作品者包括謝公展、汪亞塵、姜丹書、陳秋草、俞劍華等。

1940　庚辰　40歲

作《歲朝遣興圖》，題曰：“新年百事都如意，笑對梅花酒一樽。庚辰歲朝遣興，海上閒鷗謝翔畫。”

作品《螺獅殼小學圖》7月12日上海《新聞報》刊出，抨擊社會現狀。

作《十六應真圖》《芸牕九子》。

1941　辛巳　41歲

師沈心海卒。

出版《謝閒鷗人物仕女畫集》，收入作品二十幅：《天台仙侶》《雪中送炭》《吳娃採菱》《秋風飛瀑》《桃源問津》《瀟湘幽隱》《龍女獻珠》《策杖訪梅》《商山四皓》《玉臺盤圖》《十六應真》《鍾馗歸妹》《芸牕九子》《富貴壽考》《處士待鶴》《東山絲竹》《瀛洲野老》《十二金釵》《元亮賞菊》《螺居幻趣》。

作《敲詩過野橋》，題詩：“駘蕩春風吹雪消，千山疊翠盡瓊瑤。喬松落落迎人起，驢背敲詩過野橋。”

1943　癸未　43歲

作《楊柳美人圖》，題詩：“楊柳東風送暖春，一年花事又翻新。幽蘭莫悵生空谷，結伴而今有美人。”

作《芭蕉美人圖》，題詩：“芭蕉新綠牡丹開，破曉誰臨密院來。卻喜花王堪自比，此生只合住瑤臺。”

作《秋風紈扇圖》，題詩：“團扇秋風早覺涼，碧梧蔭下費思量。可憐幾見團欒月，偏在深宮隔故鄉。”

作《攬鏡整粧圖》，題詩：“整粧攬鏡正凝思，一陣寒香入檻時。梅影自清儂自瘦，高樓林下一般姿。”

應清心中學校長張石麟之請，作扇面《五百羅漢圖》。畫之背面原已有名家微字書就《金剛經》，遂成璧合珠聯之作。

作《松風飛瀑圖》，題詩：“松風飛瀑響奔雷，靜趣禪機次第開。一晌豁眸千嶂立，抱琴豈用撥弦來。”

1944　甲申　44歲

出版《長虹社扇集》，葉恭綽題簽。

於滬上祥生飯店舉辦長虹畫社師生畫展，以所得之百分之二十捐助新申助學金（《新聞報》和《申報》兩報所組織的助學金），以嘉惠清寒子弟學業。

作《杜少陵觀公孫大娘弟子舞劍器》。

作《煙波清趣圖》，題曰：“元真子西塞山前曉起，領略煙波清趣。背橅元人本，甲申秋仲，海上閒鷗作於月齋。”

《謝閒鷗人物仕女畫集》　1941

《長虹社扇集》　1944

《長虹社畫扇新集》　1946

長虹畫社畫展　1940年代

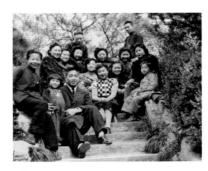

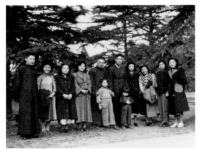

與長虹畫社學生遊兆豐公園　1940 年代

長虹畫社牌匾　　　畫室牌匾
1950 年代　　　　1960 年代

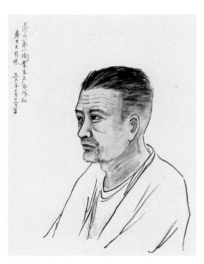

宜興寫生稿　1956

工作照　1950 年代

1945　乙酉　45 歲

作《江山無恙》，録鄭逸梅之題識："江山無恙人物依然，此景此情千載難得。杜工部詩漫卷詩書喜欲狂，不啻爲今日詠也。此幀寫秀巒絕壑，清遠奔放，蓋東夷屈膝，喜上毫端故耳。"

於滬上南京西路大觀園舉辦長虹畫社師生畫展。

1946　丙戌　46 歲

作《浩劫流離圖》扇面，題詩："九州烽火十年摧，錦繡田園盡劫灰。爲問峨冠肥馬客，幾人能解衆鴻哀！"

出版《長虹社畫扇新集》，吳敬恒題簽。

幾度遷移，終定居於滬上西康路南端之松壽里。長虹畫社亦遷址於此。

是年底，於畫社本部舉辦長虹畫社社友畫展。

1947　丁亥　47 歲

六月，於畫社本部舉辦長虹畫社扇展。

作《人物圖》，題曰："陶靖節云：少樂琴書，偶愛閒靜，開卷有得便欣然忘食。見樹木交蔭，時鳥變聲，亦復歡然有喜，嘗言吾五六月北窗下臥，涼風暫至，自謂羲皇上人。開勳先生法家雅正，歲在丁亥立冬前三日，海上開鷗翔作於松壽廬之月齋。"此作朵雲軒收藏（《海上繪畫全集》上海書畫出版社 2001 年版）。

作《眉前吉慶圖》。

1947《美術年鑒》登載長虹畫社介紹。

應無錫籍學生之邀，作無錫游。

1950　庚寅　50 歲

參加中華全國美術工作者協會上海分會。

始供職上海圖書館。

後轉入上海博物館，從事書畫鑒定和博物館所藏書畫展示工作。在上海博物館工作期間，繪畫作品多次入選美術工作者作品展覽并獲獎。

1955　乙未　55 歲

爲上海博物館國寶展創作大盂鼎、大克鼎歷史故事畫。

1956　丙申　56 歲

參加美協組織的協會會員赴江蘇宜興陶區體驗生活，年底爲美協創作作品五幅。

1959　己亥　59 歲

作《召福尊者圖》。

1961 辛丑 61 歲

於上海博物館退休。在上海博物館工作期間，整理、鑒定數萬件中日書畫，遴選、鑒定不少上品書畫，入藏博物館。

作畫 1950 年代

1962 壬寅 62 歲

《新民晚報》多次刊登先生撰寫的知識小品及所畫插圖，受到讀者歡迎。撰寫《海上畫派概說——錢派人物畫的興起》（《錢派人物畫》）。

1964 甲辰 64 歲

作《百子圖》長卷，一百個孩童，樂於琴棋書畫中，童趣盎然，姿態各異，神態生動，刻畫入微。

與夫人 1960 年代

1973 癸丑 73 歲

作《南山松鶴壽》。

1974 甲寅 74 歲

為慶祝鄭逸梅八十歲生日，贈一錦冊，作《天寒有鶴守梅花圖》於冊首，題曰："天寒有鶴守梅花　逸梅老兄與其哲嗣子鶴同居滬西長壽路養和村，樂敘天倫，榆境殊好，因繪此以博一粲。甲寅春日弟翔。" 錦冊中題字作畫者，尚有高絡園、潘君諾、陶冷月、馬根仁、胡亞光、朱誠齋、林石瓢、王蘧常、金問源、朱大可、呂貞白、潘勤孟等。

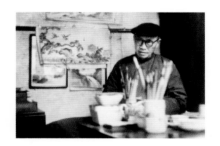

在畫室 1970 年代

1977 丁巳 77 歲

應榮寶齋之請，整理、創作一批精品，由榮寶齋收藏，部分用於國際交流。

1978 戊午 78 歲

應榮寶齋之請，繼續整理、創作書畫。是年底，撰文回憶藝術生涯。

1979 己未 79 歲

9 月 27 日病逝於上海。

1981 年 4 月上海舉辦先生遺作展覽，展出作品一百數十幅，名動海上。上海中國畫院組織美術界人士前往觀摩。

家屬與著名畫家及友人
在謝先生遺作展上　1981

後 記

　　四十年前，余年纔十許，得入閒鷗先生之門。先生不以余卑弱，關愛導引，視同親人。余於茫然無助之日，如坐春風，如沐冬日，先生之恩何能一日忘哉！

　　先生之藝，美術史家徐建融先生所論，備矣賅矣，余不能贊一辭。略舉數端，從師之體悟云爾，聊表學生敬仰之誠焉。

　　先生刻苦自礪，年甫十七，已鬻畫自給。年十九，師名家，畫藝益進。年逾弱冠，有畫集行世，當世名士交譽之。先生繪事大成之速有如是者。後讀先生自傳，謂祖父蓮村公雅擅丹青而早逝，方悟先生天資英發，其本有自矣。顧先生不以天賦自恃，知之、好之、樂之，焚膏繼晷，勇猛精進，終底於成矣。

　　先生晚歲閉門卻掃，從游者亦稀。然先生而立之年即創辦長虹畫社，海內弟子近三千矣。并有長虹畫集數冊鋟版，雪泥鴻爪，先生育人之業績具在焉。先生豈獨爲畫家也哉！

　　“此心吾與白鷗盟”，閒鷗先生生處世亂，潔身自愛，吟詩染翰，隱於市廛。魯迅評陶非唯靜穆，亦有金剛怒目之時。先生題畫詩有云：“滿地荊榛傷極目，劇憐塵海我沉浮”“九州烽火十年摧，錦繡田園盡劫灰。爲問峨冠肥馬客，幾人能解衆鴻哀！”國事民瘼，未嘗須臾去懷，方之昔賢，先生可謂處江湖之遠而心憂天下者矣。

　　今遴選遺作，裒爲一編。不惟先生之藝現之於卷帙之間，而先生之風亦當長存於天地也。此固門弟子之所願，又豈非天下後世之所望哉！

張文加

2016 年 9 月

謝　辭

《謝閒鷗畫集》的圓滿出版，離不開徐偉玲女士的鼓勵和支持，在此表示衷心的感謝！

　　眾多熱心人士的關心和支持，同樣不可或缺。特別要感謝黃福根先生與夫人的大力幫助！感謝上海書畫出版社吳迪女士的熱心支持！張紅女士、楊楊女士、華建青先生、向亮先生、張憲卿先生、John Pettley 先生和 Adrian Copeland 先生提供了有益的建議，深表謝意！還有許多關心此畫集出版的友人，給予這樣或那樣的幫助，在此一併致謝！

　　謝閒鷗先生家屬的支持，是畫集得以出版的關鍵，在此表示由衷的感謝！

圖書在版編目（ＣＩＰ）數據

謝閒鷗畫集/張文加主編 · －－上海：上海書畫出版
社，2016.12
　ISBN 978－7－5479－1070－2
　Ⅰ.①謝… Ⅱ.①張… Ⅲ.①中國畫—作品集—中國—現
代 Ⅳ.①J222.7
中國版本圖書館CIP數據核字(2016)第253927號

顧　　問	劉永翔
主　　編	張文加
編　　委	王　彬　曹大民
	鄒浩江　張文加

謝閒鷗畫集

責任編輯	王　彬
英語翻譯	張博倫　張天倫　張美倫　張文加
攝　　影	王　韜
技術編輯	包賽明
審　　定	曹大民

出版發行	上海世紀出版集團
	上海書畫出版社
地　　址	上海市延安西路593號　200050
網　　址	www.ewen.co
	www.shshuhua.com
E－mail	shcpph@163.com
製　　版	上海文高文化發展有限公司
印　　刷	上海中華商務聯合印刷有限公司
經　　銷	各地新華書店
開　　本	889×1194mm　1/8
印　　張	21
版　　次	2016年12月第1版　2016年12月第1次印刷
書　　號	ISBN 978－7－5479－1070－2
定　　價	280.00 圓

若有印刷、裝訂質量問題，請與承印廠聯繫。